吳德亮◎著‧攝影

台灣人文茶器

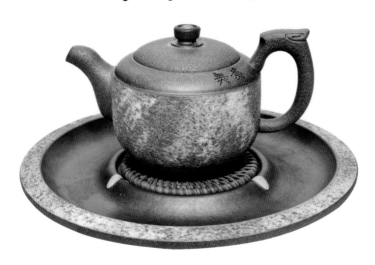

楔子

台灣人文茶器閃耀國際時尚舞台

二〇一二年五月，世界頂級時尚精品路易‧威登（Louis Vuitton）巴黎Asnières工場，為慶祝一〇一概念店開幕，法國總部特別設計了全球限量僅三款的茶箱，分別以Epi彩虹色系皮革製作紅、綠及橙色，內置北投曉芳窯的茶壺、茶海與六只茶杯含杯托，加上翁明川的茶則與茶匙，構成東西方文化交融的現代經典之作，每款台幣一百零八萬的天價絲毫沒有嚇壞國內外的收藏家，除了以抽籤方式才能購得並立即「秒殺」售罄外，之後更與家扶基金會合作推出「築路計畫」專案，將茶箱另以鱷魚皮訂製後加上上述茶具，以起標價一百五十萬元義賣捐出，為二十一世紀茶藝與時尚的結合開啟了嶄新紀元。

提起曉芳窯，兩岸甚至全球的愛茶人可說無人不知，陶藝界普遍尊為「當代台灣官窯主人」的蔡曉芳大師，從傳統中創新火候，無論器形或用釉均堪稱無出其右者。他所燒製的紅釉、冰裂瓷、仿汝窯等所呈現的色澤，無論圓潤玉肌的嬌黃、深沉飽滿的血紅、鮮翠欲滴的碧綠，乃至粉青與豆青的樸實內斂等，都將陶瓷的生命力鮮明地展現。

翁明川的竹雕創作，以充滿神奇的巧思與創意，賦予竹器生命的律動與茶藝的禪境，可以很傳統，也可以非常時尚，更可以光滑如脂、溫潤如玉。有時甚至像普普藝術注入精品皮件的高貴血液，時尚語言在正面流暢閃爍，內面卻以簡練古樸的雕刻，將龍雲翻騰的中國圖飾做為完美實用的句點。

包括以上兩位名家，台灣許多充滿人文思維、作品紅遍兩岸的茶器名家，我都曾在二○一二年出版的《台灣茶器》一書詳細論述，因此本書盡可能不再重複出現，除非這三年間有極大超越或創新的陶藝家，如鄧丁壽、三古默農等，他們不斷求新求變的精神，非常值得年輕藝術家朋友們學習參考。

而本書新加入的數十位茶器藝術家，年齡從最高的九十歲到最年輕的三十歲出頭，涵蓋老、中、青三代，不僅深具傳承意義，所創作的茶器除了陶瓷器，也包括國人較少知曉的金、銀、銅器與漆器，以及介於陶與瓷之間，兩岸都鮮為人知的炻器等。而陶瓷茶器的修補，也從早年民間銅瓷匠沿街叫喊的「工匠補」，再進化至藝術家投入的「藝術補」，近年更從日本引進「金繕」技藝，為台灣多元繽紛的茶藝再添一筆。由於近年兩岸掀起藏茶風，使得茶倉也從傳統的陶甕不斷演化為造型各異、彼此競豔的大小人文茶倉，豐富多變的風貌令人嘆為觀止。而他們無論資深或資淺，作品所蘊含的「人文風貌」，才是本書最重要的精神所在。

正如一位讀者Brand Kago在我臉書上的留言：「阿亮大師⋯您的報導，引導我們欣賞『未來大師』們的創作，真正符合『藝術』的精魂所在，生活中緊縮的壓力，或許也會成為創作的薪柴所繫，藝術應該存在於創作的當下，也在創作完成的那一刻，達到高峰。創作完成後，只是『餘韻猶存』而已，您的系列報導，正好見證這個高原似的生命火光，為您喝采！」

時間拉回至十八世紀，清朝中葉興起的「文人壺」，可說是宜興紫砂陶藝發展到一定階段後，經由文人的參與，讓壺開始有

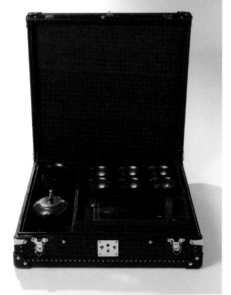

LV（Louis Vuitton）茶箱以曉芳窯茶具與翁明川茶則為茶藝與時尚的結合開啟嶄新紀元（路易‧威登提供）。

了新的生命，將繪畫、書法、鐫銘、設計等各種藝術注入紫砂壺，使得茶壺的製作，從單純的工藝躍升到藝術創作的層次。

文人壺的濫觴首推清代乾隆、嘉慶年間，西泠八大家之一的陳曼生（一七六八～一八二二），他本身雖不製壺，卻設計壺形、撰寫壺銘，注入詩、書、印於一體，他所設計的「曼生十八式」至今仍無人能超越，開創壺藝前所未有的風采與藝術成就。

曼生十八式中的三十幾種壺形，多呈現線條之美，儘管創作靈感來自生活周邊，如柱礎、井欄、瓦當等源於建築構件；台笠、傳爐、石銚則源自生活用品，還有源於蔬果的葫蘆、半瓜、果圓等，卻都大膽呈現抽象之美，將他的自然情懷與仿古意象經由或直或曲的抽象傳達，再透過楊彭年、楊鳳年兄妹的巧手製作，留給世人無限的想像。由於曾任溧陽縣令，陳曼生還曾將溧陽景點設計在壺上，一如今天許多文創業者紛紛將知名景點以電腦刻印在鳳梨酥上，可說是最具前瞻性，且集造型、立意、雕刻於大成的壺藝第一人了。

文人壺繼之而起的是集書法大成的瞿子冶（一七八〇～一八四九），修竹老梅恣肆於壺上，橫寫豎畫無拘無束；之後更有道光、咸豐年間的梅調鼎（一八三九～一九〇六）融會貫通，成就造型新穎、特立獨行的「玉成窯」。三位先賢將翰墨趣味與沉醉自然的文人趣味融入壺藝，將壺藝推向前所未有的最高峰，更達到後人無法超越的高度。

文人壺最大的意義，是脫離了匠人的純技術性製作，而加入文人富於創造性、創意性的創作型態，至於近年「新文人壺」的出現，一般認為應源於一九九〇年代末期，宜興紫砂壺一度從熱銷商品跌入谷底所導致的反思。兩者最大的不同，是清代文人壺大多為文人參與壺藝的「創作」，而非「製作」；新文人壺則多半為文人藝術家投入製作的紫砂壺藝，例如當代資深名家徐秀棠、鮑志強，或新一代的吳鳴、呂俊傑、吳光榮；被評為「大巧若工」的范澤鋒，以及近年提倡新文

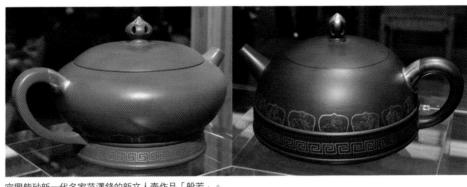

宜興紫砂新一代名家范澤鋒的新文人壺作品「般若」。

人壺不遺餘力的張利峰等。

儘管許多學者認為，近代文人壺尚未達到文人畫的高度，認為目前浮躁的創作氛圍扼殺了許多藝術性的思考，更多的是考慮和顧全市場節奏。而比較起已有九百多年歷史的宜興紫砂，台灣茶器起步雖晚，卻因為許多文人的參與、藝術家的積極投入，很快就跳脫單純的實用功能，提升至藝術創作與文人壺的境界。創作範圍且不再限於茶壺，用途品項無限擴充至數十種以上，而涵蓋了所有茶器。例如在台灣茶藝館最興盛的一九八〇年代，比照飲酒「公道杯」而出現的「茶海」，就是首創於台灣，並迅速風行至對岸與東北亞各地，成為行茶必備的重要茶器之一。

日本知名暢銷作家村上春樹曾說「現代小說家必須多少超越現實主義」，其實做為現代陶藝家，也應做如是觀吧？二十一世紀的今天，台灣茶器無論在材質突破、造型創意、實用功能、釉色表現、多媒材的注入等，都有令人刮目相看的表現，閃耀兩岸三地與國際舞台，甚至躋身歐美時尚精品，不僅造型與釉色富於變化，創意也不斷超前翻新。

因此可以說，有了陳曼生等文士先賢的投入，宜興壺終能脫胎換骨，並廣為後人所仿效。台灣茶器也正因為文人的參與，或人文思考的注入，才能在短短二十年間迅速發展而大

本書作者於2014年5月受邀在湖南省長沙市杜甫江閣演講「台灣茶器的崛起與興盛」。

放異彩，並在對岸風起雲湧，恰與二、三十年前，台灣民眾風靡宜興紫砂壺的盛況如出一轍。

台灣人文茶器與清代文人壺最大不同處，在於傳統文人壺名家泰半為或隱或仕的知識分子，深諳文學藝術，或以詩書茶畫抒發情懷，表現封建士大夫的閒情逸致。而台灣現代茶器的作者儘管洋溢更多的活力、生機與熱情，卻大多來自民間，無法像古代文人一樣精通琴棋書畫，更無法將書法、繪畫、篆刻、雕塑等各種媒材徹底浸透，卻能以充分的人文思維出發，各自用不同的媒材傳達、彰顯個人的文士趣味，且都具有相應的文化精神與審美情趣，不僅僅單純將茶器做為「小我」的藝術創作，更希望做為人文理想的「大我」精神呈現。作品且更具原創性、更具內涵、更具美感與實驗精神，表現方式也更為繽紛精彩。

因此近年來，我不斷受邀赴兩岸各地演講台灣茶器，包括各大學或文創機構、藝術中心等，甚至還在以紫砂獨領風騷數百年的宜興市，受邀於「陽羨茶博物館」做專題演講，在在都說明了台灣人文茶器近年在兩岸發燒的盛況。

而中國湖南省長沙市浩浩湘江畔的「杜甫江閣」仿唐建築，係為了紀念中國最偉大的詩人──詩聖杜甫（七一二～七七○年）所建。阿亮有幸在杜甫仙逝一千兩百多年後的今天，受邀登上江閣，以「台灣茶器的崛起與興盛」為題做專題演講。主辦單位之一的湖南省陶藝家協會表示，阿亮是江閣新建以來，第一位受邀登樓演講的台灣詩人，也是第一次以茶器為主的演講。現場座無虛席，來自湖南省各地的茶人、陶藝家、茶葉相關產業代表等，眾多熱情朋友們無不用心聆聽，高齡七十多歲的湖南省陶瓷藝術大師譚异超還全程勤做筆記。當場讓我想起杜甫最後在江閣留下的詩〈發潭州〉，不禁熱淚盈眶了起來：

夜醉長沙酒，
曉行湘水春。
岸花飛送客，
檣燕語留人。

顯然台灣茶器近年迅速崛起，已成為對岸陶瓷界最關切的話題了。

目錄

楔子 台灣人文茶器閃耀國際時尚舞台———二

【第壹章】 陶茶器

一、台灣岩礦與岩砂

千秋功業一壺茶（鄧丁壽）———一八

星空與岩礦的櫻花戀（三古默農）———二四

茶陶《山海經》（游正民）———三〇

敦煌飛天意象（吳麗嬌）———三四

茶中有佛皆自在（廖明亮）———三六

鹿谷兄弟的岩砂情（吳錦都、吳錦城）———四〇

精準詮釋台灣茶香（葉樺洋）———四四

茶陶禪境邁向學術殿堂（吳孟純）———四八

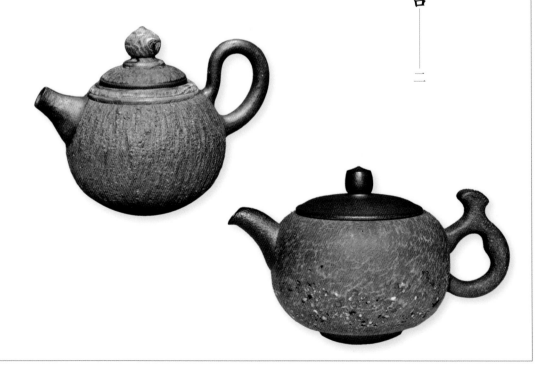

二、台灣新陶色 ——五二

品味超現實美學（張山）——五五

看見佛經看見茶（陳文全、尤美）——六〇

蔓生與墨顏（宋弦翰、蔡依儒）——六四

山水乍現白釉間（黃存仁）——七〇

盡情揮灑台灣本色（吳晟誌）——七四

再造天目新璀璨（江玗）——七八

天水雲岫見真情（胡定如）——八二

青瓷、白釉與志野（陳瑞諭）——八四

陶藝美學的劍道精神（黃俊憲）——八七

翠潤中看見油滴嫣紅（莊瑋）——九〇

台灣新人文紫砂三絕（黃浩然＋蔡忠南＋雨墨）——九三

台灣特色的紫砂與朱泥（陳政嵐）——九六

三、台灣新柴燒 ——九八

歡喜燒窯七十七年（林添福）——一〇一

陶花源的茶香侏羅紀（蔡江隆、吳淑惠）——一〇八

厚釉吻醒茶香（翁國珍）——一一四

回歸自然的寫實主義甲蟲情（羅石）——一一八

自然拙樸藏鋒不露（黃福昌）——一二二

逆境中婉約的爆發力（陳芳蘭）——一二四

吳題吾陶自然落灰釉（吳明儀、賴秀桃）——一二六

【第貳章】 瓷茶器

來自天官的紫翠天青與鐵釉（蔡永宜、蔡永志）——一三一

雲白天青深色釉（蘇保在）——一四〇

水火同源的新釉震撼（陳雅萍）——一四四

銀定白與鈞釉（翁士傑）——一四六

炻器亦非陶（林建宏）——一五一

雨墨青花聽茶香（雨墨）——一五六

【第參章】 金銀銅茶器

銀壺無垢舞茶香（陳念舟）——一六四

傳統中建構台灣新意（陳水林）——一七二

輝映《心經》照亮茶（林國信）——一七七

銀與竹共舞茶香禪境（蔡長宏）——一八二

府城靜巷的銀壺茶香（劉邦顯）——一八八

銅胎琺瑯人間築夢（呂燕華）——一九○

【第肆章】漆茶器

創意中更見繽紛亮彩（廖勝文）——一九九

火鶴般燃燒裡腹之間（李國平）——二○四

托起天目璀璨（梁旺瑋）——二○九

【第伍章】藏茶風帶動人文茶倉崛起

天壇彩釉生生不息（陳雅萍）——二一九

兔子的金剛怒目（張山）——二二二

浮雕技法注入古典圖騰（吳金維）——二二四

淬鍊成金的律動色彩（戴志庭）——二二五

錫口陶倉的巧思創意（李仁嵋）——二二六

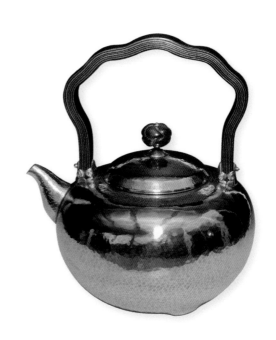

青蛙蟾蜍四方財（林義傑）——二二八

普洱雄獅（廖明亮）——二三〇

大地龜裂的省思（翁國珍）——二三一

三元及第藏茶情（蘇文忠）——二三二

金雞報喜（李永生）——二三三

櫻花與劍（黃俊憲）——二三四

阿里山的少年壯如山（游正民）——二三五

原木的魅力（林貴松）——二三七

【 第陸章 】 銅補與金繕

從工匠補到技術補（蔡佩君、周伯燦）——二四二

從馬蝗絆到藝術補（李國平）——二四五

兔子的瘋狂下午茶（蔡長宏）——二四八

無須補釘的金繕技藝（藏木）——二五一

陶茶器

煎水藏器
用一只
綺麗的側把
喚醒今夏
浮塵子深情
一吻，留下的
五色繽紛
那湯量蹇漬
透亮的
黃金琥珀
正是美人笑祿
罣懷，纏綿
在我喉間的
感動

德亮 2014 大雪

一、台灣岩礦與岩砂

歷經一九九九年震驚全球的九二一大地震後，源於陶藝家對大地反撲的省思，而將台灣常見岩礦如綠泥石、頁岩、鞍山岩、蛇紋石、貝化石、磁鐵礦、梨皮石、麥飯石等，依不同比例研磨入陶所成就的「台灣岩礦壺」，堪稱當時本土壺的最佳代表。我也為此深受感動，於是背起相機、拾起畫筆，從岩礦的取得、改變水質的功能、沖泡茶品優劣比較、不同陶藝家的材質表現、造型各異的變化等，不斷深入採訪，十多年來報導持續見諸報刊，也建立了台灣岩礦壺在兩岸一定的地位與分量。

只是近年來由於岩礦壺太紅，因而亂象頻傳：有恃寵而驕、自我膨脹而漫天開價者；有東施效顰卻錯將粗糙當粗獷者；還有隨意取得礦石、未經試煉就標榜「岩礦」旗號借殼上市者；不僅在市場造成紊亂，也深深困擾了許多默默耕

三古默農的岩礦壺（左）與鄧丁壽的岩砂壺（右／江德全藏）明顯有著粗獷與細緻的區別。

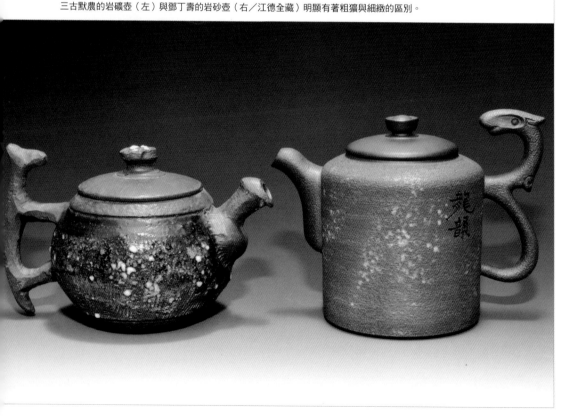

鄧丁壽創作的1000CC大型岩砂提梁壺「繁華煙飛」。

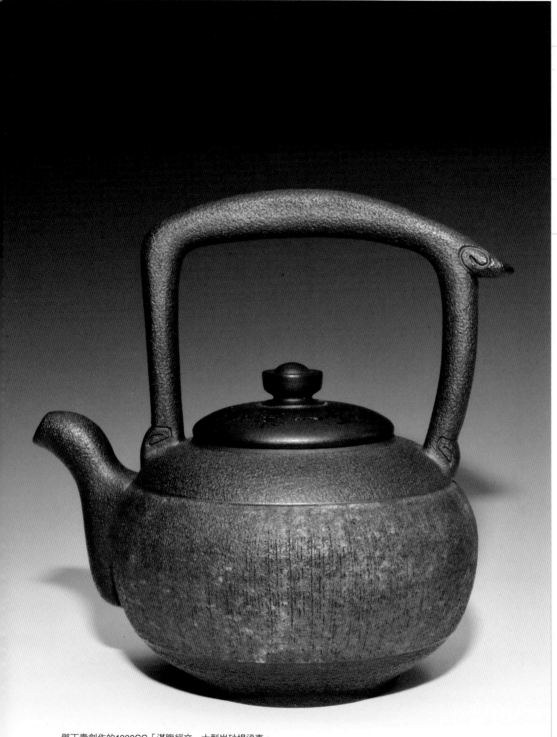

鄧丁壽創作的1000CC「滿腹經文」大型岩砂提梁壺。

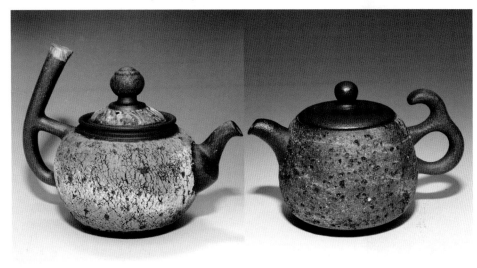

游正民的岩礦（左）以豪邁見長、吳錦都的岩砂（右）表現較為婉約。

耘的岩礦作者與收藏家。因此岩礦壺的原創者之一、長年隱居在南投鹿谷的鄧丁壽，於多年前毅然將所教導的弟子：包括古帛、古天、古心、古金、古生、古成等從鹿谷茶農蛻變重生的陶藝家的作品統一更名為「岩砂壺」。岩礦家族從此南北分家，北部由三古默農在台北永康商圈開設多年的「三古手感坊」繼續高舉「岩礦壺」大旗，帶領並用心經營師兄弟或師姪輩如廖明亮、杜文聰、葉樺洋、吳孟純、廖鳳珏等人的壺藝創作。

更名為岩砂，鄧丁壽還有另一個理由。他說長久以來，岩礦壺始終帶給茶人「粗獷有餘、細緻不足」的印象，因此他決定從壺的外觀開始改變，以砂質的細膩取代礦石的顆粒，以柔和的紋路線條替代稜角分明的肌理，燒造為「兼具岩礦的張力與紫砂的細緻」的壺藝作品。

其實就長期觀察台灣壺藝發展的眼光來看，岩礦或岩砂本一家，只是外觀上，岩砂表現較為幽雅婉約，而岩礦則以豪邁中呈現大器見長，兩者孰優孰劣，可說各有千秋，應該是見仁見智、各人喜好的問題罷了。

千秋功業一壺茶

二〇一五年開春，我在華山文創園區「台北紅館」策辦「台灣新文人茶器名家大展」，參展人之一的鄧丁壽突然宣布，今後要將重心轉移至建築設計，壺藝創作則會逐年減少，新作也將大部分留在鹿谷新建的個人美術館內，盡可能不再對外展售，讓許多收藏家深感錯愕。

不過就在展覽結束不久，鄧丁壽突然來電說，他已答應中國文化部邀請，將在北京的中國美術館舉辦個展，時間就訂在二〇一六年五月。

其實鄧丁壽赴北京展出並非首次，早在十多年前，就以壺底出水的「古逸壺」設計，徹底顛覆中國數千年來茶壺傳統的「三點金」格局而紅到對岸，更風光受邀前往北京展出，還驚動當時的海協會副秘書長唐樹備前往捧場致詞。

事隔多年，鄧丁壽再一次展現「壺之有物」，以不耽溺於表面的雕飾文鏤，以及「好古不泥古」的恢弘格局創作的各種茶器，讓親往拜訪的中國文化部官員大為驚豔而力邀展出。

鄧丁壽常說，他的創作思維是來自對茶與壺文化的長期鑽研精關，自成心法後，兩者相扣相生變化的總結。就我對他的長期觀察了解，他不僅具有豐富的學養功力，含蓄而深富內勁，還不以世俗

鄧丁壽創作的側把壺「無念」。

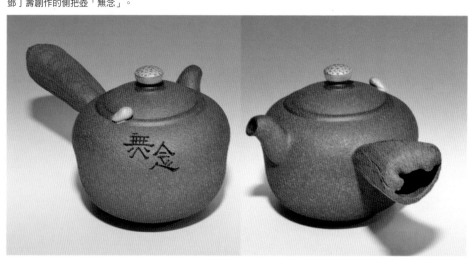

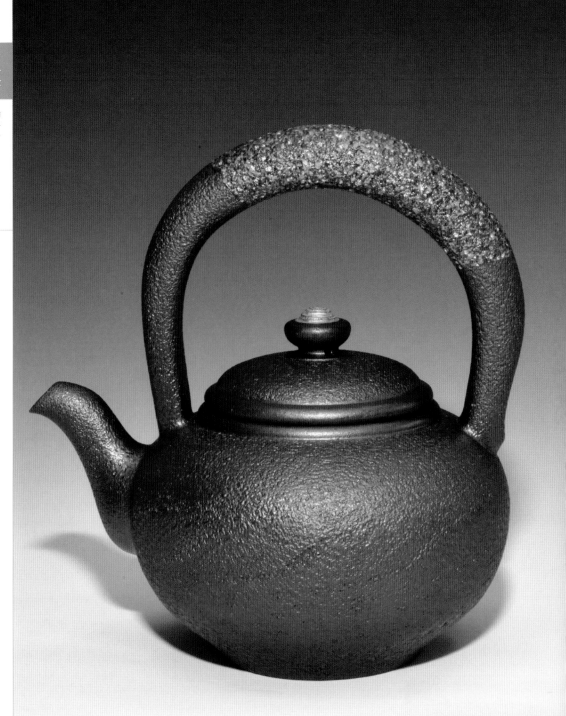

鄧丁壽創作的提梁壺「金玉滿堂」。

的習慣形制做壺，堅持「壺非一相」，而在十多年之間陸續創作了古逸壺、新概念壺與幽壺等各種現代實用新機制，造型或紋飾卻又充滿古典的流風氣韻。近年更以雅健中見溫潤的美學轉換，透過岩砂壺樸質的張力加上刻繪字畫的注入，喚起茶人的殷切期待，無怪乎會有收藏家盛讚他是「千年一嘆的壺藝奇才」了。

鄧丁壽創作結構的嚴謹尤令人驚異：每一把壺都經過縝密的設計，從靈感的注入到手繪草圖，至拉坯、塑型、拍打、用釉、投窯，每一個過程都一絲不苟，烈火淬鍊的作品從出水、斷水、握持，到壺蓋與壺身的密度、節奏律動的視覺效果等，都堪稱無懈可擊。

難能可貴的是，鄧丁壽從不

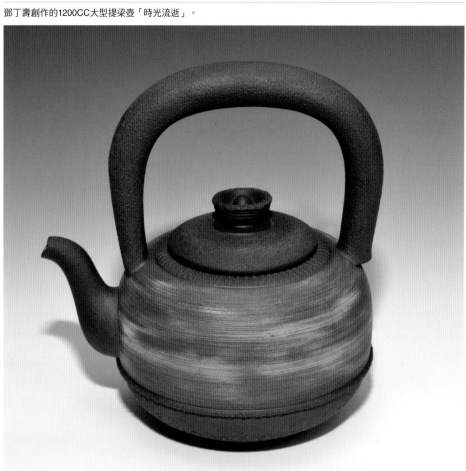

鄧丁壽創作的1200CC大型提梁壺「時光流逝」。

停滯或滿足於現狀，造型不斷求新求變，永遠帶給觀者新的驚喜。他常自豪地表示，十多年來總共創作了七百把壺，沒有一把是相同的，每一把都可見不同的創意與心血。他也不斷嘗試加入各種元素或材料，不僅使作品更具藝術美感與實用性，也將不同礦石的特色發揮至極致。

例如他首創以金水融入創作，使台灣茶器更上層樓，在金價不斷飆漲的同時與貴重的黃金器皿劃上等號，引來其他人紛紛跟進；或不惜以珍貴的碧璽、紅寶石等加入岩礦與陶土，成就造型律動飽滿的茶壺，發出強勁的生命之氣以及粗中更見細膩的筆觸，將茶氣與韻味做最高境界的結合；而兼容並蓄的格局與貴氣逼人的霸氣，更堪稱當代的壺藝經典。

即便同一組作品，鄧丁壽的岩砂茶器變化也明顯呈現在每一個細節，從壺身、提把、壺嘴到壺蓋、壺鈕，豐富的意象與開創性往往超出想像。例如他會在茶杯中心隆起一座黃金山丘，讓紅濃明亮的茶湯環抱輝煌，如潮起潮落般浮沉，寓意深遠；或將中國傳統的吉祥獸，無論龍或貔貅等繁複具像，以無比大器的意象幻化為堅緻如金的壺把。

鄧丁壽也喜歡以隸書轉化而來的「丁壽體」在茶器上題字，如壺身的「無念」、壺口的「此壺最相思」，或茶碗口緣的「一榻風月半碗茶」，茶倉口緣的「非茶不藏」、「茶是如此多嬌」等，堪稱形神、古意與詩境三者兼具，不僅饒富趣味，更在轉折之間透出強烈的人文風采。

鄧丁壽高舉壺柄注水，水柱上明顯可見粒粒晶瑩的水珠。

鄧丁壽創作的單柄壺「浮生若夢」。

鄧丁壽以封養8年陳年老岩泥料所創作的彩岩小品「無為」，以及壺承與中心隆起一座黃金山丘的茶杯，並在木盒上
以毛筆書寫「看那遠山／秋逸近冬雪／熱茶呼」。

我也願以「大含細入」來形容鄧丁壽的作品，大者如提梁壺可涵蓋大化之氣，小者如瀹茶壺則深入精微，正如《漢書‧揚雄傳》所說「大者含元氣，纖者入無倫」的境界。以他的「滿腹經文提梁壺」為例，壺身若有似無、彷彿遠距離拍攝而無法清晰一窺全豹的經文，又像是傳說中的無字天書；提梁頂端後側則突出獸首打破平衡，似乎有意在一片和諧中營造意外的驚喜；尾處兩端卻又以浮刻的線條圖案與壺身連接，做為馳騁千里的中繼驛站；壺蓋再篆刻銘文「千秋功業一壺茶」，一氣呵成的氣勢令人讚嘆。

而乍看之下以為是國際精品名牌包的「繁華煙飛壺」，最讓我感到驚異：以諸多礦石研磨、反覆試煉後成就的或粉或青或綠，讓整把壺都鮮活時尚了起來。而以三叉足構成的提梁卻又古典得正經八百，加上斗大繽紛的壺鈕，更讓煎水瀹茶多了一份浪漫情趣。

再看他的側把壺「無念」，壺蓋以金水塗裝的按扣，不僅可以在注水沖茶時扣住壺蓋不使掉落，更與黃金璀璨的壺鈕同時隱喻人間的奢華。讓人想起《紅樓夢》中的〈好了歌〉：「世人都曉神仙好，只有金銀忘不了。」丁壽似乎想告訴茶人，只有心無雜念拒絕誘惑，才能專注瀹出一壺好茶吧？

此外，以密集的漣漪千千層層環繞的大型提梁壺「時光流逝」，或無數光點在流星雨中閃爍、側把卻開滿圓洞的「浮生若夢」單柄壺，甚或炊金饌玉般襯托茶葉尊貴的「金玉滿堂」提梁壺等，都讓人感受大器中蘊含的無限哲理。

鄧丁壽的茶壺還有一項特色，就是在提壺注水時，水柱呈現的不僅有完美的拋物線，還有許多清晰可見的水珠盈盈綻放，宛如一個個水汪汪的竹節在細竹上婆娑起舞，令人拍案叫絕，顯然製壺的功力已達出神入化的地步了。

星空與岩礦的櫻花戀

如虹的弓拉開優美的弧線，四平八穩的提梁彎身向茶致上最虔敬的感動，飽滿的壺身則以藍色星空點綴火紅的櫻花，壺嘴流暢出水輝映一旁茶海的繽紛。隨手拎來一只茶杯，青綠的斑斕沿著朦朧的煙白爬升，在杯緣開啟另一個漂亮的驚嘆號。茶壺與茶海炫燦卻不俗豔的外衣，儘管都源自陽明山櫻花樹灰，卻能展現各自不同的風采，將做為背景的大筆行草都燃燒了起來。

細看三古默農近年的岩礦茶器作品，獨有的繁星點點藍色岩礦風格，加上類似潑墨般強烈的白，以及妝點四周的櫻紅。其中較大的幾個外觀圓滾，口緣除了有他蒼勁的行草，看似不經意的筆觸，而蓋緣的刀痕則更為強烈。

三古默農創作的台灣櫻花岩礦燒飛天犬茶壺（林俊卿藏）。

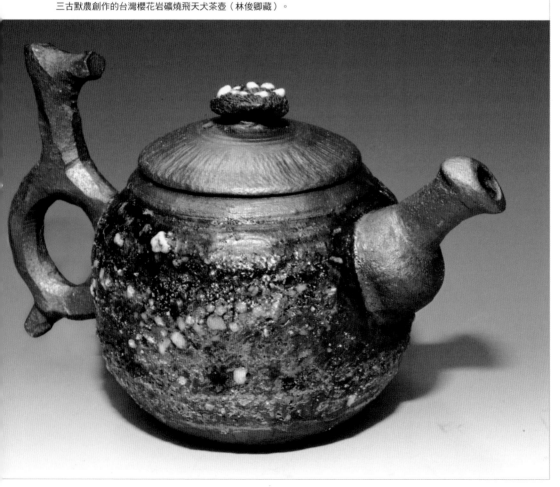

不同於一般陶藝作品常見的化學釉料，默農始終堅持以陽明山櫻花樹灰、竹子湖劍竹灰、茶灰等各種自然元素調配而成的天然色釉來融入作品，藍寶石般的優雅璀璨注入肌理分明的壺身，充分展現力與美、線條與色彩多元的豐姿熟韻。

再看飽滿拍打的岩礦，滿布的橫紋織錦，斗大的雪花又紛紛如天燈般逐一升起，彷彿陶藝家深刻的祝福，更令人感受滿滿的春意，他特別命名為「台灣櫻花岩礦燒」。

三古默農樂觀、前衛且奔放的巧思創作，不受羈絆地悠遊於無限寬廣的領域。除了造型與質感、色彩飽滿的獨到表現，他的書法也堪稱一絕，運筆行草揮灑在口緣或壺蓋上，恰如其分地為繽紛活潑的意象再加分。

明代文士風範的三古默農以狂草做為背景行茶。

為了避免過去岩礦總是無法觀看湯色的遺憾，或岩礦壺僅能沖泡重發酵茶品的嘲諷，他新創作的茶壺、茶海和茶杯，特別在內壁加上了白色的天然植物釉，以狂草任意揮灑的技法呈現，不僅可以包容清香型的茶品、突破以往外界對台灣岩礦的既定印象，也為茶器更添幾分嫵媚，更接近他一向追求的人文壺境界。果然在二○一五年「台灣新文人茶器名家大展」上，就創下了在開幕茶會前，全部十多件茶器作品連同四幅書法當場「秒殺」、瞬間被收藏一空的紀錄，可說實至名歸了。

以他的「牡丹渥水杯」為例：牡丹花色雖多，默農卻匠心獨具，以華而不俗的雍容藍色重新詮釋牡丹的國色天香，看似寫意又不失具像的

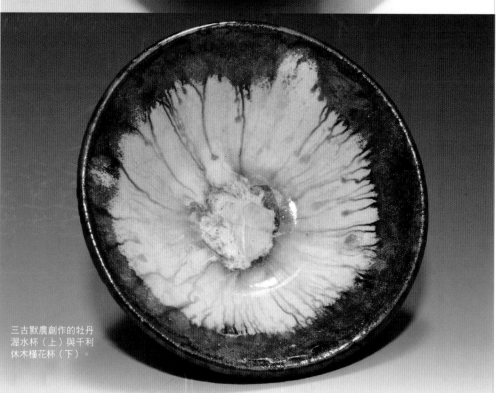

三古默農創作的牡丹
渥水杯（上）與千利
休木槿花杯（下）。

揮灑，經過烈火淬鍊傳達，就連水墨名家恐怕都很難繪出同樣的強烈意境吧？其實在清代李汝珍的章回小說《鏡花緣》中，一代女皇武則天冬遊後苑，詔令百花齊放，唯有牡丹不從而被貶至洛陽，從此有了「牡丹代表不畏權勢」的說法。早先擔任攝影記者長達十八年的默農，是否以牡丹來隱喻自己不畏權勢、獨來獨往的個性？儘管不得而知，但從花瓣昂然向外綻放藍色極致，再以山水潑墨做為背景的碗內，對照碗外星光璀璨的天空，真像極了他一向「快意恩仇」的風格。

再看他的「千利休木槿花杯」，木槿花雖是道路、公園、庭院等處常見，可以孤植、列植或片植的花卉，卻朝開夕落，正如日本茶聖千利休的恩師武野紹鷗以「生命可以悲壯，如木槿花短暫」來評價千利休那般。看默農的茶碗，彷彿能透過茶湯所映照蕩漾的搖曳花影，領略那樣淒美卻又悲壯的境界，或許更帶有許多茶人

三古默農創作的台灣櫻花岩礦燒「蓄勢待發」。

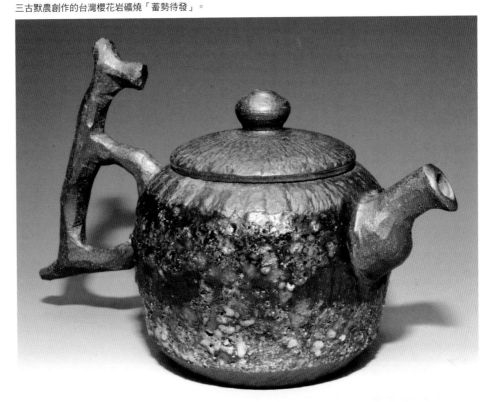

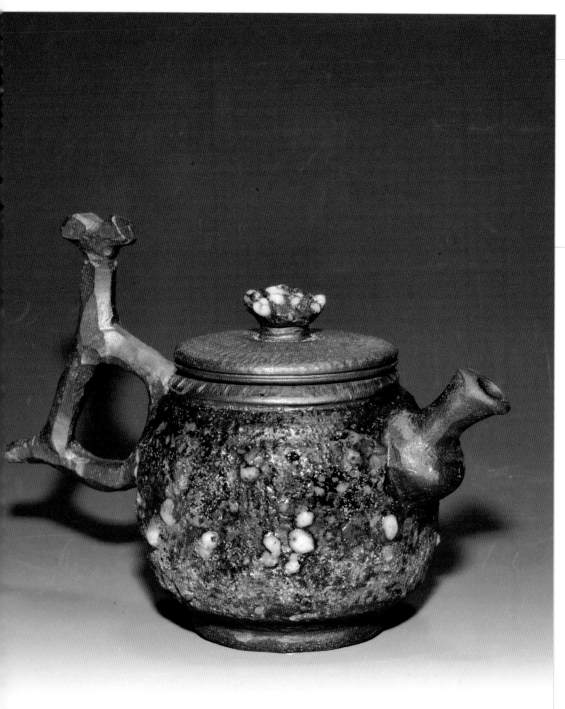

三古默農最新作品在繽紛的天空加上金晃晃的星星，更添貴氣。

對「茶禪一味」似懂非懂的愛恨情結吧？

三古默農多年前以愛犬阿默造型做為提把，台灣土狗的活潑意象堪稱本土化一絕，近年更將阿默活化，不僅由靜至動提升至飛天犬的境界，甚至改「塑」為「雕」，將整個提把以刀削出造型凝練、線條清晰明快的肌理，令人激賞。此外，為顧及有人司茶時會不慎將壺嘴撞裂或敲破，他特別在壺嘴端以相同手法，削出台灣本土猛禽代表「大冠鷲」的頭部，堪稱最特別且耐撞的壺嘴了。

過去我一直單純認為事父極孝的默農，除了每週有四天必須開車載著九十多歲高齡的老父前往各大教學醫院複診復健，每天還得從北投驅車趕到麗水街「三古手感坊」顧店，當然沒有太多時間來創作，作品才會少到每天都被收藏家追著跑。直到有天他從櫥櫃下翻出一大堆茶壺、茶杯、茶倉的敲碎品，我才猛然發現，三古默農對自己的要求極為嚴苛，放在手中端詳明明是漂亮的完成品，但只要有一丁點瑕疵，即便只是落款的題字稍有不正，或燒窯後岩礦有小處不夠優雅，他都會毫不猶豫拿起鐵鎚敲破，完全不理會收藏家捧著現金希望留下的苦苦請求，嚴苛的標準比起古代官窯絕對有過之而無不及，也成了他作品競爭的最大優勢。

三古默農色澤飽滿豐富的茶海。

茶陶 《山海經》

台灣岩礦名家游正民帶來了兩把新作，是他近年致力創作的「台灣系列」野柳岩礦壺組，除了壺身有敲碎研磨後的野柳砂岩拍打妝點，更以近年北海岸最夯的地標——野柳女王頭做為壺鈕，砂岩與陶土完美的契合，不僅飽含豐富的生命力，更呈現強烈的質感與個人風格。

迫不及待以女王頭新作放在我剛剛完成的木刻彩繪舢舨壺承上，加上相同系列的兩只岩礦杯與茶盅，以沸水沖泡今年穀雨前孕育的紅水烏龍，船壁漆繪的大眼投影在杯面蕩漾著茶湯，色彩頓時豐富了起來。彷彿就站在野柳蕈狀石群與女王頭多樣地貌之間，空氣中海風輕拂，伴隨幽幽茶香一起入喉。

話說游正民長期以來始終堅持以礦土呈現台灣的質樸之美，從台灣名川大山的野溪岩礦到野柳海邊兩千萬年成就的砂岩與地貌，透過壺藝創作詮釋台灣北海岸之美。不過他卻正色告訴我，採集的岩礦並非來自野柳地質公園，而是野柳漁港旁撿拾所得，正與我的大眼舢舨壺承的意象不謀而合，也是長久以來致力環保、疼惜大地的他，取之於自然的自然表現吧？

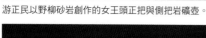

游正民以野柳砂岩創作的女王頭正把與側把岩礦壺。

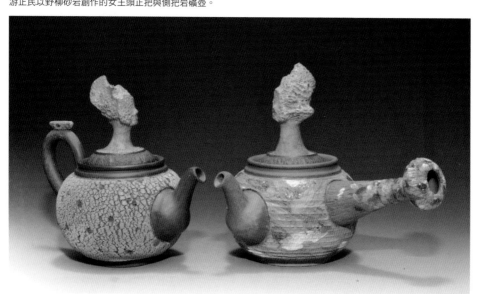

游正民以鄒族熊鷹注入岩礦幻化的阿里山壺系列。

野柳地層主要由傾斜的層狀沉積岩所組成，海蝕平台上因長年風化作用形成的蕈狀岩群起爭雄，其中當以女王頭最為著名。其他各自佇立的蕈狀岩也不遑多讓，外觀大多形似蘑菇，由上方粗大的球狀岩石連結下方較細的石柱所組成，遊客多暱稱為香菇頭。游正民帶來的另一組岩礦壺，壺身造型或外觀並無不同，只是壺鈕從女王頭變成了香菇頭，一樣讓我聽見海洋的聲音。

細看兩把壺的外觀，龜裂的壺身彷彿野柳岩石風化的裂痕，又像是侵蝕差異造成的蜂窩岩，忠實呈現了野柳地質地貌的意象。長年研究台灣岩礦的游正民說，透過長期的風化作用，岩石內的鐵質會氧化生成氧化鐵，顏色也會轉為褐色或咖啡色，因此他的野柳系列作品，也盡可能以天然植物釉呈現相同的顏色，那樣貼切又令人深深感動。

此外，近年我曾多次前往阿里山達邦部落採訪當地原住民鄒族用心經營、費心呵護的生態茶園，與「達明製茶廠」主人、鄒族勇士安達明成了相知相惜的好友。為了感謝我不斷為鄒族發聲，並宣示我倆的「麻吉」情誼，安達明特別以頭飾上象徵勇士的熊鷹與藍腹鷴羽毛相贈，讓阿亮感動萬分。

安達明告訴我，熊鷹是台灣留棲性猛禽中體型最大的一種，在許多原住民族群中，是頭目、貴族以及英雄的象徵，鄒族稱「iski」，排灣族稱「ardis」，魯凱族則稱「ardisi」，其羽飾更代表貴族或英雄尊貴勇敢的形象，並非人人皆可佩戴。

不過熊鷹往往棲息在原始森林之中，一般人很難一睹牠的帥氣。從牠的食物涵蓋飛鼠、獼猴甚至山羌來看，其力大壯碩可以想見，因此傳統上是族人禁獵的物種，若不小心捕獲則須將羽毛

游正民在阿里山達邦茶園與鄒族勇士安達明合影。

獻給頭目。

幾次同行的游正民也對熊鷹深感興趣，經由安達明熱心提供熊鷹的照片與圖片，加上多位鄒族友人熱情相助，幫忙採集、撿拾阿里山早經風化的片岩、砂岩與板岩等礦石為骨，以及紅楓、肉桂、龍眼等樹灰為釉，游正民以象徵鄒族勇士的熊鷹圖騰做為壺鈕，開始他的阿里山岩礦茶器創作。

細看他的新作，晨曦中的阿里山在壺身乍現，因初醒的陽光照射而暈染開來的黃，在綿延的雲層之間閃耀光輝，彷彿一片又一片的茶園就沐浴在晨光霧靄之中，飽含大地豐沛的生機與能量。其實游正民每次上山都攜帶畫具，我忙著拍照，他則以水彩寫生，顯然所有的磅礴美景都從畫紙躍然揮灑在壺面；而壺蓋上雄起起的猛禽、交錯流動的亮麗色彩，則是以不同絞泥相融所成就。

將游正民創作的阿里山岩礦壺與野柳女王頭岩礦壺擺在一起，彷彿一部現代《山海經》就在他的茶器上公演，創作的巧思與毅力令人感佩。

野柳蕈狀岩香菇頭岩礦壺作品。

游正民的野柳蕈狀岩香菇頭岩礦壺作品。

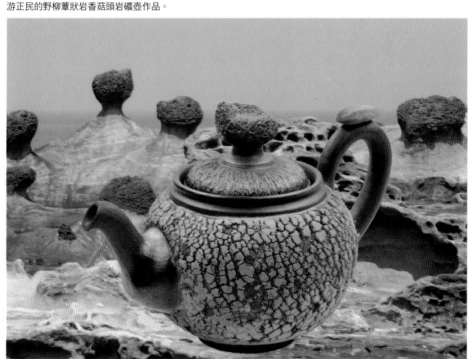

敦煌飛天意象

秋老虎臨去秋波，在氣溫又回升至三十度、九降風似乎也神隱多日的十月下旬午後，正閉關寫作的我，手中溫熱的南糯山春尖古樹茶，大口如敗家茶般猛灌，仍無法驅除悶熱帶來的濃濃睡意。忽地門鈴叮咚作響，許久不見的岩礦壺名家吳麗嬌翩然來訪。

剛剛結束在台北若水藏館舉辦的展覽，且作品幾乎被收藏一空的麗嬌，從包裡小心翼翼取出兩把壺、一「片」壺承與兩只陶杯，讓我頓時眼睛一亮。

彷彿敦煌石窟的飛天壁畫，麗嬌對天然植物釉色與岩礦的駕馭，顯然又更上層樓。燈光下細看她渾圓有致的茶壺，以及張力十足的壺承，讓我想起九〇年代初期中國大陸甫開放探親旅遊時，我與名畫家李重重等人共遊絲綢之路，由於深怕光害有損壁畫，大夥在摸黑的莫高窟內倚賴導遊的手電筒逐一照射解說，因此眼前掃瞄到的片斷，必須在腦海中自行拼湊組合完成畫面，儘管無法一窺全貌，卻能專注其中的細節神韻。

話說「飛天」原指飛於空中、以歌舞香花等供養諸佛菩薩的天人，憑藉飄逸的衣裙、飛舞的彩帶而凌空翱翔於彩雲之間，疊合或交錯的美感布局，堪稱中國最珍貴的藝術與宗教瑰寶，讓人不由得沉醉在飄渺的天上人間。

以同樣的專注看她的新作細節，果然在鮮活流暢的畫面中，飽滿釉色構成的飛天意象異常明晰，風化岩層滾滾扭動的晶瑩，以及青的、藍的、橙的繽紛流曳，交集成無限東方的禪意。儘管不若敦煌壁畫的寫實具像，但若有似無的抽象線條加上細密的筆觸，更能展現台灣岩礦強韌的生命力吧？

吳麗嬌充滿敦煌壁畫飛天
意象的岩礦壺與壺承。

吳麗嬌的「彩帶祥雲」壺將敦煌飛天的意境注入茶器。

不過麗嬌卻說兩把壺的技法全然不同，包含壺承在內的壁畫意象，是將台灣各地「適溫性」不同的岩礦打成泥漿，再如潑墨般任意潑灑在坯體上，在均溫狀態的窯內，造成低溫泥熔解而高溫土依然故我，更因為不同岩礦燒出的不同色彩，形成宛如洞窟內岩壁風化斑剝與天仙飛舞交織的繽紛。至於帶有兩只陶杯的另一把「彩帶祥雲」壺，則是將不同岩礦打成泥條，再費心纏繞貼上所燒造，兩者都強烈表達了敦煌飛天的意境，可說殊途同歸了。

二〇一三年四月，我受邀擔任主持人兼評審，在宜興市政府主辦、台灣《人間福報》協辦，於江蘇省宜興「大覺寺」的素博會，以及「陽羨茶文化博物館」兩地，盛大舉辦的「兩岸名茶名壺ＰＫ」活動，當時我就特別推薦由吳麗嬌代表台灣壺藝家，與宜興知名壺藝家范澤鋒現場ＰＫ，還驚動對岸中央電視台全程採訪，而兩岸評審對她的普遍評語是：「作品溫柔敦厚又不失霸氣，更能運用不同技法與素材融合，傳達新的人文精神。」

2013年宜興「兩岸名茶名壺ＰＫ」活動上的吳麗嬌（左）、擔任主持人的本書作者（中）以及范澤鋒（右）。

茶中有佛皆自在

陶燒成就的諸佛與眾菩薩在工作室一尊尊或坐或立，法相莊嚴地凝視著燈光下埋首製壺的藝術家，他是廖明亮。其陶壺的成形方式並非台灣絕大多數壺藝家的拉坯或手捏，而是不斷拍打的「拍身筒」技法，讓我深感好奇。

「拍身筒」是過去宜興紫砂壺最常見的成形方式，製作時先將泥條拍打成平整的泥片，並圈成圓筒，一手在圈內輔助轉動，另一手以竹板不斷拍打。在模具尚未問世以前，憑藉精準的拿捏就可以直接拍打擠壓完成壺形，今天收藏家手中價值不菲的明清紫砂壺名家作品，幾乎都是以這種技法完成。

由於拍身筒製壺難度甚高，近代宜興大多僅用於常見的傳統壺，或形體沒有太大變化的壺身。一般製壺往往會加上「擋坯」技法，就是先用石膏製作內空模具，

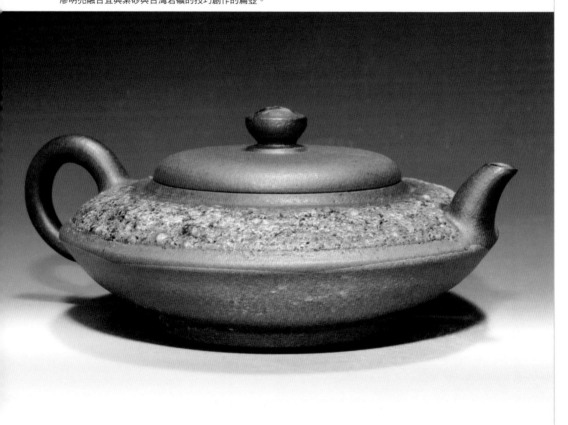

廖明亮融合宜興紫砂與台灣岩礦的技巧創作的扁壺。

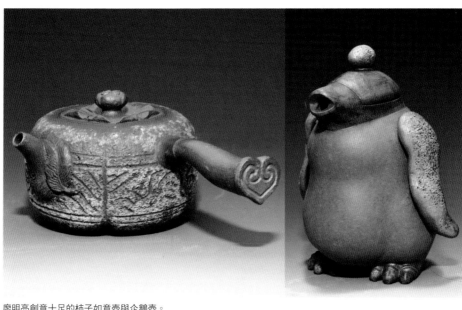

廖明亮創意十足的柿子如意壺與企鵝壺。

內空部分與設計的壺體大小形狀完全一致。將泥條打成泥片，切割整齊、圈成圓筒後，拍打成身筒的尺寸再直接放入模具內，用手由內往外擠壓成形。

因此廖明亮純以拍身筒方式製作岩礦壺，不僅在台灣獨樹一格，也頗耗時費力，讓我百思不解。我想起第一次見到廖明亮，是在台北市西門町的紅樓劇場，一場由我策辦主持的「九二一重建區茶葉品賞會」上。當時是二〇〇三年冬天，來自鹿谷與台北兩地的台灣岩礦壺創作者，用一個個九二一大地震落石岩礦所燒製的名壺共襄盛舉。

不過令我訝異的是，廖明亮當天帶來的作品並非茶壺，而是一尊尊陶塑再高溫燒造的佛像，在眾多展示的茶器裡顯得突兀。儘管表面肌理不同於常見的木刻神像，但悲天憫人的神情與莊嚴動人的法相，卻更令人感受他細膩的雕塑功力。

廖明亮說他原本畢業於復興美工雕

塑科，退伍後考取文化大學美術系攻讀西畫，畢業後卻憑藉一雙巧手，以泥塑再翻模的方式，製成一尊尊銅雕或樹脂玻璃纖維佛像而聲名大噪，很快就成了兩岸炙手可熱的佛像師傅。幾年後卻因為母親在家無聊，所以特別帶著愛喝茶的她前往學壺，更為了她在學習過程中不致孤單，自己也陪著一起學壺。幾年下來，母親廖吳秀琴創作的茶壺已頗為可觀，他自己卻遲至二〇〇七年才做出第一把壺。

廖明亮說，剛開始做茶壺，發現無論宜興壺或台灣壺，許多造型早都有人做了，因此心念一轉，決定用自己擅長的雕塑技法來做壺。先做茶海，從斷水開始研究，終於從雨水滴到屋簷得到領悟，從此製作的茶器斷水皆十分明快，讓他頗為自得。

至於茶壺造型也多為無心插柳，本來想畫隻鶴卻愈看愈像企鵝，乾脆就做出了一系列企鵝壺、茶海等；在市場看到的青椒、南瓜、柿子等瓜果，也都成了他靈感的來源。不過他堅持不上釉，跟他的佛像作品一樣樸實動人，表面的光澤則是高溫所燒就。

細看他的新作，儘管題材仍不離南瓜、柿子

廖明亮創作的柿子壺與南瓜壺。

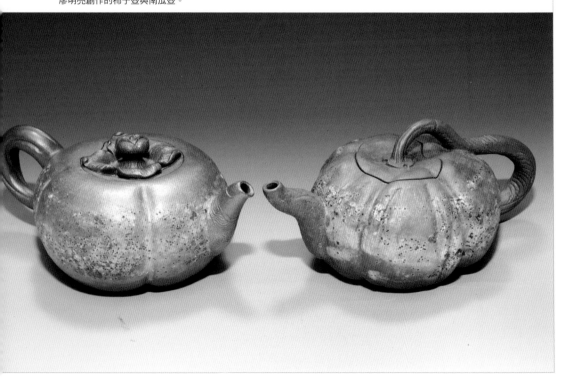

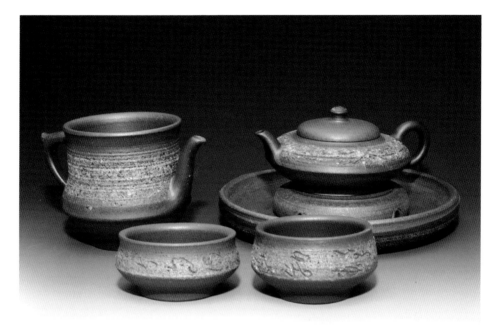

廖明亮融合宜興紫砂與台灣岩礦的技巧創作的扁壺。

等瓜果，造型卻更具巧思，技法也更見細膩。以一把南瓜小壺為例，他巧妙地將瓜藤做成提把，並一氣呵成地與壺蓋連成一體，以蒂形製成的壺蓋彷彿從飽滿的壺身切割出來，最後在表面拍技法的精準表露無遺，拍身筒上岩礦，將原本就十分寫實的南瓜點綴得更加繽紛細緻。尤其他大膽地將氣孔開在瓜藤狀的提把上，壺嘴更顛覆傳統向上飛揚，兼具「玄機壺」與「逆流壺」的特色，出水卻毫不猶豫，完美的拋物線精準注入茶海。

近年廖明亮也開始以拉坯方式製壺，不僅大膽挑戰高度不到五公分的「扁」壺，融合了宜興紫砂與台灣岩礦的技巧，細緻之餘，還有豐富的色彩以及類似超現實主義大師米羅的線條圖案，繽紛中不失嚴謹的構圖與意象，最令人激賞。

鹿谷兄弟的岩砂情

　　儘管早已卸下村長職務，許多人還是習慣稱他為村長伯，九二一大地震肆虐鹿谷時，他跟往常一樣，顧不得自家的嚴重傾塌，四處幫忙救災。眼看當時房屋倒塌、道路崩裂，山坡上的茶園幾乎全毀，地震後以貸款重建餐廳，甫開張又遭逢桃芝颱風土石流再度沖毀，讓他欲哭無淚。

　　他是吳錦都，曾經是日出而作的勤奮茶農，兩大災變毀了他的茶園與餐廳，卻未能將他擊倒，反而使他振作精神踏上龜裂的土地，擦乾淚水重建家園。三度開張的餐廳愈戰愈勇，很快又成了前往杉林溪、溪頭等地遊客與周邊鄉鎮老饕的最愛。

　　不過，其他村民可沒有那麼幸運，茶園毀了、茶行垮了，日子不知怎樣過下去。以原本從事茶葉產銷的張建都為例，兩次災變加上骨質疏鬆症的三重打擊，勉強以鋼架支撐的虛弱身軀仍須面對失業的困境，絕望得

吳錦都創作的「金戈如意」側把岩砂壺。

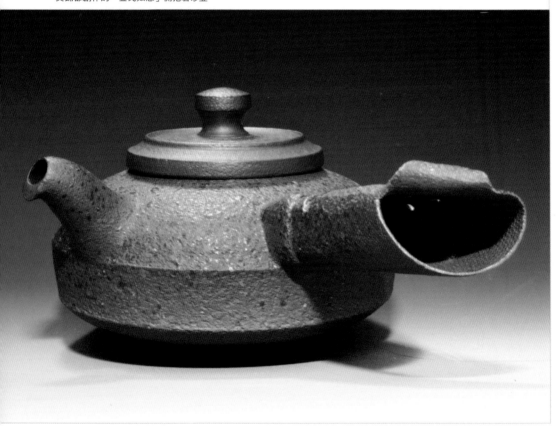

直想自殺。茶園當時雖已逐漸恢復生機，卻面臨越南茶葉大量進口的衝擊，茶農無法再生產中、低檔茶，只能做高檔茶，在收入銳減的情況下，不得不思考轉型或經營其他副業。

所幸同樣從廢墟中站起來的，還有長年隱居村內的陶藝家鄧丁壽，儘管兩次天災使得畢生作品與工作室全毀，依然以鐵皮屋重建工作室繼續創作。他找上了熱心的前村長伯，要他說服村內的失業茶農一起來學陶，不僅提供材料，教學也完全免費。

就這樣，吳錦都帶著弟弟吳錦城與近十位茶農投入鄧丁壽門下，將每位學員取了個以「古」字開頭的筆名，包括古心、古天、古金、古生等，象徵人生重新出發，吳錦都成了大弟子「古帛」，弟弟吳錦城則成了「古成」。

經過多年的辛勤學習，茶農們開始脫繭而出，蛻變為創作不懈的陶藝家，作品也逐漸受到遊客的青睞，前往各地參展也多有斬獲。對茶器要求極高的香港茶人更頻頻組團前來參觀購買，認為九二一岩礦壺不僅能轉化水質為軟水，續溫能力也絕不遜於紫砂壺。

十多年來，吳錦都從煉土、拉坯到燒窯，作品可說大器穩重、比例完美，就連釉藥也都自行調配，強調以自然入釉，除了拒絕化學溶劑的傷害，更讓茶壺外觀呈現大自然生機飽滿的色彩，無論壺蓋的層層漣漪或飽滿壺面上湛藍的繁星，均有明顯的金色妝點，充滿繽紛的貴氣。吳錦都解釋說，較重的還原燒原本就帶有金色光澤，再噴以金水就更顯璀璨了。

我特別喜歡他的「金戈如意」側把壺，鐵色為主的寬口造型、粗獷中更見細膩的橘皮外觀，充滿渾厚的質感，至今作品且大多被挑往美國紐約展售。

再看他鏤空的側把，不僅有線條流暢的金色如意花飾，鑲嵌或開瓣的葉形與花捲，更一氣呵成地對應尾端上掀的書卷，最後再以金色鑲邊劃上完美的驚嘆號，讓人讚嘆不已。

而儘管投入鄧丁壽門下前，弟弟吳錦城早有壺藝實作經驗，卻也曾一度淡出、轉戰服裝設

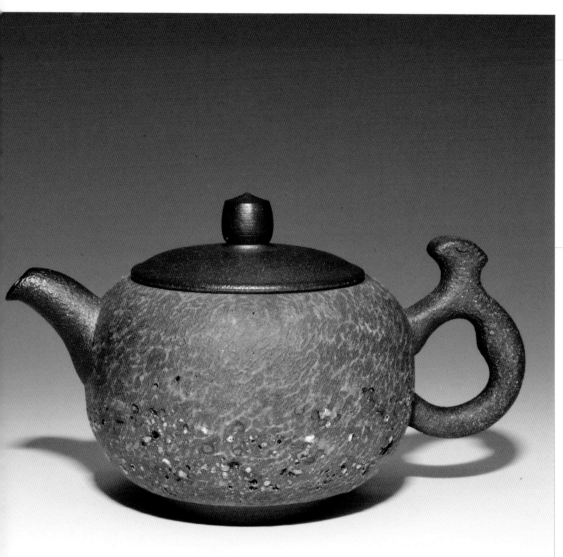

充滿渾厚質感的吳錦都岩砂壺。

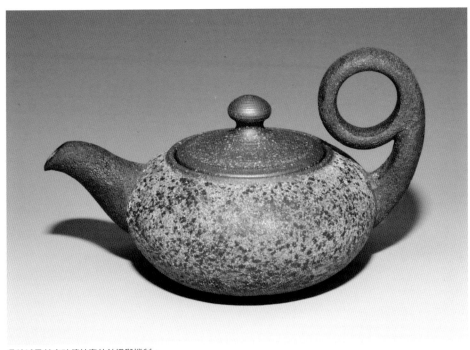

吳錦城勇於突破傳統壺的結構與機制。

計，近年歸隊後很快就能做出自我風格的壺藝語言。多年的服裝設計實務，讓他創作的茶器大膽注入具象的「潮味」，風格抽象前衛，往往令人驚嘆連連。

吳錦城也十分勇於突破傳統壺的結構與機制，經常有機能創新的茶器出現。他也勇敢使用一般陶藝家少見的抽象布局，或採用新潮線條及現代圖像為設計元素，不斷為茶器注入時尚的藝術風貌。

吳錦城的茶器喜歡以新潮線條及現代圖像為設計元素。

精準詮釋台灣茶香

夏日聒噪的蟬鳴驚醒手邊早已放涼的殘茶，將近四十年陳期的南港包種，少了開湯時的溫熱，冷茶在口腔內依然綻放飽和度十足的蓼香，加上不斷從喉嚨深處回吐的凜然氣韻，並留下幽雅內斂的杯底香，顯然不是一般茶器可以達到的境界了。初試陶藝名家葉樺洋的台灣岩礦茶器新作，包括大器飽滿的淪茶壺、茶海以及堅緻如金的小茶杯等，將悠悠歲月鋪陳的底蘊詮釋得如此愛恨分明，讓我大感驚喜。

舉起鐵瓶再度注入沸水，像拋落一樁心事一樣，輕鬆注滿陶壺後，看著熱騰騰的輕煙從壺蓋縫隙與壺嘴裊裊升起，節奏分明地把酷暑沉悶的靜謐擊碎。再將陶壺高高舉起，以距離茶海七吋的高度出湯，但見水柱毫不分岔地呈現渾圓飽滿的拋物線，涓滴不漏地注入。特意在水位達到七分時驟然煞車，瞬間斷水也無任何茶湯滴落或滲出，就

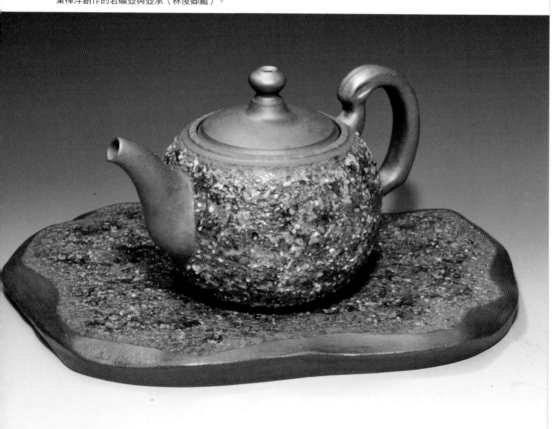

葉樺洋創作的岩礦壺與壺承（林俊卿藏）。

功能性與實用性而言，葉樺洋的壺藝堪稱無懈可擊了。

因為愛上台灣老茶，葉樺洋放棄對岸東莞高爾夫球具廠的高薪工作，返台進入專營台灣老茶的「官韻」茶業擔任執行長，在苦思貯藏與沖泡方式多年後，毅然投入茶器創作的行列，從柴燒到台灣岩礦，從礦石調配至雕塑與釉藥的融入等，歷經不斷蛻變與成長。其所燒製的茶壺，除了造型自然散發的渾厚霸氣、壺面岩礦飽含的溫潤質感，更有綿密內斂的深層波紋，還能精準沖泡出台灣陳茶特有的蔘香、棗香或藥香。

儘管年輕，葉樺洋卻比一般壺藝家付出更多的心力。他說壺藝創作不僅是單純地將土淬鍊成陶，還要為作品披上多變的彩衣與不同的風采質感，呈現台灣礦石亮麗繽紛的烈火熱情。因此經常必須跋涉山野或溯溪，帶著台灣礦石分布圖示與書籍，前往各地尋找不同礦石帶回試驗，並以高溫燒成試片逐一檢視，確認加入何種礦石所能呈現的質感或色澤，最重要的是，能否過濾水中雜質並軟化水質，增添茶湯的甘醇等。

以近作「晦明」系列為例，午後的陽光穿過雨遮，剛好灑在滿布星空的壺面上，他卻說「藏巧於拙，用晦而明，寓清於濁，以屈為伸，真涉世之一壺，藏身之三窟也」；或「春泥瑯玕」系列，瑯玕意指像玉一般的美石，咖啡色的土胎好似春泥，落葉化土，蘊藏生機。至於最新的「花逞春光」系列，則是「一番雨，一番風，催歸塵土」，妊紫嫣紅的百花充分展現了春光的美麗明媚，然而僅僅一番雨、一場雨，就催促它們凋零，化歸泥土。

又如一般單柄壺大多為陶燒一體成形，或圓木側把、或檀木上點綴金飾，葉樺洋卻深入山區苦心覓得一截又一截的天然小竹頭，兩種不同

熱情、謙卑且樂於助人的岩礦名家葉樺洋。

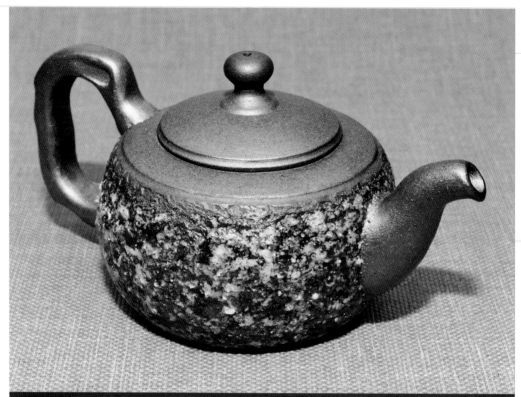

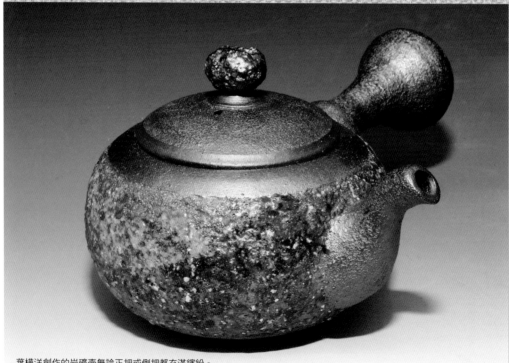

葉樺洋創作的岩礦壺無論正把或側把都充滿繽紛。

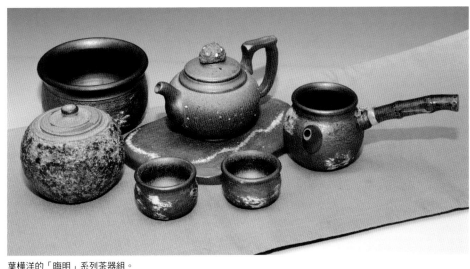

葉樺洋的「晦明」系列茶器組。

素材結合成的近作「花逞春光竹意壺」，不僅張力十足且饒富趣味。有時他也在單柄與壺身的接合處以銀飾或雕塑固定，細節上充滿創意與巧思。

細看他的岩礦壺作品，密集的岩礦顆粒彷彿穿過數十萬光年浩瀚星際而來到地球可望的無數閃耀星星，或凸顯於壺面、或融入智慧性模糊的光點，看似遙不可及，卻又如此親切。特別的是他的壺把，刻意雕琢的極簡紋飾整齊地疊壓錯落，甚至在線條轉彎處加入流線與速度，像是古代官員上朝手持的笏板或古典的圖騰裝飾，卻又不失現代的時尚語言，殊為難得。

飽滿的岩礦壺在岩礦茶盤投下一團清涼的濃蔭，所有搭配的茶海、茶倉、茶杯等，質感細緻的肌理，起伏有致的造型，彷彿都化成了聲響，共同以生動的韻律迎接室內匍匐前進的陽光。

這就是葉樺洋，玩石成壺終能識得茶中真味，作品不僅將台灣豐富且多樣性的岩礦發揮得淋漓盡致，更充滿澎湃的生命力與熱情吧。

茶陶禪境邁向學術殿堂

二〇一五年十月起在全日本播出、由台灣觀光局斥資拍攝的宣傳短片，不僅請來赫赫有名的日本巨星木村拓哉代言，還邀請國際知名導演吳宇森掌鏡，節奏輕快而優美，在日本播出後深受好評。而眼尖的網友也發現，木村在台泡茶使用的水方，即為台灣陶藝家吳孟純的作品。沒錯，木村拓哉泡茶的橋段，正是由兼具茶藝師身分的吳孟純現場指導，而茶席設計與所用茶器也都是她所備妥的。

吳孟純說她小學就喜歡自編故事畫起四格漫畫，國高中時面對升學壓力，也往往用色鉛筆手繪插圖來紓解。不過大學念的卻是理工：先是依志願序進入成大土木工程系，一年後想轉系讀自己興趣所在的工業設計，卻陰錯陽差錯過了術科考試，大哭一場後自我療癒轉入材料科學，沒想到這一轉卻讀出了興趣。畢業後繼續留在成大念研究所，取得材料科學碩士後，也曾在奇美與光寶兩家科技大廠擔任工程師多年。

很難想像這樣一位「科技人」會瘋狂愛上茶，更進一步投入陶藝創作的世界。不同的是她從不以閒適品茶為滿足，利用下班時間進入陸羽茶藝中心學茶，也不改以往的科學求

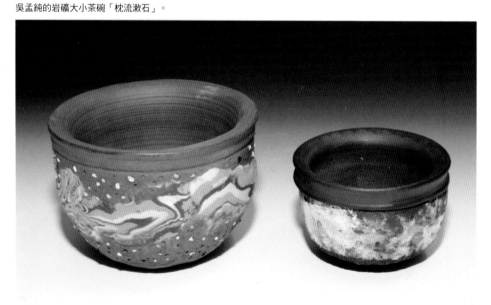

吳孟純的岩礦大小茶碗「枕流漱石」。

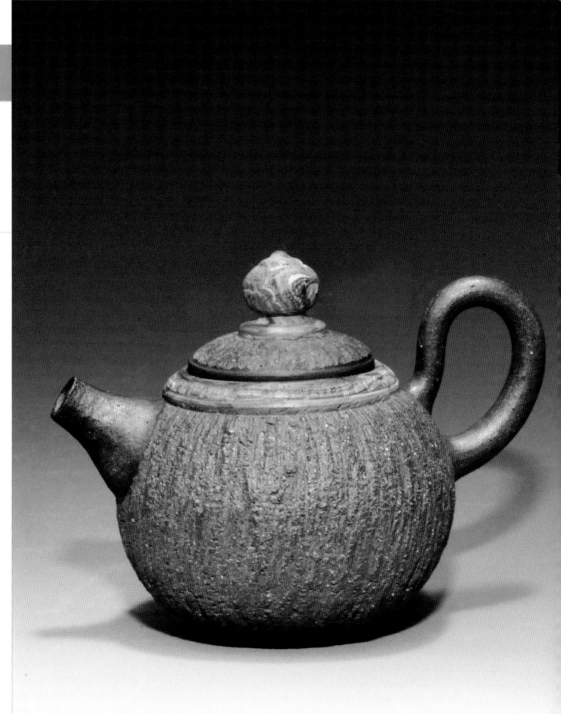

吳孟純創作的岩礦壺色彩奔放而筆觸細膩。

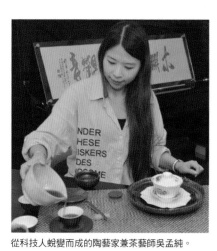

從科技人蛻變而成的陶藝家兼茶藝師吳孟純。

知精神，硬是要把茶湯口感、韻味、回甘等「感覺」精準記錄分析成一個個明確的數據，對茶藝相關學科也堅持追根究柢，到處尋求確切資料佐證，果然幾個月後就如願以第一名成績取得當屆泡茶師資格。

一頭栽進陶藝的世界，原本只是希望從各種茶器的器形、材料、燒成溫度、釉色等深入探索茶湯變化的奧秘，不料卻喚醒了體內沉睡已久的藝術創作情懷，因此毅然辭去人人稱羨的科技新貴工作，開始拜師學陶，從台灣岩礦出發。

儘管茶碗在抹茶道盛行的日本較為風行，台灣除了有人喜歡將煮沸的普洱熟茶以大碗品飲外，用碗泡茶的人並不多見，因此茶碗在台灣通常僅做為乾泡法的水方，而茶器產業也較少茶碗的產製。不過吳孟純卻對茶碗情有獨鍾，她說許多壺藝家都有茶碗的創作，只是造型大多相同，差異往往僅在土坯與質感、觸感之間。因此希望能透過材料科學的精準測試，在台灣豐富的岩礦種類中，就胎土厚薄、造型曲直、釉色變化等，針對不同茶品影響的茶湯表現，尋求最大公約數。

細看她的近作，果然無論胎壁或內緣都有繽紛飽滿的色澤變化，有時宛若星空般的深邃，有時則如敦煌的飛天，更有如花朵盛開的猛豔，而探向下方深邃的水色，也拿捏得恰到好處。由巧入拙的造型，簡潔中透出的水紋筆觸，更能彰顯生活禪的趣味，也接近文士茶的境界了。

再看她的茶壺新作，細密的筆觸在壺身展開合縱連橫的氣勢，湧向宮廷壁畫般繽紛的口緣，再向深沉的壺蓋集結。色彩奔放的壺鈕則在藍與黃、黑與白之間，藉著釉彩的流動變幻光影，無

吳孟純的岩礦茶碗「驚蟄春雷鳴」。

限延伸觀者的想像與視野，更為行茶品茶之間，增添另一抹驚奇與想像。

二〇一五年開春，我在華山文創園區「台北紅館」策辦「台灣新文人茶器名家大展」，吳孟純也受邀參展。當時還擔任行政院農委會「茶業改良場」場長的台大教授陳右人，對她左手淪茶、右手捏陶，以及植基材料科學的研究基礎特別讚賞。因此在他的鼓勵下，吳孟純考取了台大園藝系博士班繼續深造，將茶與陶相互之間的影響，正式提升至學術研究的領域。希望不久之後，我們看到今天不同材質、不同茶器，所沖泡或貯藏的不同茶品，經由她的努力，能帶給愛茶人與消費大眾更精確的論述、佐證與數據，讓茶人不僅能喝得更安心，還能依自己對茶品的不同偏愛，挑出最適合自己的茶器，我們且拭目以待。

二、台灣新陶色

一九七〇年代末期，泡茶風氣開始在台灣興起，茶藝館也如雨後春筍般興盛，茶器的需求乃應運而生。不過當時本土茶壺不多，主要為來自中國大陸的潮汕壺或宜興壺，只是兩岸當時尚處於嚴重對峙階段，所有紫砂來源都經由香港或以漁船夾帶的方式引進。

由於茶壺供不應求，八〇年代初期，開始有業者透過轉口貿易引進紫砂陶土，以灌漿或拉坯方式仿製型態神似的「台灣紫砂壺」，甚至仿潮汕壺的作法在外觀噴上朱泥漿；而本土陶藝家則紛紛以陶土拉坯後上釉燒製「陶藝壺」，開始為壺藝披上各種多變的彩衣。

曾獲「國家工藝成就獎」的資深陶藝名家蔡榮祐就曾表示，宜興壺講究坯體與做工，外觀僅磨光而未上釉；包括他自己在內，早期台灣創作壺大多上有釉色，就是因為急於與宜興壺做明顯區隔，創作出台灣本土特色。後來技法與觀念逐漸成熟，表現方式也更趨多元，上釉與否不再列為首要，卻也為日後的陶色繽紛下重要因子。

出身北師美術科的台灣壺藝大老、唐盛陶藝主人戴竹谿，三十多年來始終堅持本土原料及自創技術，且早在一九九〇年代，就以不同的亮麗色澤大膽呈現，創作出全然不同於宜興的台灣陶色，且胎質堅潤細膩，堪稱當時台灣茶器的經典。

其實除了利用天然有色礦石或加入色釉（釉藥加入有色金屬氧化物）等人工色澤，礦土本身

中部陶藝家連炳龍為陶壺披上獨有的新陶色。

台灣陶藝大老戴竹谿1990年代創作宜興形制的台灣壺，鮮明的色彩無人能及（唐文菁藏）。

鶯歌陶藝家吳明儀以汝白釉呈現木形把壺茶器組（張賢鴻藏）。

的一些自然色澤如陶紅、瓷白，也是陶色形成的重要因素。有人說陶瓷器大別為坯與釉兩部分，因此常以「坯體為骨與肉，表面施釉則如皮膚」做比喻；也有陶藝家強調以自然入釉，或取材自樹木灰或泥漿，甚至北投溫泉泥、茶渣等，無一不可以當做釉藥使用，例如以茶葉磨成粉狀後做為茶葉灰釉，不僅可以避免化學溶劑的傷害，更可以讓茶壺外觀呈現茶葉原有的釉色。

以戴竹谿在九〇年代創作的一把藍色壺為例，他表示係以相當潔淨的陶土，加上氧化鈷後，再以攝氏一二五〇度以上的高溫燒成，成就亮麗的台灣藍寶石光澤。

近年台灣壺藝呈現百家爭鳴的蓬勃景象，陶色當然更彼此競豔，許多過去不曾或極少出現在茶器上的顏色，無論礦石或釉色的混搭發掘，無不努力擺脫千百年來的侷限，找出繽紛多彩的色澤，讓茶器更加深邃、動人。樸實厚重的陶與冷凝華麗的色在茶器上款款對話，在現代感強烈的造型下，散發著濃郁優雅的中國古風，也為茶壺注入了全新的創作活水。

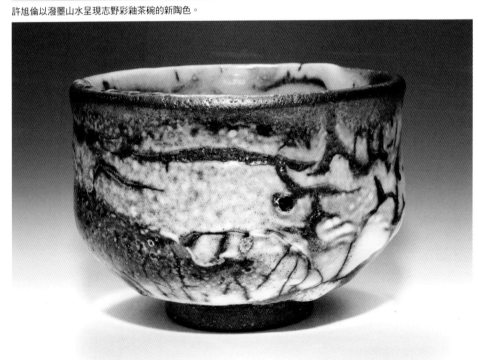

許旭倫以潑墨山水呈現志野彩釉茶碗的新陶色。

品味超現實美學

很早就在不同場合看過張山的作品，對於他讓陶土「窯」身一變成了鐵鏽斑斑的機器人茶倉，或以螃蟹大螯做為側把的茶壺，始終印象深刻。尤其將飽含超現實主義美學的各種機械怪獸注入茶器創作，既給人無限深沉的反思，也往往帶給觀者無比的震撼。

張山的創作蘊含人類面對科技文明的焦躁與不安，更不乏鐵鏽呈現的各種動漫怪獸趣味，讓人很難不聯想到近年超火的電影《變形金剛》，而他甚至以非常理的方式，抽離現實中看似稀鬆平常的物件或生物，重新組合、扭曲、形塑，呈現全新的陶藝語言與風貌。觀看他的作品，我常會想起當代超現實主義大師馬格利特（René Magritte，一八九八～一九六七），以顛覆手法挑戰觀者的視神經，打破人們對視覺慣性的依賴。兩人都有寫實的非凡功力，不同的是馬格利特擅長以油畫等平面圖像錯置觀者對空間的感受，突破現實疆界，探索心靈與潛意識的直覺感受；而張山則極盡陶藝的揮灑，發揮陶土材質的表現極限，顛覆常人對事物的既定印象。

以馬格利特一九二九年的一幅畫作「影像的背叛」為例，明明以極其細膩的超寫實手法畫了一隻菸斗，卻註明「這不是一隻菸斗」，透過菸斗的影像、標註文字與畫名三方對照，點出人們所賴以理解世界的象徵系統，並不等同於真實的世界。而長期在新北市擔任國小美術教師的張山，則將自己對生態屢遭人類破壞的焦慮，用火與土一一呈現。

張山喜歡以拉坯方式形塑茶器，但更喜歡以雕塑的概念創作大型海洋生物或公仔。例如大家耳熟能詳的大同寶寶，張山直覺認為，那就是包括他自己在

在苗栗造橋潛心創作陶藝的張山。

內的「台灣囝仔」的代表，因此他注入台灣民俗廟會「八家將」的臉譜或頭冠，加上動漫誇張的造型，成就了八個全新的台味公仔。

不過，張山卻說小時受限於家庭環境，以及必須拚命念書以考取當時完全公費、但錄取率最低的「師專」等因素，少有機會能收看《無敵鐵金剛》、《鹹蛋超人》等機械戰士的電視卡通，反而是長大後，面對現實世界帶來的諸多無奈與不安而瘋狂愛上動漫，進而動手創作，從中解放自己無止盡的想像。

打開近代美術史，超現實藝術經常表現真實世界的扭曲與矛盾，如前述的馬格利特，或達利、奇里訶等幾位大家熟悉的大師，多強調直覺與下意識，反對理性而追求精神的解放以及思想的自由。他們擅長以傳統寫實的技巧精確描繪現實的物件，將不連貫的片斷混合，營造夢境式的圖像，甚至顯現幽默或流露出夢境般的幻覺效果。

張山大部分的茶壺造型，光看名稱就令人忍俊不禁，例如「我喜歡在海邊看書」，以海洋物件及趣味公仔結合茶壺成為實用茶具，寓海洋生態於茶道生活中，壺鈕是兔子化身的趣味公仔，掠食用的螃蟹大螯做為側把，彷彿日本童話中的「浦島太郎」，騎乘報恩的烏龜前往龍宮玩樂多天，返回人間後才發現人事皆非，待打開龍王贈送的玉匣後，自己也隨著消逝的時光而瞬間變老。張山是否要藉由鐵鏽斑斑的兔鈕與所騎乘的壺身，讓人在悠閒淪茶與歲月恍惚之間，找回斷裂意象的連結，不得而知，但已達到超現實藝術的幽默效果了。

儘管張山創作的茶壺加上許多趣味公仔或鐵鏽等元素，但無論出水、斷水都非常流暢，出水還能「離水七吋不開花」地拉開飽滿完美的拋物線，沖泡各種茶品均十分順手，兼具實用與玩賞

以海洋物件及趣味公仔結合成茶壺的「我喜歡在海邊看書」作品。

張山創作鐵鏽加上金釉的單柄壺。

的功能，色澤與造型也洋溢著溫潤的人文氣息。

張山從三十多年的教職退休後，原本希望脫離台北的滾滾紅塵，到海邊去尋找心目中的烏托邦，足跡曾遍及北海岸與東海岸，尋覓多時卻無所獲，返回家鄉苗栗造橋後，發現偏遠鄉野處的一棟荒廢田野咖啡館，才大喜過望地租下，改造為專屬的陶藝工作室。

不過去造橋拜訪張山之前，他卻來電特別囑咐「務必」要共進午餐，並在前一天擬妥菜單、親赴市場買菜，親自下廚推出滿滿一桌子客家菜色，包括他頗為自得的客家小炒、嫩筍焢肉、菜脯蛋等，希望我先品嚐他精湛的廚藝，再來省視他的作品。

享受了一頓豐盛的客家料

色彩質樸的茶器組加上炒菜鐵鍋般的壺承，饒富趣味。

理後，我對張山的堅持總算有了初步理解，《道德經・第六十章》說「治大國如烹小鮮」，張山在悠游玩陶之餘不忘美食，顯然要我從他細膩的廚藝，感受他對所有事物的用心投入吧？

本名張文正，之所以取「張山」為筆名，源於九〇年代投入陶藝創作初期，始終不甚得志，認為自己不過就像張三、李四、王二麻子一樣，在陶藝界只是個微不足道的Nobody罷了，因此他發憤圖強，要讓自己成為叫得出名號的Somebody，故取諧音為張山，除了自嘲，也有惕勵自己的情緒在內。果然他很快就以超現實手法開創出強烈個人風格，並連續榮獲二〇〇八年「台灣國際陶藝獎雙年展」評審推薦獎、「第六屆台北陶藝獎競賽」創新組首獎、二〇一〇年「南瀛雙年展」首獎，與第二、三屆台灣金壺設計獎銀牌後聲名大

張山超現實海洋系列的茶盤蘊含人類面對科技文明的反思。

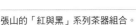

靈感源自消防栓的張山創作壺。

噪。

　　其實張山一直酷愛海洋生物，一連串巨大的魚類雕塑所呈現的「海洋死亡帶——台灣」系列創作，透過作品表達海洋生態與人類文明共存的矛盾：彷彿海底沉船或潛艦的大魚，身上布滿警示燈般的紅色圓珠，也有耐人尋味的數字編號，背鰭與尾鰭多成了攻擊的武器，怒張的造型讓人想起多年前沸騰一時、疑是遭到輻射污染的「秘雕魚」，或科幻電影中的海底戰艦，彷彿對人類貪婪與無止盡的掠奪，提出最嚴厲的控訴。

　　張山說人類取之於自然，受之於自然，卻也成為自然生態最大的天敵，他希望藉由海洋生態系列作品，喚醒人類對自然萬物永續生存的省思。他將所有擬人化的水族、飛禽走獸、超夯的機器人、卡通電影裡的機械獸等，全部披上了斑斑鐵鏽，在人類品茶的天地中做各種角色扮演，無論寫意或粗獷、厚重或細膩的獨特成形技法，都展現了陶瓷藝術的不同質感與媒材運用。

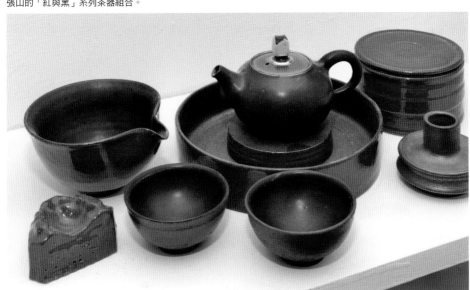

張山的「紅與黑」系列茶器組合。

看見佛經看見茶

二〇一三年春天，台北市麗水街梅門德藝天地舉辦的「百壺百福」展覽中，一把滿布《心經》的段泥壺赫然在列，從壺蓋上的「般若波羅密多心經」黑底本色陽刻大字，到壺身上方的浮雕諸佛合十相連，居中的《心經》則趺坐蓮花之上，堅韌的風骨加上流暢的大器，透出莊嚴的佛家情懷，彷彿要透過蓮花的出淤泥而不染結合《心經》的意象，漱去腦滿腸肥的貪婪，回復茶人自性的清淨自在。湊前看個仔細，果然是已故陶壺名家陳文全的作品，高達一百六十八萬台幣的天價，堪稱百壺展中最高的收藏價格了。

趕緊打電話跟他的遺孀尤美姐道賀，彼端卻傳來十分淡然的反應，說展出的壺並非她所有，而家中也僅存三把傳家之作，從未有割愛的念頭。對於近

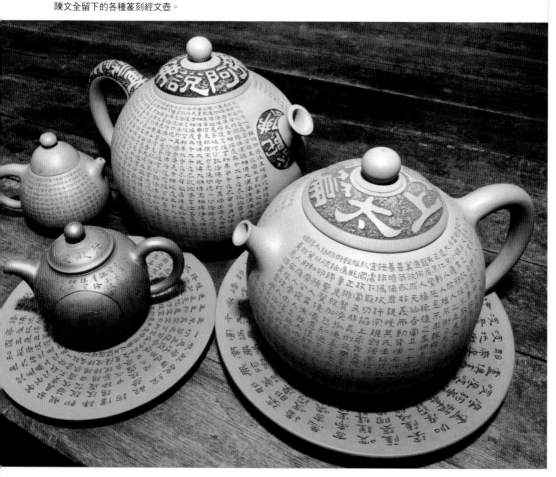

陳文全留下的各種篆刻經文壺。

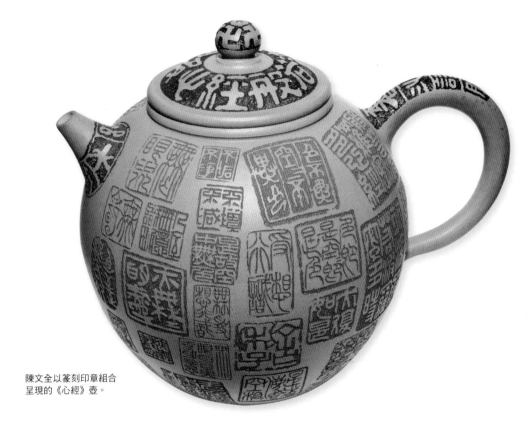

陳文全以篆刻印章組合
呈現的《心經》壺。

年在外流通屢創天價的傳
聞，她似乎也不怎麼在意。

因此我特別在數日後
前往鶯歌文化路上的「西湖
陶坊」，希望能從尤美姐口
中問個究竟。她說西湖陶坊
是陳文全生前所創，作品壺
底都有「西湖陶坊陳文全
刻」落款字樣，九○年代陳
文全聲名如日中天，所創作
的經文壺每把價格都在四、
五十萬元左右，也曾締造百
萬以上的天價紀錄，依然供
不應求。不過她話鋒一轉，
說當時儘管拉坯技法純熟快
速，但鏤刻經文卻頗為耗時
費力，每把約須費時一個月
以上，因此作品並不多，加
上不善理財，離開時還負債
千萬。

尤美姐略帶哽咽地說，兩人於一九九〇年結婚，陳文全還帶著前妻所生的三個小孩，加上兩人婚後所生的兩個，一九九五年猝逝時，共五個孩子需要扶養，除了龐大的債務與教育經費，還得侍奉年邁的婆婆，生活的壓力讓她喘不過氣來。因此陳文全留下的作品，除了前妻於翌年領回三個孩子分走部分外，大部分都售至收藏家手中，自己僅留下三把大壺，包括一把《太上感應篇》壺、《佛說阿彌陀佛經》壺，以及一把以篆刻印章組合呈現的《心經》壺。

徵得她的同意，尤美姐小心翼翼地自樓上儲藏室，將三把壺外加一個《心經》小缽與兩個陶盤「抱」下來讓我拍照。透過明亮的燈光仔細端詳，果然在柔美的壺面上看見細膩的刀法，字體端莊有力，段泥的韻味尤與超然世外的《心經》不謀而合，讓人達到法喜充滿的心靈交流境界。篆刻表現的經文大多為隸書，少數為行草，尤美姐說，陳文全從來無須以毛筆抄寫，而係直接鏤刻經文於素坏上，書法與雕刻的功力令人驚嘆。

陳文全從篆刻《大悲咒》、《心經》、《地藏經》等經文，到創作十八羅漢套壺、八仙彩套壺、梁山泊一〇八條好漢套壺，甚至文字較多的《長恨歌》、《金剛經》等套壺，文字大小與排列都恰到好處，刀法融入壺藝，結合了茶文化、宗教文化、古文學、書畫、金石、篆刻等眾多文化元素，表現「茶中有禪機，禪中有茶香」的境界。

虔誠向佛的陳文全，一九五六年出生在新北市鶯歌，從小耳濡目染習陶，一九七八年正式製壺，並以隸書雕壺見長。一九八五年開始投入壺雕佛經創作，開啟台灣本土經文雕壺的先河，作品曾獲國立歷史博物館與台北故宮博物院等典藏。

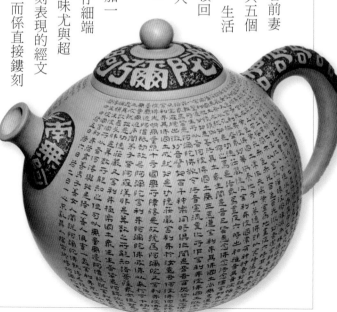

陳文全篆刻的《佛說阿彌陀佛經》壺。

尤美創作的彩繪陶壺與茶盤。

深鎖的玻璃櫥櫃裡發現幾把壺，造型頗似陳文全的風格與手法，壺面卻不見經文，只有線條俐落的牡丹或竹，將壺身點綴得繽紛亮麗，讓我深感好奇。尤美姐眼眶一紅，說那是陳文全仙逝後留下的幾箱素坯，每當思念湧上心頭，原本習畫的她便取出一把隨意刻繪，隔著兩個不同時空與丈夫共同創作，幾個月下來將遺作一一完成，也讓自己的心境逐漸平復。

包括茶壺、茶倉、水滴茶盤等，如今尤美不僅持續以釉上彩繪創作，也不斷為推廣台灣陶藝家的作品盡心盡力，幾乎每月都要帶著一箱箱茶器作品，遠赴對岸參加各省各城市的茶葉博覽會，多年來從未間斷，毅力令人深深感佩。隨意瀏覽鶯歌門市店內，台灣當代陶藝名家的作品多得令人吃驚，還有成排吊掛的茶人服飾，仔細逛完可能要花上半天，而進門的客人也多抱著尋寶的心態前來，儘管店內因展品太多而略顯凌亂，卻是網路上人氣超高的陶坊，許多網友甚至盛讚她為「台灣真女人」，在她充滿自信的臉上，絕對可以發現台灣女性無比的韌性與競爭力。

蔓生與墨顏

長年隱居在台灣最南端、屏東縣內埔鄉一處由雞舍改建的工作室內，宋弦翰、蔡依儒夫妻倆儘管都留美風光歸來，十多年來竟日與雞鳴共舞，卻始終甘之如飴，創作不懈且合作無間，把物質享受降至最低，心無旁鶩地燒出一把又一把令人驚豔的壺藝作品。

蔡依儒是曾獲「國家工藝成就獎」的資深陶藝名家蔡榮祐的女兒，從小耳濡目染跟著學陶，弟弟蔡兆慶在壺藝界早已赫赫有名，姐姐當然也不遑多讓，不但年紀輕輕就以漂亮的花器闖出名號，從台中都會嫁到屏東鄉下後，除了侍奉公婆、相夫教子，當個稱職的客家媳婦，依然不忘情於陶藝創作，還影響了夫婿宋弦翰辭去工程師的工作從頭學起，從而共同創作、共同打拚，其樂也融融，鶼鰈情深更羨煞了不少陶藝家。

話說蔡依儒年少就在家中幫忙父親拉坯燒陶，高中就讀大明中學美工科，畢業後也曾在父親友人開設的陶藝工作室磨練，以創作花器、瓷器為主，卻深感所學有限，因而毅然放下一切，遠赴美國奧克拉荷馬州立中央大學攻讀藝術設計，並繼續深造至取得藝術教育研究碩士為止。在美期間結識了來自屏東、於同校攻讀MBA的客家子弟宋弦翰，兩人在他鄉一見鍾

宋弦翰、蔡依儒共同創作的雲紋茶葉末釉壺組。

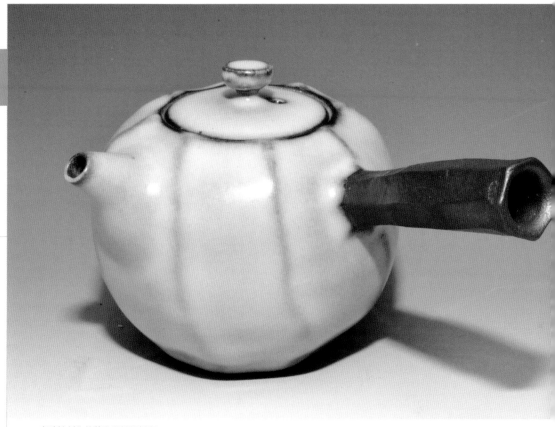

宋弦翰創作的蔓生墨顏側把壺。

情，返台後很快就結為連理。

　　婚後的宋弦翰原本在南部擔任工程師，因不忍看著當時開設養雞場的父親獨自照顧雞群，毅然辭去工作回家幫忙，二○○○年並就近利用其中一間雞舍成立「煜儒陶藝工作室」，忍受異味撲鼻、群雞聒噪的環境，兩人的陶藝不斷精進成長，直至兩年前因父親年邁而將養雞場結束，偌大的空間再整理為庭院及展示間，這才有了較為清新舒適的環境。

　　宋弦翰說自己從小就喜歡一切美的事物，包括繪畫、書法等，國立高雄

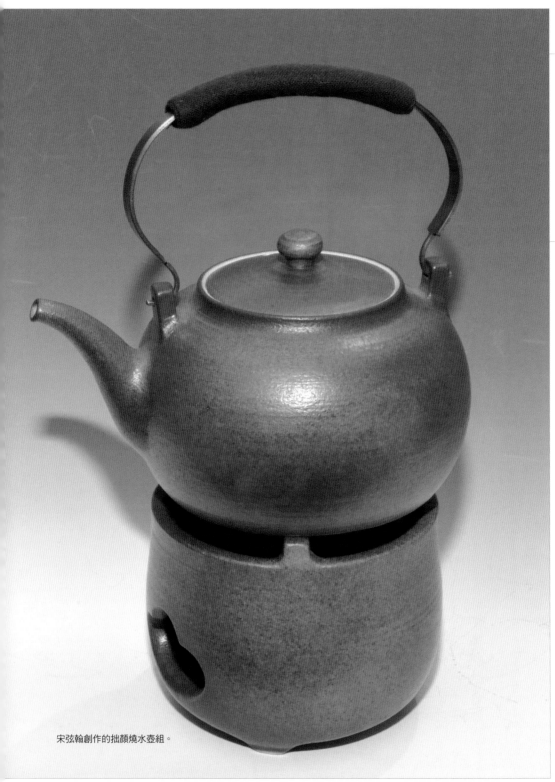

宋弦翰創作的拙顏燒水壺組。

工專畢業後，赴美國讀的還是經濟，直到結識太座後，體內藝術的靈魂才被喚醒，並在搬回屏東後開始向愛妻學拉坯，釉藥調配及燒窯則得自丈人蔡榮祐的指導。

由於必須打理家事，還得照顧兩個年幼的小孩，蔡依儒沒有太多時間能夠完全靜下來進行壺嘴、壺蓋等細節製作，因此作品多以茶器周邊如壺承、茶杯、茶海為主；而宋弦翰則專注茶壺創作，並負責長達十數個鐘頭的燒窯工作。燒造完成後再搭配成完整的茶器組合，相輔相成，並在茶器上各自落款。

夫妻倆在陶藝創作上都偏愛釉燒，用釉以單色系反光性不強為主軸，包括茶葉末、粉青、汝窯天青、白玉釉及消光黑色化妝土等，都是常用釉色，其中又以茶葉末釉最為出色：話說茶葉末釉是中國最古老的結晶釉之一，以氧化鐵為呈色劑，經一二○○至一三○○度高溫還原焰燒製而成。釉面呈失透狀，釉色黃綠摻雜如茶葉細末，綠者稱茶，黃者稱末，色澤古樸深沉，極具古意。尤以清代雍正、乾隆兩朝最為所重，甚至成為宮廷秘釉，僅供皇室珍賞。

從傳世實物來看，雍正時期茶葉末釉以偏黃居多，乾隆年間則多偏綠。而夫妻倆燒製的茶葉末釉作品，歷經多年的釉藥調整及烈火試煉，經過氧化、還原、輕還原、持溫、緩降溫等複雜的燒製程序，並找出窯內最適合的位置，近年已成功燒造為兩人最具代表的釉色。宋弦翰認為應已接近故宮所珍藏、乾隆時期偏綠的茶葉末釉作品，讓他頗為自得。

由於夫妻倆的作品多為茶藝教師或資深泡茶師所藏所用，蔡依儒特別在兩年前正式習茶，各種茶性了然於胸，因此所做茶器不僅要求外觀之美，更要將茶品的香氣與喉韻完整詮釋。蔡依儒常說：一把好壺最重要的就是要能使茶主

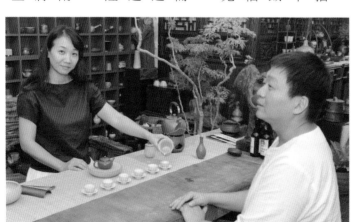

蔡依儒以夫妻倆共同創作的茶器泡茶，夫婿宋弦翰則在一旁欣賞。

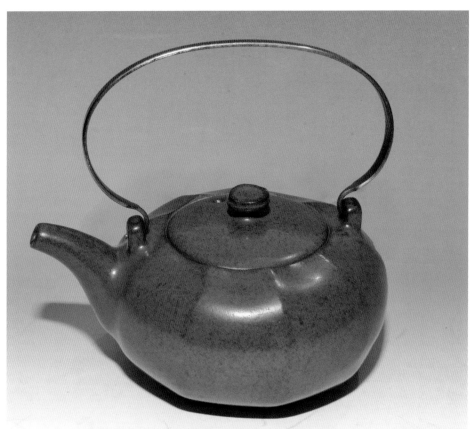

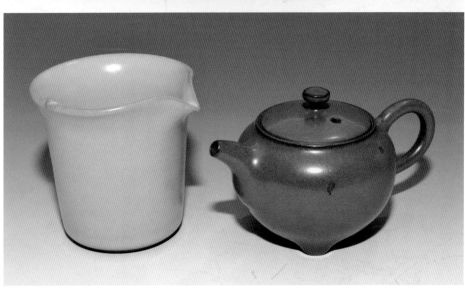

人「安心」，因此壺身設計必須簡約而不失靈巧，也不應有過多的裝飾，以免影響行茶時的優雅之姿。

為了保持出水的流暢度，夫妻倆創作的壺嘴線條優美而不誇張，也不斷拿捏與壺身的協調比例，並盡可能在出湯時飽滿順暢，因此壺嘴的製作往往琢磨許久再與壺身結合。而壺蓋的製作尤為嚴謹，不僅強調與壺身的密合度，更要求在注湯時，即便沒有手指頂壓，甚至超過六十度角也不致翻落。

夫妻倆在創意細節上所下工夫也頗為深入，以近年燒造的「蔓生」系列為例，因「藤蔓生長、生生不息」而名。蔡依儒說在拉坯過程中必須先行切削，再用單手將坯體推湧飽滿的型體，以茶葉末釉、一二四〇度還原燒成。渾圓的壺身加上肌理鮮明的筆觸刀痕，強韌生命的爆發力展現無遺，堪稱力與美的完美結合。因此很快就在南台灣打響名氣，並在近年逐漸紅到對岸。

再看他的近作「蔓生墨顏」側把壺，以「融合」為出發點，強調蔓生壺骨、墨顏容，先上黑色化妝土，再施以汝窯釉，白色的壺身以墨色揮灑，最後再以深褐色側把劃上完美句點，可說大器相融又合生趣舞了。

清代製壺名家陳鳴遠曾有名作「三足圓壺」，圓潤球形由上而下逐漸收斂，底部順勢塑出三足，線條柔和自然，壺身腹部還畫龍點睛地刻劃兩道弦紋，沉穩中更添靈動。宋弦翰特別承襲了一代宗師脫俗的製壺美學，再以茶葉末釉注入現代思維，儘管誠實地命名為「鳴遠印象」，卻也成功創作出個人風格突出的三足圓壺。

此外，蔡依儒至二〇一四年才創作的「雲朵」與「花窗」系列，雲紋象徵高升如意，是吉祥的圖騰，雲朵也給人放鬆及飄逸的感覺；而傳統建築常見的花窗，鏤空部分在茶具上恰好成了最佳的濾水孔，兩者都是希望茶人使用時，能輕鬆自在地享受悠閒的品茶時光。

（右上）宋弦翰創作的蔓生茶葉末釉提梁壺。
（右下）宋弦翰、蔡依儒共同創作的天青茶海（左）與茶葉末釉三足圓壺（右）。

山水乍現白釉間

藏茶頗豐的好友江董，日前新購入了一輛瑪莎拉蒂豪華轎跑車，當然所費不貲。不過說是白色，陽光下帶有珍珠絲絨光澤的車身，卻與一般的白色轎車大相逕庭。他頗為自得地告訴我，那是他特別挑選的「珍珠白」車色，在昂貴的車價之外，還得另外加價二十萬大洋才能擁有，顯然「好色」的代價不輕。不過就在當晚，陶藝家黃存仁帶著幾把茶器新作來訪，卻讓我忍不住大笑，因為拆開包覆的氣泡棉一看，居然全是他最新創作的珍珠白系列，所幸巧合的珍珠白並未有加價的考慮，否則偏愛珍珠白的茶人又要大失血了。

細看他的珍珠白新作，正如鑑賞江董的新車一樣，白色隨著視覺角度不斷產生變化，背光或陰影下乍看並無不同，在燈光下卻彷彿一顆顆圓潤飽滿的珍珠列隊折射，散發溫潤自信的光澤，並在行茶之間，頻頻放送浪漫唯美的魅影情懷，讓我大感驚奇。

特別的是，黃存仁的珍珠白茶器表面還帶有不規則的斑點，彷彿凌晨不忍離去的星星，在天空綿延的雲層之間繼續閃爍。黃存仁解釋說，斑點是陶土所含的鐵質，在高溫還原的狀態下被一一浮出釉上成為鐵斑，卻也為原本光滑的珍珠更添嫵媚與繽紛。至於茶器表面的流滴，則是上釉時不刻意追求均衡的技法所致，他直接採用浸釉或淋釉方式，產生自然流露的釉面滴紋淚痕。

話說黃存仁原本以天目碗創作聞名，在一次又一次的失敗中不斷成長，取得國立台北教育大

黃存仁的珍珠白系列茶器作品。

黃存仁以白色乳濁釉成就的瀹茶壺。

學藝術碩士後，卻不甘當個流浪教師，毅然朝著自己的興趣理想邁進。所創作的油滴天目、兔毫天目與鷓鴣斑天目茶碗已有亮眼成績，我的《台灣茶器》一書也曾多所著墨。以黑炫如金或火紅如焰為基準變化的渾厚主體，從曙光乍現的開口進入內緣水亮的銀、星綻的灰、瑪瑙的棕、琥珀的橙，到碗底深邃的曜金黑，油滴紛呈的結晶花紋幾乎無懈可擊。

近年黃存仁逐漸轉向白釉茶器的創作，呈現的白釉也不斷變化，從純白、亮白至珍珠白，每個階段都有不同的驚喜。他說其實白釉是瓷器傳統釉色之一，中國古代僅有元代樞府釉呈失透狀，其他白釉並非白色釉，而是將不含金屬氧化物呈色元素的釉料施於胎骨潔白的器物上，入窯高溫燒製而成的透明

釉，釉色因白潤瓷胎的映襯而顯出白色，至於他所使用的則是近代才出現的白色乳濁釉。

看我一臉狐疑，黃存仁進一步解釋說，他使用無光乳濁性的白釉，燒成質感溫潤甜白的純素色面，儘管都是白釉，經過窯火的淬鍊之後，釉色卻能呈現豐富的層次，讓質地顯得更加細膩。再配合坯體上如同水墨山水，留給觀者痕，交織而成一幅高潔的水墨山水，留給觀者足夠的想像空間。希望在茶席間感受到那一份山水的沉穩靜謐，進入凡心滌盡、恍聞幽香空谷中的狀態。

以他的「雪山禪韻」茶器組為例，但見釉色輕白在雪花紛飛的壺面上，隱約可辨的山勢迤邐，或見僧人行船悄悄；而寫意的揮灑又彷彿白鶴鴒低空掠過，在壺口與壺嘴的赤口帶來初春潮潤潤的清涼，也為茶香揭起一張張雪的簾幕，耳際彷彿還響起詩人楊牧一首「聲音的戲劇」——〈林沖夜奔〉第三折其中兩句的吟唱：

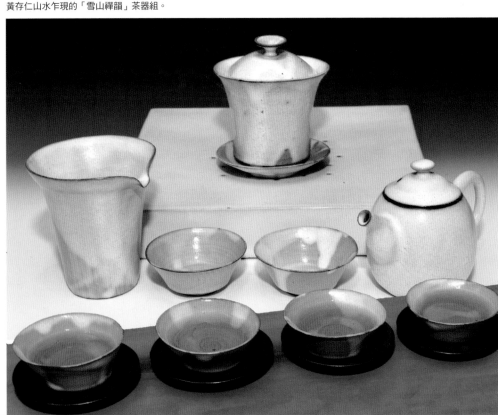

黃存仁山水乍現的「雪山禪韻」茶器組。

黃存仁的油滴天目（左）與兔毫天目（右）茶碗。

雪啊你下吧，我彷彿
奔進你的愛裡

　　黃存仁說坯體上的筆觸刻痕，其實在
修坯時就一併進行，再利用工具順著坯體外
觀，一刀一削地延續原有的弧線，徐徐營造
出深淺不一的效果。還為了接近初春融雪的
氛圍，採較多的淋釉方式呈現。

　　趕緊取出好友三古默農餽贈的新竹東方
美人競賽頭等獎茶品，在山水乍現的白釉茶
器中，但見金晃晃的琥珀茶湯在白瓷杯內，
忙著採擷天空素娟的白。當深邃的蜜果濃香
在口腔內綿密生津，一股暖意自體內緩緩升
起的同時，又再度將一身新雪還給茶海。

　　黃存仁說陶器帶給他溫暖與柔和的氣
息，因此喜歡以陶而不用瓷做為創作媒材。
看他的茶器作品，化繁為簡，以樸實樣貌替
代華麗造型，將自然的氛圍帶進作品之中，
不追求過分的工整，因為他說：「不圓滿也
是一種圓滿。」

盡情揮灑台灣本色

早在三、四年前，新銳陶藝家吳晟誌就以瓦斯窯或電窯，用單掛釉燒出柴窯般黝黑的金屬質感，加上彷彿金屬氧化的金花妝點，成就獨一無二的「黃金鐵陶」作品，而在當時風起雲湧的陶藝界迅速崛起。

但吳晟誌卻沒有因此而停滯，近年來又在「黑金」之外，陸續燒出了陳皮橘彩、松青綠、妊紫紅、鱔魚青等「台灣新陶色」，讓我大感驚豔。他說研究報告指出：全球共有十二綱土，而面積僅三萬六千平方公里的台灣，就擁有其中的十一綱，堪稱泥料的天堂了。因此長久以來，吳晟誌不斷在全台各地尋覓合適的礦土與泥料，進一步深入掌握台灣土質特色，才能不斷試煉出新的陶色，創作出風格絕對獨一無二且不怕被模仿或趕上的作品。

過去幾年讓他聲名大噪的黃金鐵陶，在黝黑的主體上透出隱埋金礦的風華，吳晟誌說除了泥土的調配，釉料也全部自己調製，再加上燒窯溫度的火候，以及經驗不斷累積的技巧，釉色才能呈現璀璨金花，並破「黑」而出，內斂中更見貴氣。

吳晟誌說近一、兩年柴燒茶器在兩岸市場逐漸退燒，他卻繼續用電窯燒出柴窯的風貌質感。憑藉多年經驗，他大膽地將

吳晟誌的茶器坯體非常輕薄，單手就能輕易握持駕馭。

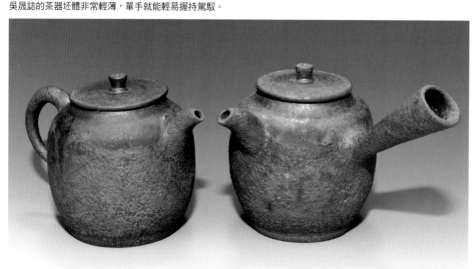

吳晟誌的奼紫紅提梁小壺霸氣十足，卻又楚楚動人。

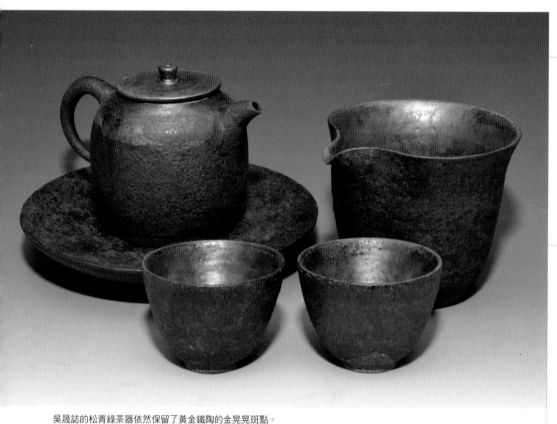

吳晟誌的松青綠茶器依然保留了黃金鐵陶的金晃晃斑點。

電窯做些設計改良，在一定的溫度下反而達到加乘效果。即便披上釉彩，依然強烈顯現漸層、落灰等筆觸，還有細微的毛細孔讓茶器繼續呼吸。

細看他的松青綠茶器作品，依然保留了黃金鐵陶的金晃晃斑點，而調色板上難以校出的色彩，在浴火後昂然呈現。彷彿遠古的神祕呼喚，將深山古剎中歷經歲月風霜洗漱的梁柱，在冬雪落盡、春日將臨之際，用無限的生機與美感瞬間喚醒。作品色澤看似滄桑，卻更加嫵媚動人，蘊含無限典雅的貴氣。

又如他的妊紫紅提梁小壺，在藍紫色輕煙中變幻的雲彩或黃或金，緩緩上升迎向繽紛的妊紫千紅，再以古銅

的金、鮮橙的藤做為提梁。而渾圓的壺身搭配羅盤狀的壺蓋，台灣紅中間的壺鈕永遠簡潔、單純而剛勁，像極了我兒時記憶中的花蓮北濱紅燈塔，那樣稱職地挺立著。整體看來霸氣十足，卻又楚楚動人，這正是吳晟誌高明之處。

吳晟誌的茶器還有一項特色，就是坯體非常輕薄，加上細微顆粒般的斑剝質感，看來就更像鐵器了。他解釋說：泡茶師除了要能貼切地沏出一壺好茶，也特別著重行茶時的優雅姿態，因此創作時除了考慮外觀的美感，更希望茶人單手就能輕易握持駕馭。

當代文學大師川端康成於一九六八年獲頒諾貝爾文學獎，致詞時以「美麗的日本的我」為題，詳細述說母土給予他的養分滋潤，引發全球熱烈的掌聲與共鳴。而吳晟誌充滿現代創意又飽含台灣特色人文風格的茶器，在傳承與創新之間快意揮灑，可說遊刃有餘。希望他能持續不斷，將更多潛藏在台灣多種礦石泥土中的色彩逐一發掘，讓大家都能驕傲地大聲說出「美麗的台灣的我」！

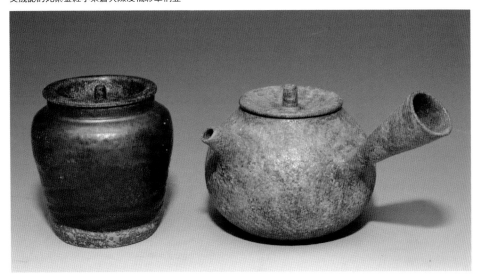

吳晟誌的妊紫金紅小茶倉與陳皮橘彩單柄壺。

再造天目新璀璨

俗稱「天目」的建盞，源於北宋「鬥茶」之風而興起，「建」指的是宋代建州的「建窯」，在今日福建省建陽一帶。特色是在燒製時，經由窯變在釉面上形成絢麗多姿的花紋，尤以兔毛般的「兔毫盞」、黑色釉面上散布銀灰色晶圓點的「油滴盞」，以及如鷓鴣背羽斑點的「鷓鴣斑盞」最為珍貴。東傳日本後稱為「天目碗」，源於日本禪師前往宋代中國取經時，從江南的天目山所帶回，至今在日本仍普遍尊為茶道的至寶。

儘管建窯早已隨著宋朝的覆亡而淹沒在荒煙蔓草之中，天目碗還是受到世人的矚目。除了故宮或日本博物館的少數藏品，台灣也早有許多陶藝家致力研究，希望能重現北宋的建盞風華。其中尤以江玗的作品最具文人特色。

話說現代燒製天目多以瓦斯窯為之，江玗卻堅持傳承北宋的柴燒密技；只是當時柴燒絕不允許落灰，因此需先以匣缽包覆；因此江玗

江玗以兔毫與油滴天目創作的茶海欲與紅曜單柄壺。

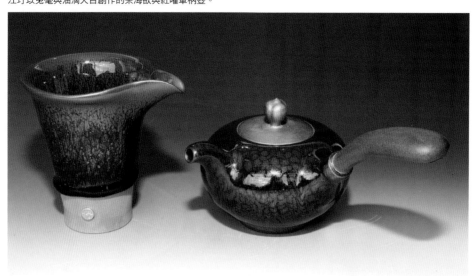

江玕創作的天目彩曜側把壺。

江玕創作的現代天目廣泛用於各種茶器。

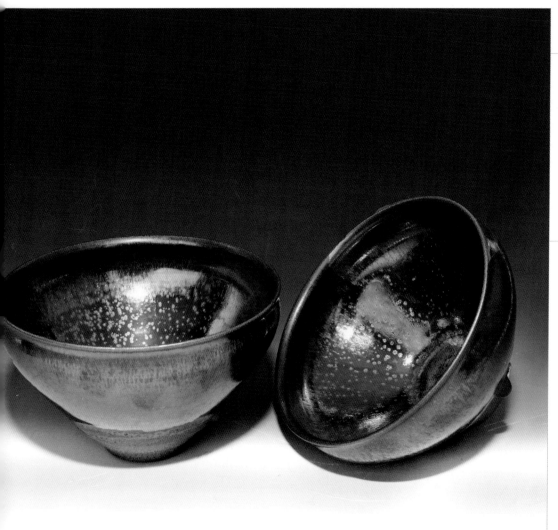

江玗創作的天目彩曜茶碗。

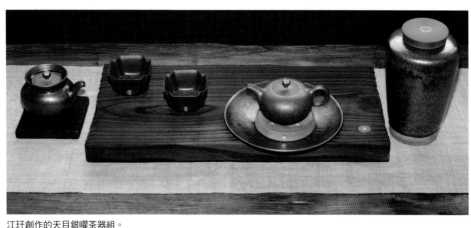

江玗創作的天目銀曜茶器組。

首先自行設計適用的匣鉢，交付窯場訂製後，再將手拉的茶器逐一置入，才能在落灰漫舞的柴窯中，燒出細若銀絲、多樣結晶斑點的天目，作品主要為紅油滴、銀油滴或紅兔毫等。

不過江玗卻不以創作天目碗為滿足，他將天目的璀璨廣泛用於各種茶器的燒造，包括茶壺、茶海、茶倉等。由於虔誠向佛，江玗的天目特別帶有溫潤與靜的禪風氛圍，氣質上較接近古代建盞傳統古法，在傳統中尋找新靈感，在窯火中觀察細微的變化，並掌握窯變的脈絡。除了燒造出原有古樸的質感外，另增添一種創新的變化，如金蟬蛻變般，一層層蛻下光鮮的釉彩，留下細細的油滴銀絲，表面因釉彩的熔融帶著不平滑的質感，也更增添了手握的質感。

儘管近年將工作室遷至淡水新居後無法再蓋柴窯，江玗仍執意延續柴燒的觀念，除了作品仍以匣鉢包覆，也將燒製時間加長或多次燒成，以接近柴燒的效果。並畫龍點睛地貼上金箔，塗上保護漆後再燒結，透過溫度控制而成就玫瑰金或黃金的貴氣。

天水雲岫見真情

透過偌大的落地窗灑進來的陽光，將室內福祿桐盆景的碎花細紋，與外邊步履匆匆的行人，一古腦兒全投影在木桌的茶席上。以美國雕塑土瓦斯還原燒成的線香盒，慵懶地做為背景，一把無釉燒瀹茶壺則做為主角，搭配三只柴燒陶杯，看似拙樸，卻蘊含女主人細膩的陶語呢喃。茶巾上飄零的一朵白色馬茶花，對映陶瓶內生氣盎然的小綠果，讓人不禁想到唐代永嘉禪師〈奢摩他頌第四〉的「恰恰用心時，恰恰無心用；無心恰恰用，常用恰恰無」，豐富的禪機盡在不言中。

胡定如畢業自復興美工本科，二十年前從台北遠嫁高雄，曾在大社觀音山上開設「觀音山房」大型茶館而聲名大噪。多年前再度單身以後，也先後在高雄夢時代、大統百貨兩家百貨公司內的誠品書店開設茶館。二○一五年毅然結束後，又在鼓山區篤敬路旁開設「天水雲岫」經營茶器。從一九八八年開始愛陶、玩陶，至今依然創作不懈的胡定如，除了自己的壺藝作品，也不斷致力推廣港都許多藝術家的作品，希望與在地陶藝家一起成長、一起「翻轉南台灣」，毅力與勇氣都令人深深

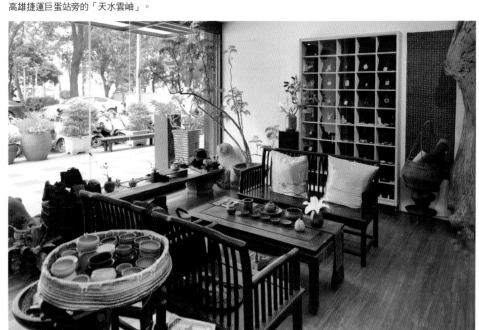

高雄捷運巨蛋站旁的「天水雲岫」。

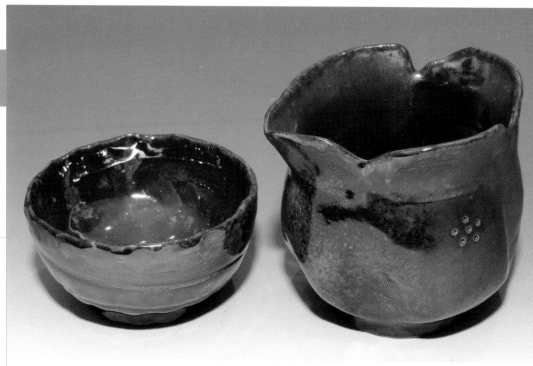

胡定如的「陶花語」系列茶器。

感佩。

細看她的「陶花語」系列茶器，飽滿的釉色在燈光下展現異樣的光芒，花瓣邊的茶盅、花口的杯緣，彷彿將花兒們都化為印記，帶給品茶人深沉浪漫的茶吻。人稱「港都才女」的胡定如，長久已來對茶的那一份執著，以及演繹茶席時的熱忱與專注、奉茶時的真性情等，正如「天水雲岫」滿滿的陶瓷茶器，在捷運巨蛋站二號出口前，帶著令人難以抗拒的魅力，坦然開向天光，那樣藍渺藍茫的港都天空。

胡定如推動港都藝術家翻轉南台灣。

青瓷、白釉與志野

陳瑞諭近年的茶器創作多以青瓷、白釉與志野釉表現為主，其中又以志野釉最受茶人青睞。

志野釉來自日本，稱為「志野燒」，源於室町時代茶人志野宗信所喜愛的燒陶，因而得名。當時是為了做出類似中國白磁與青花，而大量使用長石釉於器物上所製作出的白色陶器。後來又在美濃陶工的創意下，發展出屬於日本獨特的陶器，燒製後因微量鐵元素而在表面局部出現美麗的火色，並在施釉燒製後出現無數如蟲蛀般的小洞。

志野燒一般多以茶碗為主，在台灣則有少數陶藝家用來製壺，而陳瑞諭就是其中的佼佼者，作品也頗具「土味、火痕、潤如玉」的鑑賞品味。

其實陳瑞諭早年畢業於東方工專美工科，尤擅於器形表現，算是科班出身。退伍後也曾奮力做陶，「陶齡」應不算太短。後來卻拗不過父母的召喚，回家幫忙照顧家族的九孔養殖事業，因而中斷了一段時間。再度恢復陶藝家的身分後，對「水」也有了更深厚的情感，不僅九孔等貝類常被他抽樣形塑做為壺鈕題材，茶器也經常出現水波或浪花的意象。

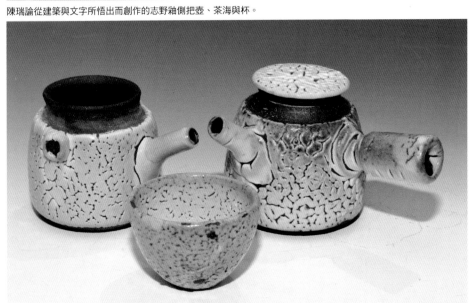

陳瑞諭從建築與文字所悟出而創作的志野釉側把壺、茶海與杯。

陳瑞諭以網狀刻紋壺表達對海洋生態屢遭破壞的控訴。

例如他的白釉系列，壺蓋上就常見具象的水波紋，且為遷就波浪的完整性，往往不惜將壺鈕偏離中軸移至側邊，意外造成不平衡的衝突之美；有時甚至捨棄壺鈕，做出比一般壺蓋更寬厚的口緣來取代壺鈕。

陳瑞諭不僅樂水，還喜歡潛水，近作「網狀刻紋茶壺」就是在近海從事潛水活動時，發現海底遺留不少廢棄的漁網，嚴重影響海洋生態，因此特別以創作壺對全球環境屢遭破壞表達最深沉的控訴，或說是無言的抗議吧：一張漁網纏繞著圓滿的壺形四周，象徵地球遭到漁網覆蓋；壺身的黑色化妝土則隱喻海洋的深不可測，甚至反諷黑暗的反撲；而壺蓋噴上白釉，則代表海面上的浪花。

陳瑞諭說所用土胎大多為自行配土，再配合陶土、美國雕塑土等交叉使用，配合不同的土與釉產生不同肌理（如白志野的蟲蛀與縮釉）或釉色（青瓷厚薄產生不同色調）等。

他也喜歡以白釉做出煙燻的色澤，還原時窯內氣氛產生的碳素，讓釉面形成宛如潑墨畫般的漸層，再用電窯燒出接近柴窯的質感。至於開片則不僅為了外觀美感，也希望茶汁沁入後，浮現的色網可以增加茶人養壺的樂趣。

在茶器的造型上，除了善用拉坯、切割、組合等技法，陳瑞諭的靈感來源也十分另類，大多源於建築（如過去鄉間常見的穀倉），或文字的形體（如高、富等字），細看他許多作品，果然都長得跟穀倉或「高」字的形體差不多。至於壺蓋上彷彿壽司狀的黑色壺鈕，則是將黑色陶土拉成薄片，直接捲曲而成，不加任何修飾，兩者均讓人忍俊不禁。

陳瑞諭的志野釉正把壺作品。

陶藝美學的劍道精神

年少時就學習東洋劍道，至今已擁有劍道六段資格的黃俊憲常說：「由靜入動易，由動入靜難。」從劍道哲理的「快、準、穩」中，領悟出以靜育動的道理，克服靜心之難，求得平衡和調整，從而在陶藝創作中營造另一層次的空間，因此稱自己的作品為「劍陶茶趣」。

黃俊憲說「手捏陶塑」、「日曜天目」、「流金歲月」為自己的三大創作主軸，特別是天目釉成就的茶壺、茶海等，希望以現代陶藝的材質與多重釉燒方式，為北宋傳承的天目釉注入新的創作題材與思維。

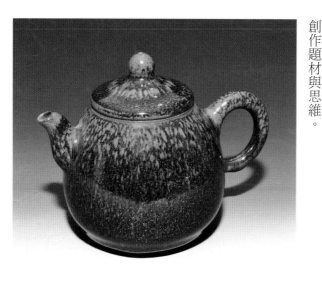

黃俊憲以油滴天目釉呈現的茶壺作品。

細看他的天目釉茶壺作品，以氧化鐵在窯中與火焰的不斷變幻中，為黝黑的陶坯呈現細膩的斑蝶、豹紋、雨絲，以及現代水墨等不同意象的表達，展現他獨樹一幟的茶器風格，殊屬難得。他也特別將天目驚豔之美的手捏陶塑，命名為「流金歲月」。

黃俊憲也喜歡在拉坯後，以手感或擀麵棍加以整形為不規則狀；甚至將銅紅或銅綠以水墨技法，用毛筆任意甩上揮灑，成就歲月流逝的點點斑痕。

他還特別喜歡直接在壺鈕開口，卻與某些陶藝家將壺鈕開了個大口，做為可以直接置

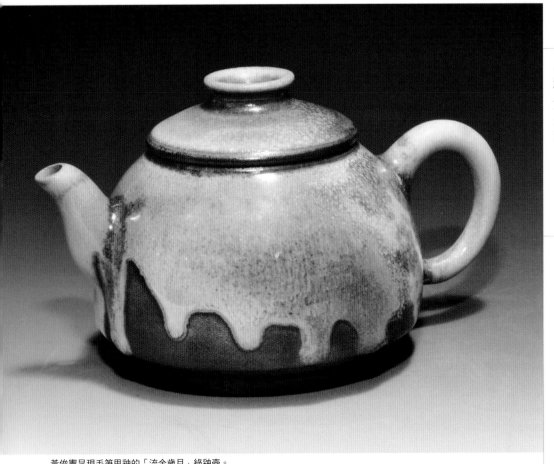

黃俊憲呈現毛筆甩釉的「流金歲月」綠釉壺。

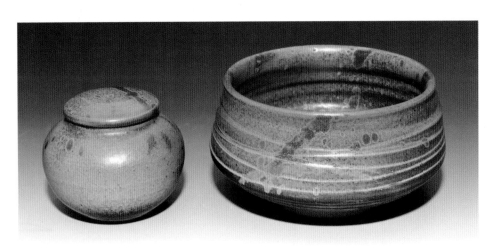

黃俊憲揮灑自如的陶燒茶碗與小茶倉。

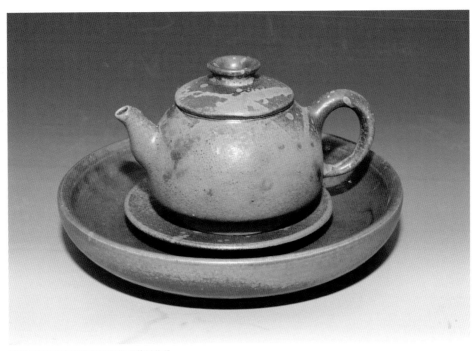

黃俊憲呈現毛筆甩釉的流金歲月茶器作品。

茶、注水的「懶人壺」不盡相同，他的開口僅做為氣孔，且只比一般氣孔稍大罷了。以他的「流金歲月」綠釉壺為例，上升後向外擴大為喇叭花狀的壺鈕，開口卻僅在中間的一點，恬淡的草綠壺身，依稀可見紫紅甩釉的斑痕，底部卻毫不掩飾地將紫色山丘大塊連結呈現，並為壺嘴披上線條含糊的圍巾，突顯出整把壺的氣勢。

從富家子弟的生活不虞匱乏，到目前的單純樸實，黃俊憲將人生最精華的黃金歲月，全心奉獻予陶藝而「衣帶漸寬終不悔」。正如他給自己的座右銘：「如果人的一生只能做一件事，我願將生命投入陶藝創作，把自己的精神與靈魂融入作品，承傳後世。」

翠潤中看見油滴嫣紅

本名莊見智的莊瑋畢業於聯合工專陶瓷科，喜歡駕馭釉色帶來的無窮變幻與樂趣，因此創作大多以茶盞、水方或花器為主，茶壺反而較為少見。他說一個茶壺包含了壺嘴、提把、壺蓋、壺鈕等要件，揮灑的釉彩因而經常被迫轉彎或遷就，施釉還不如在沒有任何羈絆的茶盞來得痛快淋漓。

以這樣的理由來看莊瑋的茶盞作品，果然以釉色取代顏料的繪畫語言，幾經自我放後重置、試煉、流動，產生了意想不到的光影變化，更透過自然流曳的深淺投射暈染，為原本冰冷的陶器增添了無限生機與親和力。

因此莊瑋一再向我強調，傳統陶瓷藝術中典雅流暢的器形之美，及沉穩內斂乃至華美斑爛的迷人釉彩，兩者之間水乳交融般的和諧搭配，才是他一頭栽入陶藝創

莊瑋創作的「脂玉碧璽紅」茶盞。

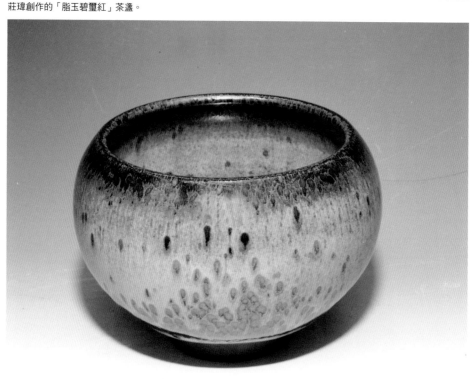

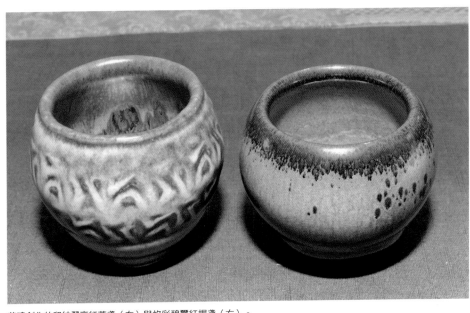

莊瑋創作的印紋翠裏紅茶盞（左）與焰彩碧璽紅握盞（右）。

作的主因。

　　莊瑋也特別注重燒窯的控溫與時間，他笑說別人燒窯是紅「燒」肉，他卻是慢火「燉」出來的東坡肉，至少要多上兩倍的時間，讓釉色跟陶土的含鐵質充分結合，俾能燒出自己最滿意的效果。不過大件作品卻往往因為時間拉長，而在開窯時呈現過度流釉與硼板黏結的情形，甚至以爆裂收場，讓他欲哭無淚。

　　莊瑋認為拉坯線條游移的收放之間，其實飽含千百年來陶瓷器形的極致美學：恬靜與典雅中自有一股深致的韻味，愈是身陷其中，愈是教人癡迷。不過他也表示「癡迷歸癡迷，卻不能走火入魔」，因而在創作過程中，鞭策自己要「循古」而不泥古，以傳承器形的線條精義，做出屬於自己風格的造型、自成一片天地。造型如此，釉色也一樣，日復一日試釉、燒窯，只為燒出獨特又美觀的釉彩，為作品披上優雅風采的綺麗衣裳。

莊瑋說他早期以燒製鐵紅釉為主，陸續燒出晶紅、紅鱗、寶紅晶鱗、曜變霞紅等系列。近年更嘗試將油滴與青瓷重疊，再以適當的還原氣氛與升溫曲線細熬慢燉，燒出翠裏紅、碧璽紅及焰彩等釉色。於翠潤如玉的青瓷釉面透出亮眼的嫣紅油滴，讓兩者形成和諧對比，而同時擁有青瓷的潤雅、油滴的瑰奇，甚至兔毫般綿細如詩的質感。

莊瑋作品較少見的豆青君子壺。

以他的近作「青玉翠裏紅」為例，從青瓷釉面透出孔雀羽油滴，而青碧色調的青瓷則呈現潤透的質感，與另一件「潤玉翠紅」的釉色比較，溫潤甜膩的青瓷釉面透出孔雀羽油滴之外，還能有細膩的兔毫呈現。至於「碧璽紅」的青瓷則與油滴天目重疊共容，從青瓷釉面透出金圈紫紅油滴，由小而大，呈現出黃、橙、藍、靛、紫、紅等各種不同色調，顯得更潤透如脂、隱透水光。

再看他的「焰彩碧璽紅」握盞，口緣釉面綻放霞光般的一抹暈紅，宛如火神難得恩賜的焰彩，亮麗而炫燦，他說那是在極少數特異的氛圍中所孕育，只能說是意外的驚喜了。

台灣新人文紫砂三絕

只因為愛上茶，黃浩然十七年前毅然放棄原本收入頗豐的工程事業，投身茶文化的領域。今天一手打造的「竹里館」茶藝館，不僅做為品茗的場所，也是茶文化傳遞與研究的藝廊，更是外國茶人來台必遊的朝聖之地。搭配館內燈光與茶香共舞、書畫與茶器和鳴的氛圍走向，無處不散發出一股和敬清寂的茶風禪韻，多年來更不斷開創茶文化的新契機，達到茶學藝術提升的境界。

黃浩然認為：明、清兩代的宜興紫砂壺，獨具的風貌與淳厚深邃的內涵，始終受到騷人墨客的喜愛，在中國乃至世界陶瓷史上都堪稱獨樹一格的奇葩。可惜今天收藏家所關心的，並非壺款與做工的藝術美學，而大多專注於如何判定壺器真偽，以及價格的飆漲獲益多寡。因此特別採集北投土、苗栗土等台灣陶土，親自設計壺形，委由資深陶藝家蔡忠南拉坏製作，再請書畫篆刻名家雨

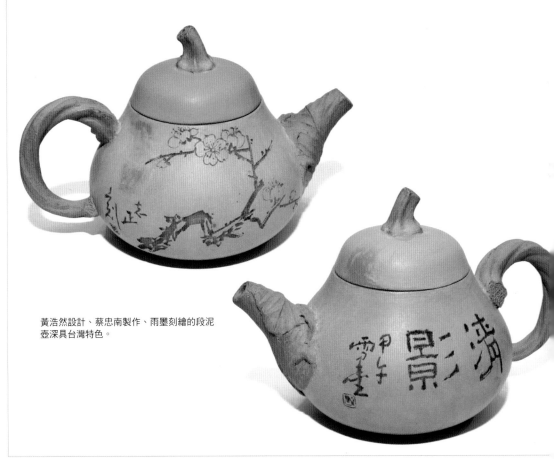

黃浩然設計、蔡忠南製作、雨墨刻繪的段泥壺深具台灣特色。

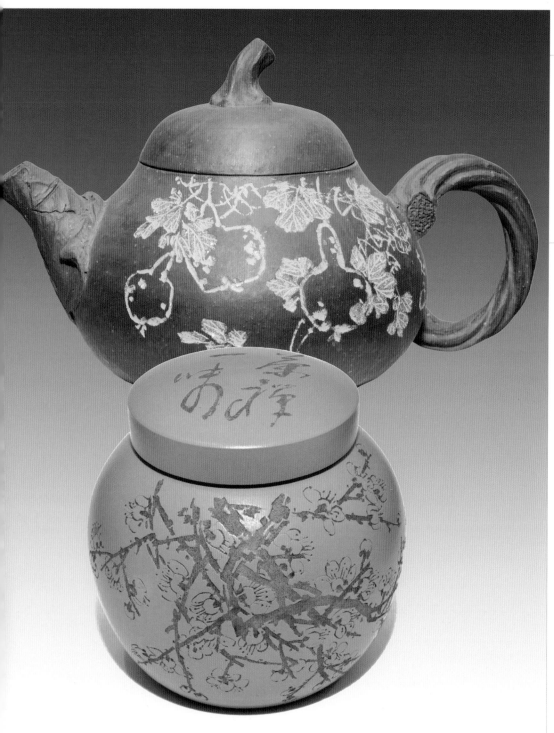

黃浩然等三位名家以台灣陶土製作的紫砂壺與段泥小茶倉。

墨刻繪。集三位名家堪稱「絕配」所創作的紫砂陶藝，不僅延續了清代陳曼生以降的文人風格，更可說是最具台灣特色的新文人紫砂壺了。

看看底部的落款，除了「浩然監製」與蔡忠南的「忘閒」印刻，加上壺身字畫的雨墨簽名，雍容大器的造型，加上俐落鮮明的刻畫，讓人一眼就深深被吸引。

話說黃浩然以二十多年深入品茶累積的經驗，堅持以茶人實用的角度來製壺，尋找適合製壺的胎土與不同溫度的窯燒方式，搭配壺藝創作也超過二十年、擁有超凡寫實功力的蔡忠南，可說如魚得水。無論創意如何天馬行空、造型多麼繁複多變，可以非常寫實，也可以非常現代，依然讓茶人用來得心應手，更能使茶葉加分。

以段泥燒造的兩把瀹茶壺為例，黃浩然的壺形設計，乍看與宜興形制的瓠瓜壺或梨型壺似無不同（也有人稱為瓜蒂梨型壺），仔細端詳後卻不難發現，看似四平八穩的造型，瓠瓜攀緣的藤蔓不僅一氣呵成地從壺嘴、壺把一直延伸到壺蓋上，以瓜蒂呈現的壺鈕，極其寫實的藤蔓還刻意在壺把尾端急轉，讓側蔓與壺身連接，而將橫切的蔓莖以吉祥的圖騰呈現，壺嘴俐落的刀痕筆觸尤其維妙維肖，令人拍案叫絕。

語出日本茶聖千利休弟子山上宗二的「一期一會」，以「一期」代表人的一生，「一會」則意味著僅有一次相會，希望人們珍惜身邊的人以及每一次的茶會。看看黃浩然另一把由雨墨書刻「一期一會」的朱泥壺，四平八穩的造型似無特別之處，也不在常見的「六十五款紫砂經典器形」之中，嚴謹的結構與和諧的比例，卻適時融入日本茶道「禪」的精神，也讓我想起清代製壺名家邵大亨的「德鐘壺」，兩者的簡潔質樸都令人印象深刻。

黃浩然等三位名家攜手製作的一期一會朱泥壺。

台灣特色的紫砂與朱泥

來自鶯歌傳統製壺世家的陳政嵐，從小就熟悉各種製壺方式，他說家中很早就累積了不少陶土，大多從國外進口後再自行調配，以注漿方式製作壺為主。

喜歡創作的陳政嵐因此在退伍後，毅然在外開設工作室，以拉坯方式創作台灣特色的紫砂或朱泥壺。

已經四十多歲，看來仍十分靦腆的陳政嵐，說自己唯一的興趣就是拉坯製壺，專心創作而鮮少與外界接觸。所幸有位擅於行銷的嬸嬸，即「西湖陶坊」主人尤美當他的經紀人，陳政嵐只需不斷創作，所有作品都交予嬸嬸打理，反而能心無旁騖地做出好作品。因此每當有來訪的大陸茶人驚喜地告知，某省、某市或某大茶城看到他的作品，他也只能尷尬地笑笑回應。

陳政嵐喜歡以單手內撐的方式製作紫砂壺，黝黑的壺面產生的裂痕正好與宜興

陳政嵐以拉坯方式創作的紫砂爆裂壺。

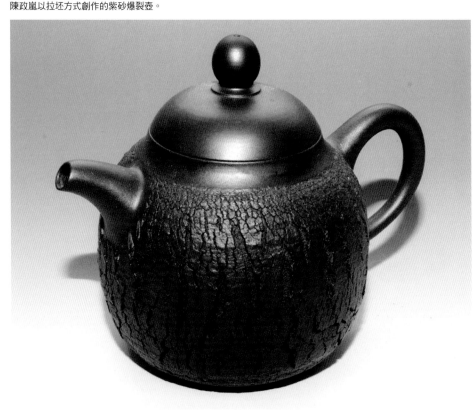

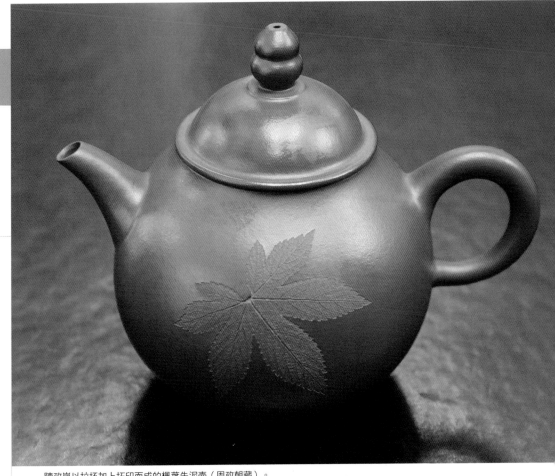

陳政嵐以拉坯加上拓印而成的楓葉朱泥壺（周政朝藏）。

紫砂明顯區隔。至
於朱泥，他則經常
以楓葉拓印其上，
成就台灣特色的楓
葉朱泥壺。儘管造
型與宜興壺的形制
大致相同，陳政嵐
卻堅持自己每一
天、每一種不同的
心情，創作出來的
茶壺都不盡相同，
每一把都存在不同
的趣味與意境，我
仔細觀看他十數把
茶壺作品，果然都
有「同中求異、異
中求同」的感受。

三、台灣新柴燒

提到柴燒，許多早已習慣以電窯或瓦斯窯燒製「釉燒陶」茶壺的愛茶人，經常對其火痕與落灰造成的質感感到不屑，並常有粗糙或不夠精緻的錯誤印象，其實應該是認識不夠所致。因為放眼瓦斯與電尚未問世以前，鈞、汝、官、哥、定等聞名於世的宋代五大名窯，或「白如玉、薄如紙、明如鏡、聲如磬」的景德鎮瓷器，所有傳世作品全都是以柴燒所成就。

只是當時唯恐落灰造成器皿瑕疵，因此除了粗陶（如水缸、酒甕等）外，所有陶瓷器都以匣缽包覆後再投窯，極致呈現柴燒最細膩的一面，與現代壺藝家藉由柴燒返璞歸真，在質感上自然有所區隔。

因此與古代最大的差異，在現代許多陶藝家改用或選擇柴燒，並在近十年來的台灣蔚為風氣，是由於喜歡柴火直接在體坯留下的自然火痕，使得作品色澤溫潤且多變化。而木柴燃燒後的灰燼產生的落灰釉，與整體粗獷自然的質感、樸拙敦厚的色澤、深沉內斂的古雅，以

平溪窯開窯時承載許多陶藝家的期待與驚喜。

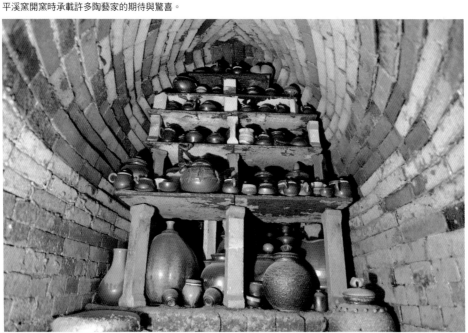

及不同高溫所產生的不同「窯汗」變化，呈現迥異於釉藥的風采等，也是電窯或瓦斯窯所不能及的。

話說柴燒是古老的傳統燒陶工藝，講究一土、二火、三窯技；柴窯則以登窯（Noborigama）與穴窯（Anagama）最為常見，其中又以穴窯最多，約佔九成以上。緣於登窯燒窯時間較長，且落灰量也不夠均衡所致。

台灣目前除了南投水里蛇窯、苗栗竹南蛇窯、苗栗劉家登窯（或稱佐佐木窯場）三座大型柴窯以古蹟保存至今外，現代陶藝家自行打造的柴窯，基於環保考量或避免鄰居抗議，大多設於人煙罕至的荒郊野外，其中最著名的是位於新北市平溪區、由知名陶藝家初陳勇所建的「平溪窯」，聚集了多位陶藝家如黃玉英、楊孝茹、吳開乾等，還有座落苗栗縣造橋鄉、陶藝家稱為「追金樂園」的「柴夫窯」，以上皆為「穴窯」。而日本靜岡縣金谷町著名的「志戶呂燒」，則多半為小型的「登窯」。

今天做為文化園區保留的水里蛇窯。

比較罕見的則是嘉義縣竹崎鄉，由陶藝家蔡江隆所建、兩邊皆可添加柴火的「半倒焰式窯」，他說在美國稱為「鳳凰窯」且甚為常見，主要將窯頂的出煙口向後移至窯尾底部，讓火焰從窯尾透過煙囪排出。蔡江隆說過去燒穴窯總覺得溫度不夠穩定，改成半倒焰式窯後，受熱均勻，燒成溫度進一步提高，燒成良率也提升不少。

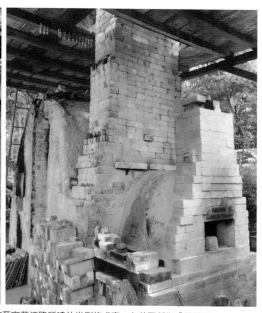

（左）座落新北市的平溪窯為典型的穴窯。（右）陶藝家蔡江隆所建的半倒焰式窯，在美國稱為「鳳凰窯」。

柴夫窯主人廖玉瑩於二〇〇七年蓋了第一座柴窯，取得鄰近「木雕之鄉」三義木雕廠鋸剩的邊材，將「土、窯、柴」三者累積的能量，在烈火高溫中淬鍊為亮麗的永恆；作品不僅洋溢金晃晃的溫潤色澤，且保留了柴燒渾厚內斂的火痕質感，尤其投火後竟能燒出高達一公尺的大口甕茶倉，柴夫窯的名聲從此不脛而走，吸引全台各地的陶藝家紛紛前往。因此廖玉瑩乾脆擴大規模，做起了出租柴窯的生意，目前每窯每年都可排到三十次以上，幾乎窯窯客滿。儘管租金收入頗為可觀，但由於一窯每次平均需燒掉五到六噸的木柴，需求量甚大，必須四處奔波到木材廠找邊柴，一年需付出約九十萬元的柴火錢，所費不貲，其中包括硬柴、鬆柴等，以柳安木為大宗。

日本靜岡縣金谷町「志戶呂燒」的小型「登窯」。

歡喜燒窯七十七年

王寶釧苦守寒窯十八年，終於等到夫婿薛平貴風光返鄉，「從此過著幸福快樂的日子」，這是大家都熟知的完美愛情故事，卻也是虛構的民間傳說。不過在台灣竹南，還真的有人堅守寒窯長達七十七載，不同的是他從十三歲入行、十四歲擔任師傅至今，始終歡喜拉坯做陶燒窯。高齡九十歲的添福師，二〇一五年還以九十把不同造型的創作茶壺，舉辦「九十壺展」為自己慶生，讓人深深感受到台灣民間無比的創作活力。

在台灣少數殘存的蛇窯中，保存最完整、至今還可以繼續燒製的傳統蛇窯「竹南蛇窯」，就是本名林添福的添福師於一九七二年帶領九位師傅與一頭牛親手打造，從造模到印土磚等，工作九天完成了二十三公尺長的蛇窯。儘管為因應大環境的改變，而在多年前截斷部分，目前僅存二十公尺，卻依然虎虎生風繼續服役。且其不同於其他耐火磚所構築的窯爐，全由土角磚構築而成，保存了變化豐富的質感與歷史痕跡。

竹南蛇窯是台灣少數殘存蛇窯中保存最完整、至今還可以繼續燒製的傳統蛇窯。

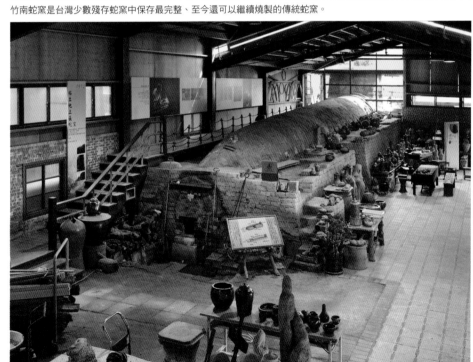

初次前往竹南拜訪大家口中親切的「阿公」，看他坐著輪椅來迎接，以為他年邁無法走動或身體不適，未料才半盞茶的工夫，就看見他忽地地站了起來，快步走向傳統的拉坯機，四平八穩地親手拉了一只聚寶盆做為示範，十多分鐘一氣呵成而無須修坯，讓我大感驚奇。第二代林瑞華這才悄悄告訴我，母親林東也好多年前病魔纏身，生活起居全靠添福師推著輪椅走動，六年間從不肯假手他人，直至過世為止。為懷念愛妻，阿公至今大部分時間喜歡端坐輪椅，彷彿要透過輪圈的不斷轉動，重返當年相扶相持的恩愛時空，令人動容。

添福師的兒媳婦鄧淑慧搬出了一個個大紙箱，取出已完成編號待展的數十把壺，在我逐一拍照的同時詳細解說，除了造型與拉坯的手感不同，燒製方式也從最早期的「釉燒」欣賞釉色造型，到瓦斯窯氧化、還原燒、蛇窯柴燒，再到近年以高溫柴燒氧化成就的寶礦玉壺等，每個年代都有不同的風格與趣味。

儘管《台灣通史》作者連橫先生，早在清末所編修的《雅堂文集・茗談》中提到「台人品茶⋯⋯茗必武夷，壺必孟臣，杯必若深」，但事實上，從清末、日據以迄光復初期，無論泛指孟臣的宜興小壺、景德鎮的若深杯，或其他來自中國內陸的名器，僅官宦或富賈人家方能享有，且「非此不足自豪」，一般平民百姓泡茶僅能使用「龍罐」或粗製的紅土小陶壺「沖仔罐」罷了。

以陶製提樑為主要型態的龍罐，從最大的一台尺至最小的十公分不到，分為大龍、中龍、大三龍、小三龍、小

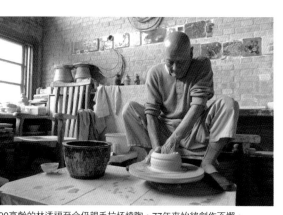
90高齡的林添福至今仍親手拉坯燒陶，77年來始終創作不懈。

林添福的「祥龍壺」線條的勾勒與變化充滿喜感。

龍等，做為民眾或農忙煮茶解渴之用。而側把的陶壺則做為「煎藥」使用，因民間忌諱言「藥」，大多以「三元」稱之。

因此添福師早年也頗多龍罐作品，直至七〇年代末期，工夫茶與老人茶的風氣開始在台灣流行，茶器的需求應運而生，竹南蛇窯也適時從「生活陶產業」轉型為工藝品製作。

難能可貴的是：添福師巧妙跳脫外來文化的影響，做出具有強烈個人風格與本土特色的茶壺，例如他的壺嘴都非常長，出水時拋物線特別完美有力，與當時陶藝師傅紛紛以拉坯方式模仿宜興壺製作不同。他認為紫砂壺強調的「三點一直線」基本上不易操作，故堅持自己的作法，將本土龍罐縮小並去除提梁，再注入個人的創作理念，

林添福2006年高溫柴燒木灰釉大龍罐作品。

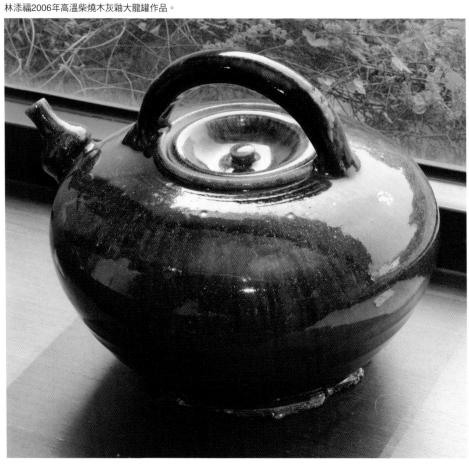

林添福以龍尾高翹襯托龍騰做為飛天意象的「三環龍把壺」（左）與「銀灰龍把壺」（右）。

逐一設計壺形，可說為傳統陶的形制之美，賦予全新的文化精神與前衛色彩。明快的線條與大膽的釉色表現，不僅在當時令人眼睛為之一亮，即便以今天的嚴苛標準檢視，也絕對可以歸入「創作壺」之列。而側把的靈感最初也源於「三元」，只是三元的造型與陶甕較為相似，因此他還特意將壺身壓低成圓扁形，大器中且不失明快的節奏。

添福師來自早期製陶聞名的台中縣外埔鄉「大甲東」村，傳承了一手福州式傳統陶技藝，卻不想專心做個陶藝師傅，數十年來始終化古創新，拙趣或隱或顯，玄機妙趣盡在不言中。作品風貌更隨著時光的流轉多元變化，表現他對土與火的熱愛與執著，將「實用之美」的美學概念發揮至淋漓盡致。

添福師頗為自得地告訴我：方型的手把不滑、不燙手；加厚的蓋緣不容易缺角；加長的壺嘴出水性更佳；這些「設計」，都是他從「實用之美」的經驗出發所發展出來的創作意念。

特別的是：添福師壺內的出水處，既不同於傳統紫砂壺必須再加上一層金屬濾網，也迴異於「文革壺」或現代陶藝家慣用的「蜂巢」，而係以鋼釘直接在坯內打出小孔，有如未修坯的粗糙面，出水時不僅茶葉不致堵塞，也不致黏貼在孔上，使得出水或斷水更加順暢俐落。

添福師在八〇年代以前，蛇窯尚做為「產業」燒製生活陶時，為免落灰造成產品瑕疵，燒製時都先以匣鉢包覆，至後來轉型為工藝，就不再使用匣鉢，自然呈現落灰與火痕的美感。不過細看他後來以蛇窯裸燒所成就的茶壺，卻少有落灰或火痕斑斑，浴火鳳凰後的火色、火彩，甚至磨去表色再以茶養壺成就的炫黑等不同色澤，在燈光下依然散發優雅的風采，引人好奇。

鄧淑慧解釋說，柴窯溫度在一一八〇到一二三〇度間，才會有明顯的火痕與落灰，超過此溫度後，落灰會被高溫熔化為天然釉色，反而更顯光澤亮麗。以九〇年代燒製的「星夜神燈壺」為例，由於溫度剛好達到一二三〇度，因此稍稍可見火痕；而同時期的「流金側把壺」則因溫度來到一二八〇度，所有落灰都化為天然釉色，筆觸溫潤且多變化，深沉內斂的古雅與自然的質感，看來更加嫵媚動人。

細看他的「流金側把壺」，無論側把或壺嘴都細長且微微上揚，羽翼飛翔的簡潔線條給人無限的遐思。不僅霸氣十足，比起一

林添福1996年以蛇窯柴燒的「流金側把壺」。

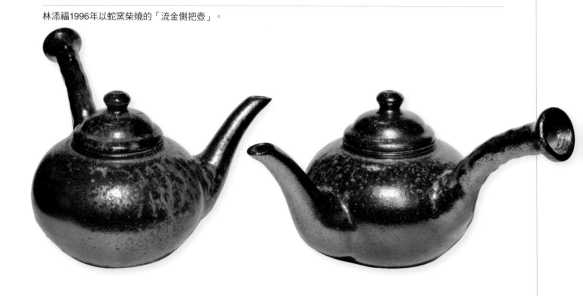

林添福靈蛇舞動成就的「小龍壺」（左）與龍頭前傾守護壺蓋的「神龍高把壺」（右）。

般常見的直把，握持注水更符合人體工學，方便食指以蓮花般伸出抵住壺蓋，注水時完美的弧線特別能將茶湯的香氣完整釋放。

再看他近年常見的「神燈」系列，源於鄰居小孩看了《阿拉丁神燈》電視卡通後，要求「阿公」創作，沒想到做了第一把給小朋友後，自己也做出了興趣，壺身下方的「台座」愈發明顯，造型也愈渾圓生動，搭配原本就較長的壺嘴，看來真是維妙維肖，彷彿泡茶時一不小心就會擦出個巨大精靈，且每一把神燈韻味都各自不同。顯然保有一顆赤子之心，就是他始終能歡喜創作的最大原因吧。

因此至今一大把歲數，添福師依然跟小朋友一樣愛看卡通，看他以龍或蛇做為壺把，無論龍尾高翹襯托龍騰做為飛天意象的「三環龍把壺」、龍頭前傾守護壺蓋的「神龍高把壺」，或龍騰一躍而起的「銀灰龍把壺」，甚至靈蛇舞動成就的「小龍壺」，看來都神靈活現，可愛的程度比起卡通電影《花木蘭》裡的小龍有過而無不及。難得的是每一條龍的造型、鱗片、頭角、眼神等全然迥異，龍的造型簡化，有如古代玉璧上的紋樣，線條的勾勒與變化卻都喜氣洋洋，彷彿翱翔九天的祥龍兀自出走下凡，在茶席繽紛的舞台共享人間的喜樂，讓人愛不忍釋。

陶花源的茶香侏羅紀

女主人剛結束在台中的「侏羅紀世界陶藝展」，男主人就已經開始著手新的壺藝展了。趁著前往阿里山找茶之便，我再度來到嘉義縣竹崎鄉的「陶花源」，看看一億九千萬年前的可愛怪獸們，如何在茶香飄搖的落英繽紛中，進化為生氣飽滿的陶藝作品。

林蔭深處的「陶花源」，是蔡江隆伉儷完全按照自己的理想所打造，從整地、設計到搭建木屋、種花、植草都親自動手，將住家及工作室融入自然環境。除了注入豐富的陶藝元素外，建築素材與家具也盡量採集自然，從撿拾而來的漂流木、老舊日式房屋的廢棄窗戶、窗框、以及棄置的門板、櫥櫃、酒甕，甚至野台戲搭建臨時舞台的實木長板等，透過他的巧思一一賦予新的生命，讓每一個角落都成為美麗的驚嘆號，飽滿的生活美學更讓人備感親切。

窗外花木扶疏，草皮上卻怪獸群集，大多為高溫淬鍊的柴燒作品：有瞪著兩隻可愛雙眼的突變貓頭鷹、「星際大戰」電影常見的人獸、表情無辜的三腳貓等。室內還有深海魚龍演化的哺乳鯨、張著大嘴的

林蔭深處的工作室為蔡江隆、吳淑惠夫婦一手打造的嘉義「陶花源」。

蔡江隆創作的「直身柴燒銅把提梁壺」。

巨鯊等，沒有電影中猙獰的恐龍，卻不乏造型各異的魚系列陶燒創作。吳淑惠說嘉義舊名「諸羅」，因此侏羅紀陶藝展其實就是取其諧音，而非要跟當時的同名賣座電影別苗頭。她說從小陪著父親四處釣魚，不時還要幫忙料理，因此長大後跟著老公玩陶，也多以魚為創作題材，或為貓狗加上魚尾搖擺，呈現歡悅悠游的樣貌，更洋溢夫妻倆歡喜的心。

步入挑高的屋內，首先映入眼簾的，是大大小小披著黝黑外觀，卻燃燒著藍色深邃生命的茶壺、茶海、杯具等茶具組合，在以廢棄窗格做為茶盤的極簡茶席上，彷彿夜間閃爍的星空，引領茶人漱去腦滿腸肥的貪婪，沉澱在寧靜而豐富的茶世界裡。而精彩的人文空間，更成了各地茶人前往嘉義必定拜訪的朝聖之地。

蔡江隆說自己喜歡柴燒特有的生命力，因此作品大多以柴窯燒造，卻不以「一土、二火、三窯技」的傳統柴燒工藝為滿足，更致力於釉藥的研究，在創作過程中，不斷嘗試各種製作方式與釉藥表現，使得作品色澤飽滿且更多變化。柴火在體坯留下的火痕，以及不同高溫所產生的不同「窯汗」更加多元，不僅為簡潔的線條與敦厚質感加上層次繽紛的炫燦，又不失深沉內斂的古雅。

自稱「菜頭」的蔡江隆，所有陶藝作品都會含蓄地在底部不起眼處，烙上一只小小菜頭（蘿蔔閩南語）印刻，取代簽名做為落款，也可看出他低調且內斂的個性。

蔡江隆常說「做陶是夢想，是生活的實踐」，生活美學可說無所不在。例如二〇〇九年重創台灣中南部的莫拉克颱風（八八風災），不僅造成高雄縣甲仙鄉小林村數百人慘遭活埋，巨大災變也幾乎毀了嘉義縣梅山鄉太和茶農的一切。蔡江隆除了率先投身社區重建，還教導當地茶農拉

吳淑惠創作的厚道魚搭配蔡江隆的茶具茶席做為茶寵。

坯燒陶，甚至爭取在台北故宮「至善園」策辦重建茶會，協助災民重新站起。因此他特別將風災留下的太和原礦土石為青瓷釉發色，取代氧化鐵燒出，命名為「太和青」。

蔡江隆說，二○○七年在太和社區駐村，才開始認真喝茶、進而創作茶器。他說太和出好茶，茶也是社區最重要的經濟來源及生活重心，因此他特別在「北回歸線環境藝術行動」駐村活動中，藉著陶藝帶領鄉親製作茶具組合，實際體驗創作的魅力。吳淑惠也帶領鄉親們就地取材，以「染布」、「插花」等技藝提升茶席內容，進而舉辦各種創意茶陶饗宴發表，不僅提高茶葉的附加價值，更豐富了地方茶文化特色與內涵。

蔡江隆以太和青所燒造的「青瓷山野花茶具」，以阿里山太和社區撿拾的原礦土石為青瓷釉發色，還在壺面或杯底手繪山花野草，像是重生的梅山太和茶鄉，堅毅中更見繽紛。有時他也保留部分不施釉，刻意營造出春日殘雪的風情，最後再以一二五○度高溫還原燒成，堪稱最能呈現阿里山茶特色的茶器了。

不過看他的近作「野菊柴燒銅把提梁壺」卻不畫花，純粹以飽和的紅、橙與粉嫩，表達他曾在野地採集一株野菊花的思念，透過柴窯一三○○度高溫幻化成志野釉的特色，也是他詮釋高山烏龍茶深邃迷人花香的代表作。而杯底燃燒的楓紅層層、壺身光滑細膩的色澤與溫潤手感，更讓我想及當代文學大師川端康成的小說《千羽鶴》中，在「白色的釉彩裡面，透著輕微的紅」的一只志野古瓷。

長年投身茶山社區營造，蔡江隆說「淡白迷濛」始終是他駐村期間，對山嵐霧氣揮之不去的印象，因此他的「粉青銅把提梁壺」特別以瓦斯窯還原燒成粉青釉，記憶茶鄉的雲霧之美，或許也是詮釋紅茶茶湯最美的邂逅吧？

或如他以八十小時慢火柴燒、自然落灰而成的「大肚柴燒提梁壺茶具組」，以略微壓低的提

蔡江隆柴燒的「青瓷山野花茶具」。

梁、大肚的壺身來對應謙卑與圓融。

再看他以志野釉燒造的提梁小壺與茶海，看似簡單的造型卻蘊含流暢的曲線，淡淡的粉紅底色覆蓋層次豐富的大地或橙紅、灰褐等色彩，略長的壺嘴無論出水或斷水，皆在明快的節奏中拖曳優美的弧線。外觀纖細的茶海更帶著巴黎畫派大師莫迪里雅尼（Amedeo Modigliani，一八八四～一九二〇）的優雅，並在內緣流釉接續岩礦多變的晚霞，再深入底部點亮彎彎曲曲的燈火，豐富的

蔡江隆創作的黑陶柴燒煮水壺。

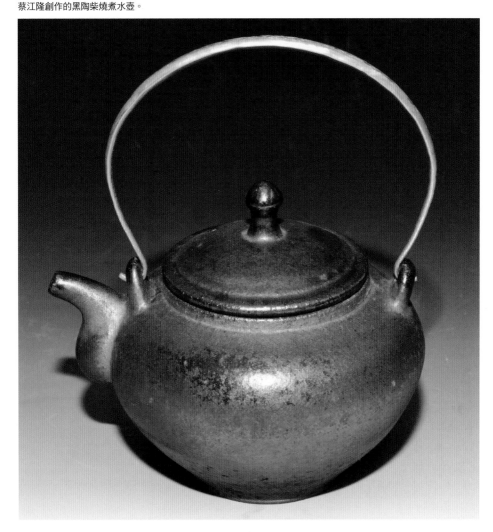

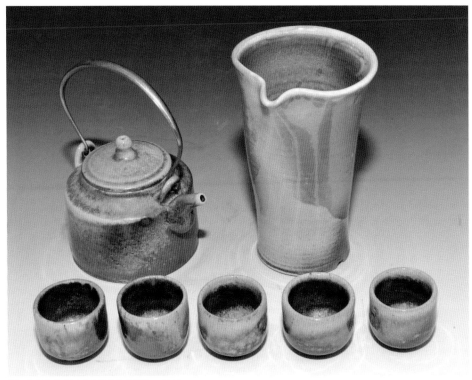

蔡江隆創作的「野菊柴燒銅把提梁壺」茶具。

悠游自在純樸過活的陶藝家蔡江隆、吳淑惠夫婦。

意境令人沉醉。蔡江隆淋漓盡致地將大地的生命力融入泥與火中，結合了在地山區意象與現代情境，可說野趣天成。尤其歷經高溫淬鍊，作品依然呈現流動的盎然生氣，彷彿生命的韻律在柴燒釉色間永不停歇。

厚釉吻醒茶香

四歲開始就耳濡目染跟著父親翁成來習陶，至今已有五十年「陶齡」的翁國珍，一九八三年的作品就獲英國前首相奚斯（Edward Heath，一九一六～二〇〇五）收藏而聲名大噪，八〇年代且獨創「單手內撐」技法，即拉坯時以單手由內往外撐，成就「大地的省思」系列作品，獨樹一格地以大地裂紋為創意融入茶器，卻也成了許多陶藝家模仿的對象。

翁國珍的壺把也十分特殊，在兩岸陶藝界都可稱得上「獨一無二」。源自大地許多奇石枯木的天然造型，充滿生命力而不做作，尤其尾端的巧思讓把手剛好卡住壺蓋，泡茶時即便傾斜九十度注水也不致脫落，可說創意十足又具實用性。

翁國珍早在擔任陶藝協會理事長期間就大力推動柴燒，因而掀起台灣近年的柴燒熱潮，甚至還率團前往對岸交流，在以

翁國珍以厚釉成就的金色茶碗與吻杯自在茶組。

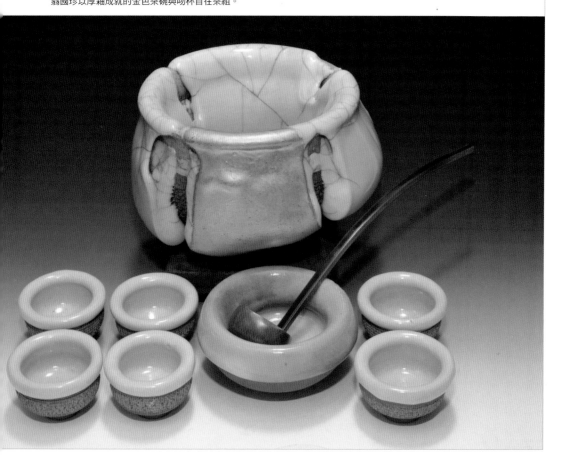

「石灣陶」聞名的廣東佛山，以早年留下的「龍窯」燒造，為兩岸的柴燒復興開啟新的紀元。

為了去除一般人對柴燒壺僅能沖泡重發酵茶品的疑慮，翁國珍特別反覆思考試驗，在外觀完

全不上釉的壺身內部，加上了有毛細孔的天然灰釉，可以充分聚香。他說陶土的含鐵量還原產生

如玉般的翠綠色澤，而非一般青瓷在釉藥內加氧化鐵的發色呈現，因此絕對天然、健康，而且沖

洗後可以再沖泡其他重發酵茶品如鐵觀音等，原有的清香不會留下攪和。我特別用他的柴燒新壺

試泡剛剛取得的梨山春茶，果然瞬間將高山特有的山靈之氣全然釋出，香氣尤其飽滿。

同樣施以天然灰釉，卻成就外觀質感的新作「羊脂玉」水方，釉藥與陶土各兩公斤的重量就

已令人咋舌，再看光滑細膩的色澤以及溫潤柔軟的觸感，彷彿表面包覆了一層看不見的油脂。以

手觸摸，儘管開片的裂紋交錯其間，仍有肌膚相觸的溫熱感度，在燈光下呈現沉穩內斂的光澤，

溫柔而綿密。顯然就細膩度而言，已接近和闐羊脂古玉的境界了。

二○一四年四月，消失千年之久的湖南省長沙市「銅官窯」開園兩年後的遺址博物館來台交

流，銅官由陶藝家彭望球領銜，台北則由我推薦翁國珍為代表，

在新北市鶯歌陶瓷博物館國際會議廳舉辦的「兩岸陶藝一家親」

儀式上，將熊鎮長帶來的銅官陶土與台灣苗栗陶土融合，兩人並

各自取回融合後的陶土，相約半個月內製作同一組茶器，與一尊

「湘台文化創意園」的代表性雕塑。

隨後五月八日在長沙市舉辦的「千年唐風陶城兩岸創意文

苑」活動中，經由兩岸文化人與陶藝家共同見證，翁國珍手拉的

茶壺與三個杯子，與彭望球燒造的茶海、杯具等合而為一組茶

器；而兩人分別製作半部的「浴火鳳凰」雕塑原型也順利合體。

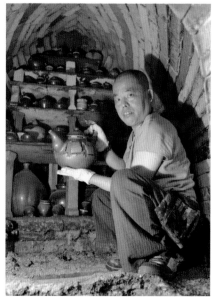

翁國珍在新北市的平溪窯開窯。

有趣的是：銅官陶土多為灰白色胎質，與含鐵量高的苗栗土混合後，翁國珍燒出的壺呈現淺黃偏白，彭望球的茶海卻呈深褐色，彷彿也為「同中求異、異中求同」的兩岸文化交流做了最佳註解。

不過，翁國珍近年最受矚目的作品，卻是以厚釉成就的茶杯：當茶湯入口，厚實豐滿的杯緣與嘴唇緊密貼合，在杯唇相接的剎那，湧起初吻般的甜蜜滋味。

看我一臉沉醉，翁國珍得意地告訴我，這是他近年的新作「吻杯」，我則建議改為「初戀之吻」更為貼切。話說茶杯大多僅做為媒介，即茶湯經茶壺或茶海沖出後透過茶杯送入口中，品味茶香（嗅

翁國珍將長沙銅官陶土混合苗栗土燒造象徵兩岸合作的陶壺。

覺）、口感或韻味（味覺），厚釉吻杯卻多了一份肌膚溫潤的觸感，堪稱茶杯的功能性創新了。

翁國珍說厚釉吻杯的製成，首先需有陶土一比一甚至超過的釉料，濃稠至臨界點時，再用傳統的浸泡方式，而非目前普遍採用的噴槍噴釉法，而在燒造時透過高溫形成的流釉或縮釉現象，也使得失敗率偏高。

細看杯緣光滑細膩的色澤，彷彿表面包覆了一層看不見的油脂，在燈光下呈現沉穩內斂的光澤；即便以手觸摸，仍有溫潤柔軟的熱感度，無怪乎每一次舉杯入口，都能感受初戀之吻般的甜蜜滋味。

翁國珍以厚釉成就的茶碗與吻杯（周在台藏）。

回歸自然的寫實主義甲蟲情

我很想稱他為「甲蟲王」，他是喜歡在茶器上捏塑各種甲蟲、昆蟲的羅石，典型的客家子弟，純樸、直白，卻又「硬頸」得可以。正如喜歡在創作茶器時捏塑青蛙，或為壺鈕或為壺嘴的陶藝家林義傑，普遍被暱稱為「青蛙王」一樣。

其實第一次在高雄「陶普莊」看到滿櫃子的甲蟲，就讓我吃了一驚，後來趁著赴造橋採訪之便，順道拜訪他設於苗栗市區的「壺說陶藝工作室」，甲蟲壺反倒沒有幾把。羅石解釋說，藏家也多偏愛他的甲蟲系列，每次只要有新的昆蟲「誕生」，很快就會被請走。

不過，與其說羅石是一位壺藝家，不如稱他是回歸自然的「新寫實主義雕塑家」要來得更加貼切吧？曾獲「台灣陶藝金壺獎評審推薦獎」殊榮的羅石，靈感多來自自然界的生物或景致，經過日積月累的仔細觀察後所獲得的領悟，再著手以天然陶土為素材，捨棄壺藝最常見的拉坯技法，用最原始的手捏方式，透過多種雕塑技藝而成型。

雖說是甲蟲王，羅石創作的甲蟲卻通常以獨角仙為主，而非甲蟲類的蟬也經常做為主角，或將牠們湊在一起熱鬧登場。號稱台灣昆蟲之王的獨角仙，是一種體型較大的甲蟲，雄性

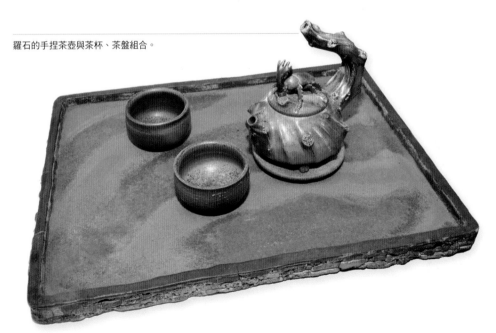

羅石的手捏茶壺與茶杯、茶盤組合。

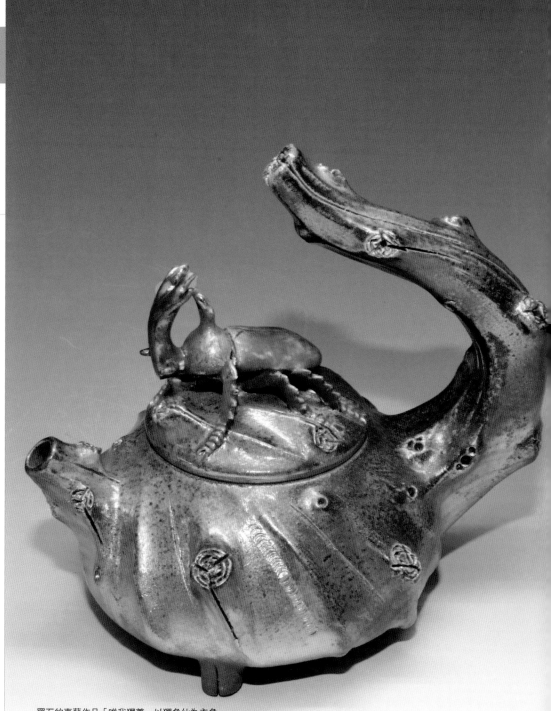

羅石的壺藝作品「唯我獨尊」以獨角仙為主角。

成蟲的頭部長有一支兩邊對稱、雙分叉的巨型犄角，能拉動比自己重十倍的物品，卻是典型的素食主義者，據說日本人非常崇拜獨角仙，以獨角仙的頭部形狀做成武士的頭盔。至於蟬俗稱「知了」，是夏日最聒噪的音樂家。

為何對這兩種昆蟲情有獨鍾？羅石笑而不答，但來自南投縣信義鄉神木村的他，童年的記憶應為主要因素，只是能夠將兩者捏塑得如此維妙維肖，非經長時間的仔細觀察不可，顯然他也下足了一番工夫。

細看他的壺藝創作，無論獨角仙或蟬等昆蟲，透過他的巧思雕塑，或為壺鈕、或攀爬棲息在蒼勁挺拔的樹枝上，甚至來個昆蟲大集合，不僅單純呈現出最自然的茶器作品，做為一件完美的雕塑藝術品展示亦無不妥。有趣的是，單獨做為壺鈕的獨角仙茶壺，他大多命名為「唯我獨尊」；而夏日蟬鳴不斷的淪茶壺，他則喜歡以「纏綿」來命名；至於眾多昆蟲齊聚一壺的熱鬧作品，則稱為「夏日歡唱」或「夏之戀」。

也因此羅石的壺藝作品通常沒有太正經八百的壺把，往往以極寫實的樹枝彎曲向前，樹瘤或竹節也適切凸出於上，勉強說是側把，卻又一氣呵成融入肌理分明的壺身，令人不由得會心一笑。

以他命名為「纏綿」的「夏蟬樹瘤飛把壺」為例，老樹瘤為壺形，夏蟬則極其寫實地立於壺蓋上成為壺鈕。而「夏之戀」則由夏蟬在樹枝末稍歡唱拉開序幕，引來一雄一雌兩隻獨角仙，春心蕩漾地分別在壺鈕與壺面上相互凝望，令人莞爾。羅石說兩把柴燒均未上任何釉色，純以相思木材爆發的熊熊烈火燒個四天四夜，一二三○度高溫的菁純鍛鍊所造成的自然落灰，成就了古銅色金屬光澤。

當然除了甲蟲，羅石也創作了其他的壺藝作品，例如二○一○年在苗栗陶瓷博物館舉辦的陶

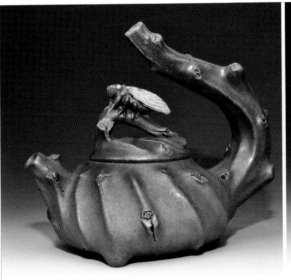
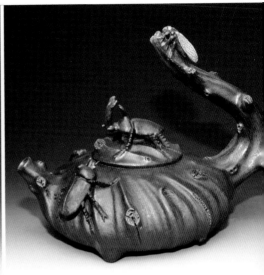

（左）羅石以蟬做為主角的壺藝作品「纏綿」。（右）羅石的壺藝作品「夏日歡唱」集合了多種昆蟲。

藝個展「竹韻茶香」，就包括了蟾蜍、螃蟹、海螺、看似竹筒或木箱的情境茶壺，也都係手捏的超寫實主義風格。而同樣頗受歡迎的「如是觀」系列作品，壺鈕則從獨角仙換成了青蛙，一樣飽含那一份純真的雅趣。

本名羅金富的羅石說，今天茶藝已成為生活休憩重要的一環，因此他希望以手捏陶藝結合茶藝，經由樸質又充滿自然真趣的茶器，領會茶禪的意境。從細心觀賞或把玩到用以沖泡，產生心靈的共鳴，讓人沉醉在視覺、嗅覺、味覺、聽覺、觸覺乃至於心覺中，達到祥和放鬆的意境。

羅石表示，陶藝最吸引人的莫過於「自然」，一雙巧手、一份單純的心，以手捏傳達創作的靈感與理念，賦予作品自然的生命力；師法自然、崇尚自然、表達自然，才是作品的至高境界吧？懷著如此寬廣無礙的心盡情創作，他說每一件作品都是獨特且珍貴的。

自然拙樸藏鋒不露

台南市安南區土生土長、行事一向低調的黃福昌，柴燒茶器作品跟他的個性一樣，傳達的意象並非當代主流的光亮質感，而是希望表現藏鋒不露的自然拙樸，往往必須翻至底部，才會有乍現的光芒。

其實長久以來，黃福昌就一直努力研究柴燒燒成技術，以及各種土料配置方法，直到二○一○年，在台南市將軍區建造了首座柴窯「廣山窯」，才能自在馳騁於柴燒的世界，從配土、煉土到拉坯、燒成一氣呵成。他說一件柴燒作品往往從外觀上就能判讀出燒成時的氣氛與時間，甚至排窯的前後高低順序，正如飛機的航行紀錄器「黑盒子」一樣，許多訊息都能精實地記錄在陶坯當中。因此除了燒成後的喜悅，他尤其重視創作的「過程」，一步一腳印，每一個環節都不敢掉以輕心。

從早年汽車修護相關事業投身陶藝，愛妻鄭美瑞也受到影響，致力彩繪盆缽的創作，夫妻倆共同「撩落去」，近年且都有了可觀的成績。黃福昌認為人生並不需要太過華麗，純樸的鄉下生

黃福昌的懷舊柴燒提梁壺作品。

黃福昌的柴燒壺表現藏鋒不露的自然拙樸。

活才是他嚮往的目標，因此作品都偏向樸實，從不刻意追求華麗。

以新作的一把提梁壺為例：黃福昌用複合媒材裝置把手，整合麻繩、銅把、陶壺，嘗試傳達亙古的懷舊風，並在外觀上呈現釉面平光交錯、釉彩與窯汗交融的多層次感，這或許正是他所要表達的個人風格或特色吧？

逆境中婉約的爆發力

　　資深陶藝家李懷錦是我相識三十年的老友，早在一九八四年為音樂家李泰祥擔綱的「樹仁殘障基金會」，舉辦「藝術家的愛」募款義賣展覽，李懷錦與我都是策展人之一。後來他在一九九五年離開北部，毅然進入高雄六龜寶來參與社區營造，十多年來歷經海棠颱風、敏都利颱風、七二水災、八八風災等一連串天災蹂躪，工作室「寶來窯」也數度遭土石流沖毀，李懷錦卻始終不改其志，努力重建風雨摧殘後的家園，不僅身兼六龜鄉重建關懷協會總幹事，更默默成為寶來地區人文藝術的推手，從未有離開的打算。

　　不過，支撐李懷錦高昂鬥志的力量，卻是來自他的陶藝家妻子陳芳蘭，她早在一九八七年開始做陶，充滿對生活與藝術的憧憬，遷居寶來後卻須面對嚴苛的現實，生命從青澀到圓熟，在水深（水災）火熱（柴窯投火）反覆的淬鍊中，做陶的信念反而更加成長，表現方式也從浪漫轉為堅緻如金的美感。讓我想起法國女性主義作家西蒙・波娃（Simone de Beauvoir，一九〇八～一九八六）所說「女人不是生成的，而是形成的」，透過存在主義所強調的誠實面對自我，努力改變處境，重新定義自己的存在。

　　正如她不只一次淡定表示「早把老公奉獻給大地」而從無怨尤，靈感也全來自大自然，看似無言的山川、土石及草木，生命的無常讓她更能珍惜當下，藉由陶土轉化成各種氣息的茶器。儘

陳芳蘭的柴燒小茶倉搭配柴燒花器格外動人。

管常以徒手團揉，或經由撕、拍、摔、刮、削來呈現肌理質感，卻非當代大詩人艾倫·金斯堡（Allen Ginsberg，一九二六～一九九七）的長詩〈怒吼〉所呈現的憤怒與批判，而是以女性婉約為基礎的創造力激發，在「接受」與「妥協」之間，堅定但不失溫柔的反撲，做出各種不同個性「土」的無常與生命力，保留土表現單純、低調、內斂、質樸的面貌。

細看陳芳蘭的柴燒茶器或花器，總能發現逆境中堅毅站起來的力量，深沉而令人親近。

以她的近作「花想容」側把壺為例，壺蓋上的白色花草簇簇，蔓延至側把、壺嘴以及壺身口緣，為看似潔淨實際卻窯汗洋溢的主體留下落英繽紛；側把上的白色又如此從容，像是雪，覆蓋著不安的水紋；又像月光，試圖穩住寶來潺潺的荖濃溪，布農族語中「兇猛不定的河水」。

蒼勁的美、樸拙的心，欣賞陳芳蘭的柴燒茶器，彷彿逆境中婉約的爆發力，永遠令人動容。

陳芳蘭柴燒側把壺「花想容」。

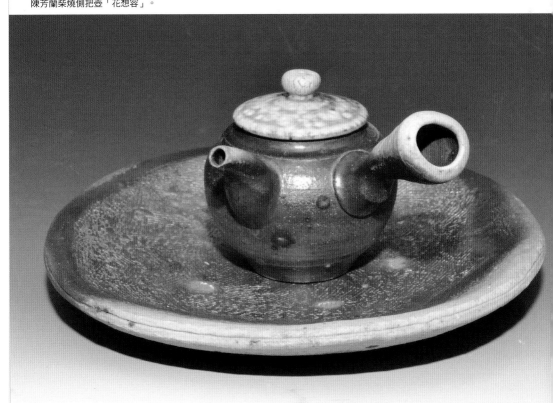

吳題吾陶自然落灰釉

還記得八〇年代風靡一時、由〇〇七電影男主角之一的羅傑・摩爾，所演出的電視影集《七海遊俠》嗎？片頭以簡單線條構成的卡通人造型，或坐或臥、或跑或跳圍繞著主角移動，令人印象深刻，而在當時被許多交通標誌或「線條人」圖案商標所廣泛模仿。來自鶯歌陶藝世家的吳明儀，靈感是否來自《七海遊俠》？不得而知；但從他早先將簡單人形線條做成雕塑，並取名為「無題」，到後來不斷演化成各種動態，並緊緊依偎著茶壺做為壺把，甚至手舞腳蹈轉化為清晰的「吳」字造型，重新命名為「吳題」，讓人不由得會心一笑。

儘管吳明儀從家族的製陶產業中習得陶瓷基本概念，也承襲了陶瓷生產技術，今天卻已明確為自己定位為「陶藝作家」，強調自我風格與特色。一九九九年

賴秀桃以「山隱」茶碗系列呈現山水實境。

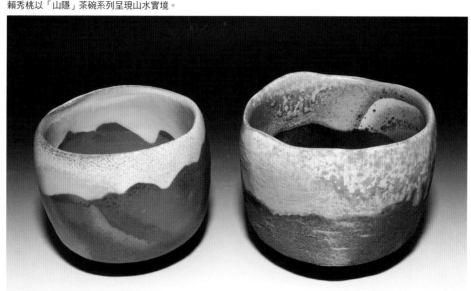

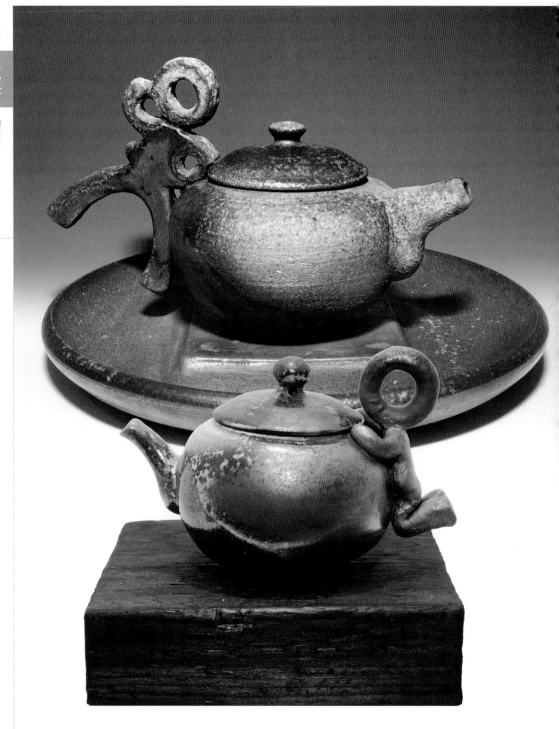

吳明儀以不同動作的線條人做為壺把，甚至明顯的「吳」字呈現。

吳明儀在工作室二樓擺設的茶席頗具創意。

開始為柴燒自然多變的色彩與樸拙韻味所吸引，而一頭栽入柴窯的燒製研究。

細看吳明儀的柴燒作品，特別強調自然落灰分布的虛實濃淡，以及坯體火痕的變化效果，因此作品表面常會如上釉般，呈現豐富的釉層與色彩，他特別稱為「自然落灰釉」。認為柴燒陶不僅僅是柴燒，而係人、土、窯、柴、火的結合，成就玻化、火紋、火痕、金彩、銀彩、虹彩、柴燒藍等自然落灰釉的特色。

吳明儀的愛妻賴秀桃，陶藝創作則從最早的寫實手捏壺，到今天手捏的「山隱」茶碗系列，將山居歲月所見的山嵐山色、暮色星辰、晨霧霞光等，以不同陶土巧思布局，透過柴燒的自然落灰，與不同陶土所產生的推擠排斥，為手捏的茶碗內外，披上一幅幅不同的山水實境，令人感受遠離塵囂的山林野趣。

其實吳明儀的創作頗為多元，從柴燒到釉燒，以及茶席與「水流」的設計均頗具創意，獲選為「台灣工藝之家」後，他也將二樓改成展間與教室，希望更多的民眾參與。

【第貳章】

瓷
茶器

潔白如玉的牆
有火熱的心
伸出燕尾
傾聽鹽色
在海平面上
律動跳躍
將思念
卯榫成舟

德亮
2006

由亞洲天王歌手周杰倫唱紅、風靡兩岸四地的一曲〈青花瓷〉，方文山精彩的歌詞，不斷重複的「天青色等煙雨，而我在等妳」不知讓多少情侶為之瘋狂。沒錯，青花瓷器遠從中國宋代就已有了純熟工藝，鬥彩則形成於明代宣德年間，粉彩更遲至清朝康熙中期才創燒，此外還有五彩、素三彩、琺瑯彩等。

瓷器的成形必須經過一二八〇至一四〇〇度的高溫燒成，表面釉色也會因為溫度的不同而發生各種變化，原料以富含石英與絹雲母等礦物質的瓷石、瓷土或高嶺土為主，器表且施有高溫下燒成的釉面或彩繪。

中國是瓷器的原鄉，在英文中瓷器china與中國China同為一詞。目前已知世上最早的瓷器，應是西元前十六世紀商朝中期自河南省鄭州出土的高嶺土彩釉器皿，不過當時工藝尚顯粗糙，燒製溫度也較低。直至東漢時期才有較為成熟的青瓷製法，並在宋代達到鼎盛，當時的汝窯、官窯、哥窯、鈞窯與定窯，並稱為宋代五大名窯，留下的瓷器至今都成了國寶級的珍貴藏品。

至於台灣現代瓷器，除了南台灣的蘇保在以薄胎深色釉，重現南宋官窯的風華，讓愛茶人享受胎土與釉色成就的醇厚與溫潤感，強調「從傳統中走出新意」，將瓷器的細緻感淋漓盡

南台灣的蘇保在以薄胎深色釉重現南宋官窯風華。

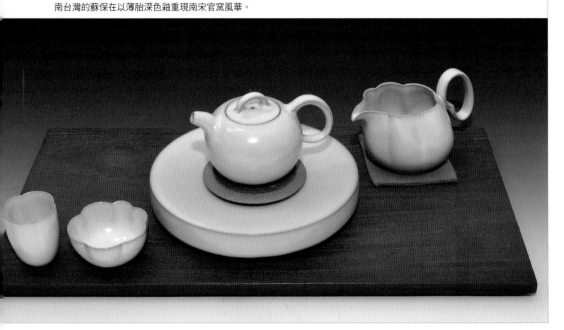

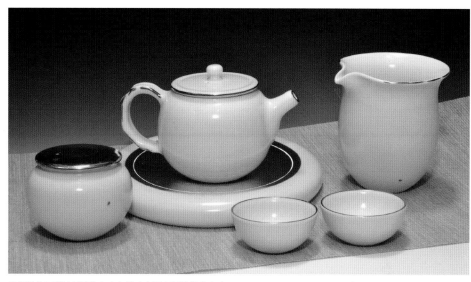

南投的林永勝以極簡的定白在茶席布置上深受茶人青睞。

致呈現；南投的林永勝也以定白加上白金釉獨領風騷，希望以瓷器特有的潔白細質與類銀的貴氣，展現台灣的人文精神，並以極簡風格在茶席布置上深受茶人青睞。其他則以青花、粉彩與鬥彩三種手繪茶壺最為常見。青花屬釉下彩瓷，是用含氧化鈷的鈷礦為原料，在陶瓷坯體上描繪後上一層透明釉，經高溫還原焰一次燒成。由於鈷料燒成後呈藍色，具有著色力強、發色鮮豔、燒成率高、呈色穩定的特點。

粉彩是用一種「玻璃白」的粉劑，與其他色釉結合後產生粉化作用，能夠使紅釉呈現粉紅、黑釉呈現灰黑，並使得所繪花鳥具有立體感。而鬥彩則是釉下青花與釉上彩相互鬥豔的彩瓷工藝，先以釉下青花勾繪圖案輪廓，噴上透明釉，經高溫燒成後，釉上再以各種彩料填繪並經低溫成型。

瓷器的成形也有拉坯、車坯與灌坯三種，通常在量少且要求「薄」的情況下使用手工拉坯；灌坯即一般常見的翻模注漿作法；至於車坯製作成本雖低，但開發成本則最高。

來自天官的紫翠天青與鐵釉

〈天官書〉是漢代大學者司馬遷巨擘《史記》八篇書的第五篇，專門記載天文學知識、天象、天文事件與星占等。古代中國將浩瀚星空分為三垣二十八宿，中國稱為星官，西方則稱為星座，〈天官書〉可說是中國歷史上第一部完整的文字紀錄與星座體系了。

由蔡永宜、蔡永志兄弟於一九七三年創立的「天官窯」，儘管與星象全然無關，但所燒出的絢麗釉色，卻都能與璀璨的星空或不斷變幻的天象相媲美，而兩人創作對釉色的頓悟，靈感也全都來自浩瀚星空。

其實我早在去年就在北投文物館看過兄弟倆的茶器作品，對於蔡永宜擅用釉與火焰控溫所成就的鈞釉「高山雲霧霞一朵，夕陽紫翠忽成嵐」，以及「雨過青天雲破處」的青瓷；蔡永志以獨創的濃淡鐵汁，將水墨意境加上台灣元素在瓷器上揮灑，成就宋元水墨精華的茶器，特別感到驚豔。卻因為他倆行事低調，加上弟弟已搬離三芝移居淡水，因此事隔一年，才在北投文物館洪侃副館長的安排下，在三芝的「天官窯」與兄弟倆相見歡。

其實天官窯最早由四兄弟共同創立，不過近年老二轉戰醫療器材事業、老四則退居幕後為老三蔡永志設計的壺形拉坯，至今合作無間。畢業於建築系的老大蔡永宜專攻釉色，而藝專（今國立台灣藝術大學）畢業的蔡永志則擅長繪製彩釉。蔡永宜為了照顧年邁的父母而終身未娶，且幾乎足不出戶，儘管父親已於去年過世，至今仍親自服侍九十多歲的老母親，晨昏定省，格外讓人深深感動。

蔡永宜說他早年從事仿古陶瓷器製作，專精單色釉的研發與創作；而蔡永志早在藝專夜間部就讀時，就有陶瓷公司找他繪製青花、釉上彩等。為了「業務需要」，天官窯最早在北投舊火車

蔡永宜的鈞釉「夕陽紫翠忽成嵐」繽紛茶壺與杯。

站旁創立，當時客戶主要為日本觀光客、越戰休假美軍、藝品店等，作品以青花、鬥彩等瓷器藝品為主。

兄弟倆於八〇年代開始創作茶器，一九八五年後幾乎每週都要買票進入故宮兩次，不斷觀摩宋代瓷器與歷代名畫，連續多年從未間斷。經由宋瓷深厚的歷史軌跡，重建歷史氛圍去揣想推敲，更藉由真跡去忖度臨摹，認為總有一天「有為者亦若是」。

三年後某個颱風前夕，蔡永宜說他正踏進台北車站月台候車，不經意望向天空，剎那間發現真正的「雨過天青雲破處」，也就是後周世宗柴榮認為最美的瓷器釉色，或宋徽宗最鍾愛的汝窯天青色，從此豁然開朗。不僅能胸有成竹地詮釋天青，融入哲學與詩的意境；更進一步突破燒窯技術，研發出各種失傳的釉色，並在一九九一年兄弟倆首次舉辦創作個展時，將頓悟所出結集成書，名為《瓷賦》，涵蓋他倆對古代各色名釉及還原火的研究，在當時造成甚大迴響。

宋代五大名窯之一的鈞窯，釉彩千變萬化，人稱「入窯一色，出窯千彩」，紅藍交錯、變幻莫測，蔡永宜也特別強調出窯的表現，以純熟的泥與火掌控功力，將青瓷底呈現月白、天藍、天青、水藍、水綠、翠綠等；加上銅紅釉的玫瑰、海棠、丁香等不同變化，燒成的作品可說已接近「高山雲霧霞一朵，

蔡永志以獨創的濃淡鐵汁揮灑所成就的鐵釉茶器。

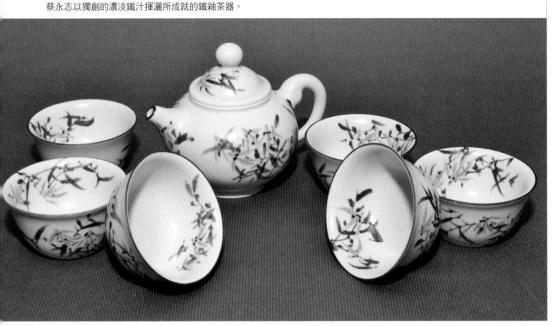

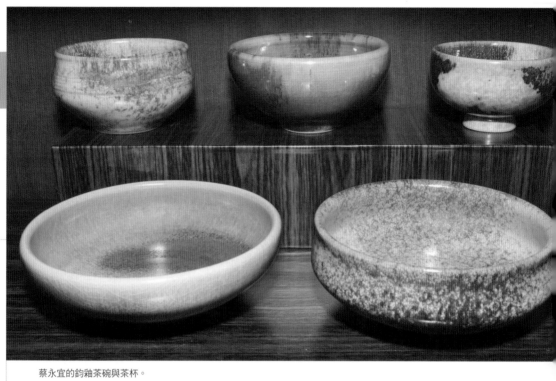

蔡永宜的鈞釉茶碗與茶杯。

煙光凌空星滿天；峽谷飛瀑兔絲縷，夕陽紫翠忽成嵐」，鈞釉的最高境界了。

以竹林颯颯搖曳在窗外做為背景，細看蔡永宜的近作，顯然已經走出傳統陶瓷的範疇，進入現代創作的領域，探討起釉色與器形的融合搭配：飽滿的釉色除了豐富的層次，還包含開片、垂淚、垂珠、堆釉、苔斑、蚯蚓走泥紋、菟絲子紋等各種特殊變化，尤其結合汝窯紫口鐵足特徵與鈞釉特有橘皮效果的窯變茶器，甚至一四○○度還原火溫成就的越州窯「千峰翠」等，都相當程度地注入了現代的造型與理念，讓作品意境跨越時空，令人拍案叫絕。

蔡永宜說二十一世紀伊始，他就逐漸回歸生活美學，作品以茶具為主，並將古代玉器、青銅器等的造型元素吸收轉化，以現代的手法呈現出

蔡永宜「雨過青天雲破處」的青瓷碗與托盤。

來。在釉色與燒成上，專注於青瓷更深層的表現，從汝窯的研製到傳說中柴窯的冥思探索，最後導出「口沿帶煙，青中帶灰」，且偶爾還會出現黃銅帶斑、極為古樸美麗的「煙燻青瓷」風格。

在雨過天青雲破處的幽靜雅潔中，略帶深沉的憂鬱，成了蔡永宜獨特的青瓷風格。

再看蔡永志獨創的鐵釉茶器，源於早年在故宮發現吉州窯以木葉貼花成就的「木葉天目」，驚豔之餘，也希望能以自己擅長的水墨呈現同樣的質感。經過不斷研究與嘗試，才大膽採用氧化鐵調成鐵汁作畫，從落筆為定到緩緩滲透，產生極其微妙的筆墨變化。不僅在牙

（左）在天官窯專心拉坯的蔡永宜。（右）蔡永宜的「雨過天青」瓷茶器組。

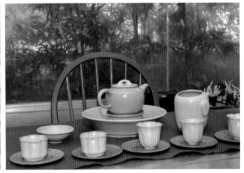

白釉上呈現暈染的效果，還因為鐵汁的濃淡綻放單色多變的繽紛，例如淡彩還原成翡綠，濃些則呈黃色，再濃就成為咖啡或黛玉，最後再淋上釉以高溫燒成，應歸類為全新的釉下彩繪了。

細看他的鐵釉作品，不僅融入中國繪畫的潑墨寫意技法，用一支柔軟的筆生動地將花卉、鳥獸蟲魚、山水風景等自然景物描繪在瓷器上，還能一氣呵成地注入優美的詩詞與書法，為台灣現代瓷器開創了獨樹一幟的技法。他說水墨意境講究墨分五彩、重神韻逸氣，以墨為主要原料，再因清水的多寡而引為焦墨、濃墨、重墨、淡墨、清墨等，畫出黑、白、灰等不同濃淡與層次，產生特有的「墨韻」，形成水墨為主的一種繪畫形式。以同樣方式做為鐵繪的筆意、墨韻及神氣，除了要達到水墨畫中呈現的效果，還得受限於入窯燒製時火溫與燒窯氛圍不同，而呈現出的全然不同的結果。

可以說，蔡永志的鐵釉有別於粉彩的多色彩繪，又不同於青花的單色呈現，運筆細膩，施釉飽滿而色彩柔和，結合了宋元水墨精華與全新創作活水，可說「前無古人」了。而且至今兩岸尚無來者能模仿，因為除了鐵汁濃淡控制不易，出窯後的效果也往往出乎意料，若非燒窯技術熟練精湛，加上經年累月的豐富經驗，鐵汁畫面及整個布局往往會因窯溫過高、失控而過度蒸發，或暈染過度而模糊毀損，因此非經不斷的燒窯試煉不可。

蔡永志的粉彩也頗為可觀，水墨意境揮灑在堅滑的瓷器上堪稱無懈

專注釉彩在瓷器上揮灑的蔡永志。

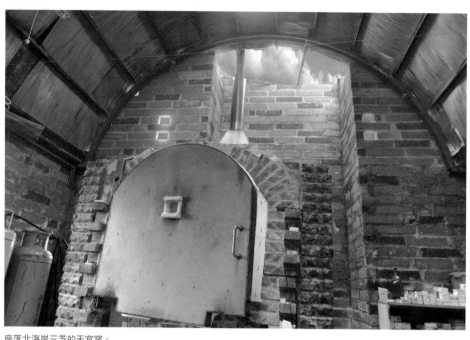

座落北海岸三芝的天官窯。

蔡永志以本土素材創作的粉彩茶杯。

可擊，他常自嘲是「十年磨一劍」，憑藉多年在故宮的專注觀摩，大量汲取歷代瓷器青花、鬥彩、琺瑯彩繪的精華：從明代宣德年間的青花入手，至成化鬥彩，到清朝康、雍、乾三代官窯，再與宣紙水墨表現技法與意境相互驗證。

蔡永志說他近年多以青瓷的「天青釉」為主軸，融合陶瓷彩繪與色澤造型的各種技法，強調瓷器的多樣性，試圖展現春天溫柔婉約的風情。

由青花、粉彩等彩繪，至研究出定白、青瓷、銅紅等具窯變特點的單色釉瓷，在釉色的光彩中，重現古典璀璨的光華，更成就了今天強烈的個人風格與特色。

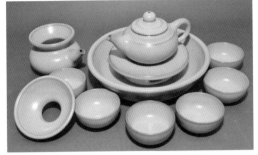

蔡永宜的「雨過天青」瓷茶器組除了茶盤還有茶漏。

他近年則多以台灣本土素材創作，包括台灣特有的植蟲鳥獸，如五色鳥、櫻花鉤吻鮭、含羞草等，強調神韻，表達個人內在的情感與詩境。花瓶中彷彿有深遠的高山隱藏其中，杯盤中呈現大自然的生態，粉彩、鬥彩、粉定牙白鐵繪作品，透過簡潔優雅的器形，運用陶瓷彩繪的各種技法，呈現彩瓷的多樣性。此外，他也將花器、茶盤、茶杯、茶碗等茶席器皿，淋漓盡致地融入現代生活的美感中。

蔡永志以濃淡鐵汁揮灑成就的鐵釉茶碗。

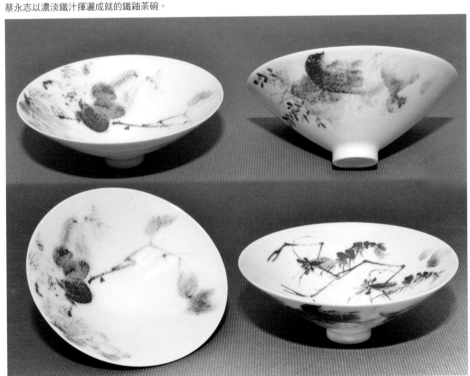

雲白天青深色釉

在高雄橋頭，一處以三合院老厝裝修而成的工作室內，南部知名陶藝家蘇保在順手遞了一個素坯薄胎給我，握在手上正待仔細打量，手掌心才稍微用點力，整個胎體就碎開了。滿懷歉意正想道歉，沒想到他居然自得地大笑說：「知道我的胎有多麼薄了吧？」

接著他再遞了一件已完成的天青茶海，與桌上另一個未燒的素坯比較，儘管一樣輕盈，卻明顯感覺，釉比胎要厚實得多了。

不等我開口，他又取出了一件自己的青瓷剖片，要我跟桌上擺放多時的南宋官窯出土殘片比較。舉起放大鏡在燈光下仔細端詳，蘇保在的作品有著同樣的細緻度，但胎片卻顯得更薄，讓我大感驚奇。

以「善變的男人」自居，從北宋汝窯到南宋官窯；從不開片到開片；蘇保在不斷求新求變，近年創作更從陶藝家常用的拉坯成形，轉為注漿翻坯方式。為了化解我的疑慮，他特別帶我進入右側的護龍，在分不清是窗外射入的陽光或桌燈的照耀下，幾個學生正專心工作，包括脫模、修坯、描坯、噴釉等。

蘇保在說從模型中取出粗坯，關鍵在脫模「點」的掌握：過早則坯體強度不夠、極易塌陷；過遲則坯體容易開裂。而脫模後仍須經由繁雜細緻的手工多次修坯與黏接，尤其坯體修薄並不容易，往往一個閃神就會捏碎。之後再進行施釉，總共須上釉六次，內外各三層。由於釉比胎厚，磨釉、和漿濃稠度以及上釉的多項環節，也決定了釉燒的成功率。

蘇保在說坯體噴釉後仍須再經乾燥，至高溫投窯的階段，每一個步驟都必須謹慎小心。顯然

在橋頭工作室專注泡茶的蘇保在。

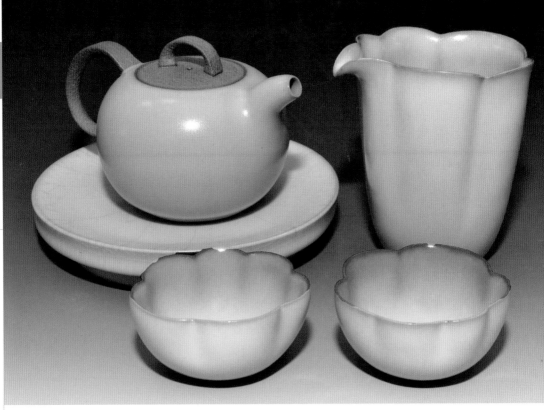

蘇保在的青瓷茶器蘊含東方人文美學。

注漿成形的難度更高，比起手拉坯的工序要繁複多了。看似已將我說服，他這才總結告訴我，青瓷翻坯創作，成功的「良率」甚低，加上蘇保在在對自己、對學生、對作品都有超乎想像的嚴苛要求，作品自然少之又少。想要收藏他的作品，往往一等就要好幾個月，甚至半年以上。

　　細看他創作的天青茶器，並未反射出一般瓷器的耀眼光芒，反而如少女吹彈可破的肌膚般，呈現沉穩內斂的光澤，溫柔而綿密，平滑流暢的肌理也飽含了勻潤的勁道。而細膩的色澤，以及溫潤如和闐玉般的觸感，更蘊含優雅的東方人文美

學，讓人愛不忍釋。蘇保在說他先師法北宋汝窯，再擷取南宋官窯的薄胎厚釉表現手法，同時揉合現代簡潔造型，呈現現代青瓷的新風貌。

畢業於中國文化大學美術系西畫組，蘇保在卻在大二時迷上陶藝創作而無法自拔，從此一頭栽入，沉醉在青瓷創作的天地，始終無悔。他說青瓷是東方美學發展出來的獨特人文藝術，青瓷的含蓄美感，蘊含人文內斂與神秘的氣質，因此永遠是他的最愛。

他進一步解釋說，青瓷創作使用的長石釉，含有微量鐵，經由還原燒，變化出黃綠至藍色之間各種不同差異釉色，色差可說相當大。而儘管青瓷呈色多種，他卻獨鍾北宋汝窯與南宋官窯，前者色澤天青、開片細緻；後者釉厚澤潤、紫口鐵足。為了探求美的可能，他仿效兩宋滿釉支燒、薄胎厚釉的作法，再融入自己的造型概念，努力燒製現代與古典交會的青瓷。他也特別強調是「含鐵高、胎色更黑的超薄深色胎，難分陶瓷」。

座落高雄橋頭，蘇保在與愛妻黃淑滿共同打

蘇保在的創作飽含溫潤釉色與細膩的質感。

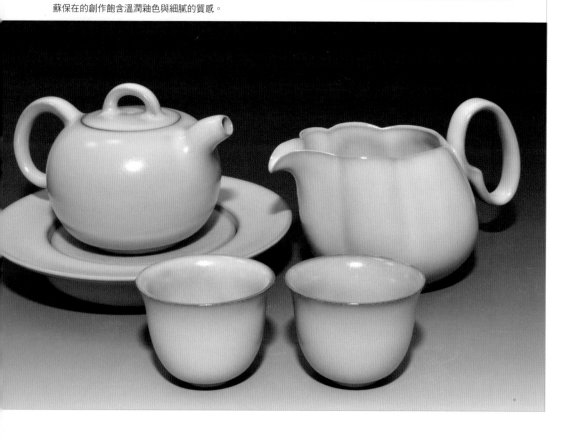

蘇保在以剖片比較南宋官窯（左）與自己作品的釉色與厚薄。

對照蘇保在的茶海粗坯與燒成品明顯可見薄胎厚釉。

造的工作室特別命名為「雲白天青」。黃淑滿是文化大學小他兩屆的學妹，為了讓蘇保在能安心且專心創作，不僅退居幕後而少有創作，甚至至今不敢輕言放棄教職的穩定收入。除了全力支持老公，還要負責打點、管理大小事，更是最稱職的經紀人。無怪乎，蘇保在的作品永遠保有詩意般的禪境，那樣純淨、寬廣又正直。

水火同源的新釉震撼

當代陶藝大師陳佐導曾告訴我：「陶藝是造型藝術加上釉的藝術、再加上火的藝術，融合三大要件才有機會成為完美的陶藝，這也是陶藝與其他藝術不同的特徵所在。」至今已高齡九十多歲仍創作不懈的陳大師，不僅開創出各種新的窯變釉群，還將陶藝界公認為「窯變中的窯變」，以及幾乎不可能獲得控制的釉類一一化為可能，更不斷發表超越古代、近乎奇蹟的新釉作品。

做為他嫡系傳人的陳雅萍，對釉色的掌握與呈現當然也毫不遜色，尤其擅長以新釉的特殊效果，創作出獨一無二的新彩瓷壺藝術，千變萬化的亮麗釉彩不僅深受矚目，造型與手感也與宜興壺或一般創作壺大異其趣；更徹底顛覆瓷茶器長久以來，或粉彩鬥彩、或青瓷白瓷或青花的既定印象，用精準的投釉與獨有的造型，為瓷茶器開創前所未有的繽紛，更洋溢生命力十足的人文境界。

細看陳雅萍的「水火同源彩釉壺」，很難不讓人想到清代學者洪亮吉所說「綠如春水初生日，紅似朝霞欲上時」，也就是康熙年間官窯燒製出的「銅紅銅綠」。在渾圓活潑的造型上，紅與綠盡情與水暈般的青瓷底色歡欣共舞。她說「銅紅必

陳雅萍的水火同源彩釉瓷茶壺。

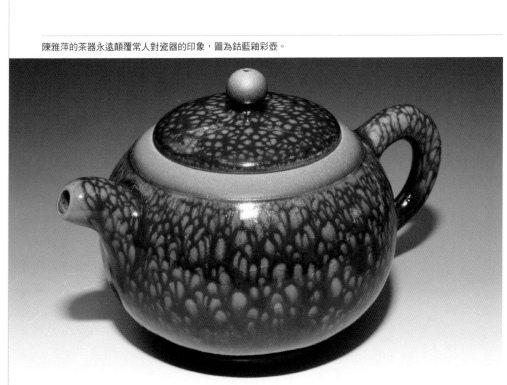

須窯內還原（缺氧）的狀況下才能燒出，而銅綠卻必須窯內氧化（多氧）的氛圍才會形成」，兩種全然相反相剋的燒成條件，在她嫻熟的施釉與燒窯掌控下，銅紅銅綠的雙色炫燦相融卻互不干擾、鮮豔奪目；而變化多端的火焰與美麗紅暈、水墨暈染加上開片效果，以及揮灑自如的意境，尤令人驚豔不已。

難能可貴的是：做為一位必須相夫教子、侍奉公婆、還得打理全家三餐的女性藝術家，儘管跟台灣傳統媳婦一樣永遠有忙不完的家事，仍能隨時保持工作室的潔淨與舒適。陳雅萍還能不斷超越自己，結合宜興壺細緻的技法與台灣陶土特色，創作嶄新的造型。以深淺凹凸的圖紋線條搭配浮雕技藝，再藉由釉彩的流動，展現繪圖的精緻與創意，繼續賦予茶壺新的生命。

不斷超越自己的陳雅萍與她的作品。

陳雅萍的茶器永遠顛覆常人對瓷器的印象，圖為鈷藍釉彩壺。

銀定白與鈞釉

話說宋代五大名窯之一的「定窯」，儘管創燒於唐代，但至北宋時才廣泛使用「覆燒」法，口沿上多不施釉，俗稱「芒口」，且往往在芒口處鑲上金、銀、銅等金屬邊圈，其它部分則滿釉，成了定窯的一大特徵。而翁士傑的定白瓷器，則除了芒口外，還喜歡在壺蓋或壺鈕、提梁，甚至壺嘴等處加上俗稱「銀水」的白金釉，讓茶器感覺有銀器或不鏽鋼般的金屬質感，看來現代感十足。他將作品命名為「銀定」系列，也明顯區隔了金價狂飆的那幾年，台灣陶藝家紛紛以金水或金箔，讓整個茶壺布滿黃金貴氣的作法。

北宋定白以胎薄而輕、胎色潔白著稱，還有印花、刻花、剔花等裝飾技法，當時景德鎮也多有仿製，稱為「粉定」，同樣採用覆燒法，不同之處僅在光亮的釉面罷了。不過宋代以「點茶法」為泡茶主流，因此傳統定窯並無茶壺的製作，今天留下的產品大多為花瓶、瓷碗、瓷枕、花盤或水瓶等。翁士傑大膽以定白燒造茶壺、茶海、小茶杯等現代小壺泡茶器，使用溫潤雅致的白釉為主體，傳承了官窯定

翁士傑注入銀水所成就的「銀定」系列茶器。

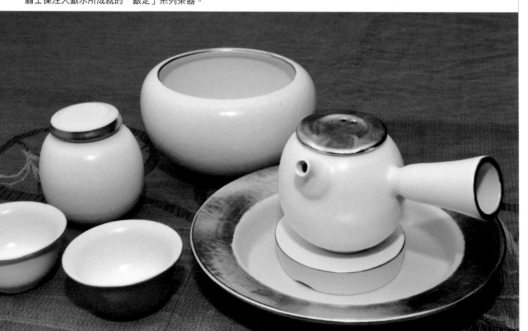

白瓷的意象，細膩度與手感皆堪稱上乘，也一樣「胎薄而輕、胎色潔白」，儘管少了宋代的裝飾技法，銀水的注入卻頗具畫龍點睛之妙，甚至顛覆常態，以白金釉布滿整個壺身，再以定白為提梁，讓許多愛茶人眼睛為之一亮。

儘管學陶已六、七年，卻到四年前才毅然投入專業創作領域，一九七六年出生的翁士傑說，對陶藝產生興趣，緣於小時候看公共電視節目介紹陶器，播出內容從泥漿到燒成陶瓷器的過程，留給他深刻的印象。學機械出身、從無任何美術背景的他，白天在汽車零配件業擔任保險桿等模具開發工作，利用假日與夜晚拜師苦學基礎拉坯、手捏、陶板，以及簡單的釉藥概念，之後再學習製壺。不過，真正深入使用釉藥及燒窯，卻是憑藉自己不斷的試煉與領悟而來。他說市面上釉藥配方多，網路上更是琳瑯滿目，不過多次失敗的經驗卻告訴自己，網路公開的不一定真正實用，而且每個人要求的條件不同，最終還是得透過實做與驗證才能成功。

原本讀機械出身的背景，卻也在研發釉藥比例與配釉時幫了大忙，拜現代科技之賜，透過電腦軟體，可以在一個小時內精準計算出兩百至三百個配方，之後再把自己關在密不通風的小小工作室內不斷調配。他說夏季必須汗流浹背，強忍無法吹風扇或冷氣的酷暑與鄉間蚊蟲的肆虐；寒冬則有冷颼颼的低溫侵襲，過程的艱辛絕非外人所能想像。

而接下來最難的，是在眾多的配方中找到最佳比例，此時仍須倚賴最

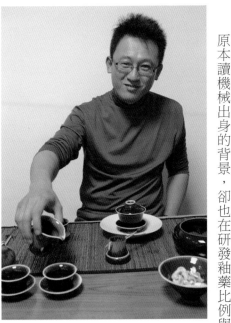

在台南埋首創作的新銳陶藝家翁士傑。

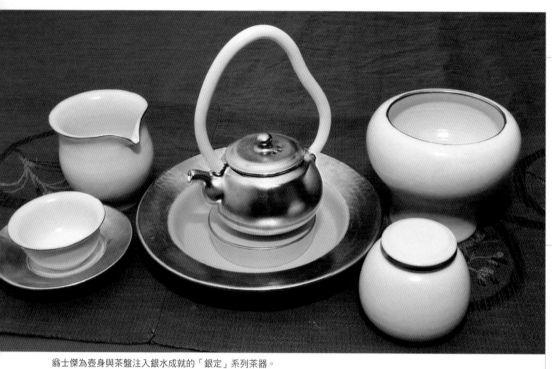

翁士傑為壺身與茶盤注入銀水成就的「銀定」系列茶器。

傳統的方法配釉，完成後再透過試片試燒驗證。他笑說：「這是研究釉藥的迷人之處，卻也是最殘酷的地方。」因為釉藥千變萬化，永遠會有讓人意想不到的結果，往往出窯後全軍覆沒，仍須咬緊牙根繼續實驗，直至成功燒出滿意的作品為止。

在得到太座全力支持後，翁士傑毅然辭去原本收入穩定的工作，專心當一位陶藝家，於二〇一〇年成立個人工作室「雲手陶房」，從主攻油滴天目及柴燒，逐漸進入釉彩的領域。然而每月數萬元的電費支出，加上陶土、坯體、釉藥等重大開銷，經常入不敷出，壓得他幾乎喘不過氣來。

所幸埋首釉藥並苦守寒窯多年，翁士傑的作品在二〇一四年後逐漸受到肯定：除了創作出市場上頗受歡迎的「銀定白」系列，近年致力傳承宋代鈞窯的「紫鈞」系列也漸入佳境。細看他的紫

鈞釉作品，釉質深厚透活，同一色系還包含深淺相異的色階，以及多種釉彩匯合穿流的情景，堪稱晶瑩玉潤，具有強烈的層次感。而細緻的牛毛絲紋表現，加上因窯內溫度或氣氛變化所燒就的海棠紅、蔥翠青、茄皮紫等明代所描述的釉色，以及意境無窮的窯變效果，作品多洋溢明快的流動感，卻是靠著自己一路苦學摸索而來，讓我大感驚奇。

翁士傑表示，不同於多掛釉的視覺焦點多，瑕疵較容易被忽略，且多呈網紋狀的表現；他的鈞釉採單掛釉，釉質表現較為細膩，然而燒成不易，一有小小瑕疵就會原形畢露，甚至慘不忍睹，只好像古代官窯一樣，咬著牙將其一一敲碎。但他仍堅持「單純最難、也最美」的信念，始終樂此不疲。

翁士傑說，鈞釉的銅元素在高溫氣氛下與青藍色相互融合，形成青中帶紅、紅裡泛紫、紫中藏青或紅、藍、紫相間，猶如玫瑰，又像海棠，或似晚霞的瑰麗畫面，而在釉面上，往往還可看見細膩的「蚯蚓走泥紋」，即古代文人所津津樂道，因瓷釉冷卻後介乎開片與非開片之間被釉填平的部分，形成雨過天晴之際，蚯蚓在濕地爬過的痕跡。

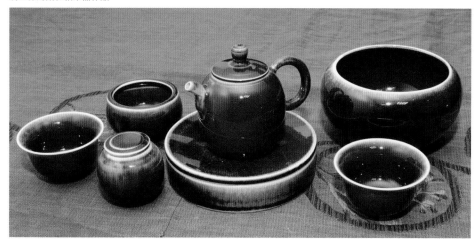

翁士傑的銅紅釉茶器作品。

翁士傑傳承宋代鈞窯的「紫鈞」系列茶器。

翁士傑近年的紅釉創作也頗為可觀，他說紅釉的生成來自銅的比例與燒成方式不同，並細分為寶石紅、珊瑚紅、牛血紅等成色。除了銅紅的呈現必須自然流暢，在光彩耀眼之餘，還須溫潤感人，否則就與坊間的工藝品無異了。

洋溢貴氣的翁士傑銀定白作品。

炻器亦非陶

　　大小車輛不斷急馳而過的台十三甲省道上，以瓦斯燒造為主的「純青窯」並不起眼。看著主人林建宏取出一把沒有壺鈕的陶壺，從突出的口緣掀開將水注滿，以超過七十五度斜迤的臨界點倒水，壺蓋依然緊密貼住壺身，絲毫沒有脫出或鬆動的跡象，顯然壺蓋的密合度與內部縱深設計都已趨近完美。接著他再將茶壺放在手上，以一只陶杯輕敲，聲音居然跟金屬一樣嘹亮清揚，彷彿還有餘音在空氣中迴盪，讓我大感不解。他這才告訴我，茶壺非陶非瓷，而是一度近乎消失的「炻

林建宏以炻器燒造的淪茶壺與天目碗。

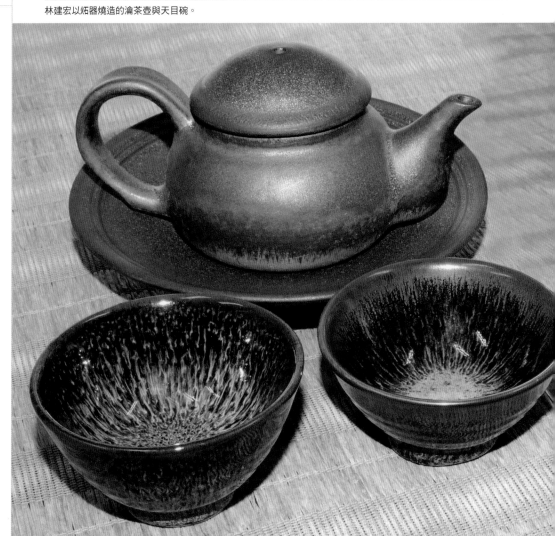

器」。

炻器？不就是將陶土高溫燒瓷化，介於陶與瓷之間的石陶器嗎？話說陶瓷器依原料與燒成溫度不同，而大別為瓷器、陶器、炻器與土器四大類：以高嶺土為主要原料的瓷器坯質緻密，孔隙趨近零，敲擊聲響如玻璃般清脆，通常在一三〇〇度燒成；陶器孔隙為中度至高度，聲音沉悶，燒成溫度約在一〇〇〇度上下；而炻器燒成溫度則在一一六〇至一二八〇度之間，已達瓷化程度，只是尚未「玻化」罷了。

炻器學名為stoneware，台灣稱「石陶器」或「粗陶土」，中國古籍則稱為「石胎瓷」，坯體緻密且經完全燒結，儘管接近瓷器，坯體卻不透明且仍有百分之二以下的吸水率，不同於瓷器的零吸水率與透光性，或陶器百分之十五的吸水率且全然不透光。由於耐酸耐鹼，還有絕佳的強度與熱穩定性，能順利通過從冰箱到烤爐的溫度急變，可說是非常理想的貯藏容器。

一般來說，瓷器細緻而高頻，炻器較為堅實陽剛，而陶器則較為粗獷低沉。至於近代陶藝家紛紛將陶土原料，以超過一二〇〇度的高溫燒造，林建宏解釋說那也非炻器，而是吸水率仍達百分之五以上的「半瓷」。

林建宏創作的「禪盞」讓茶湯呈現不同光芒的禪意。

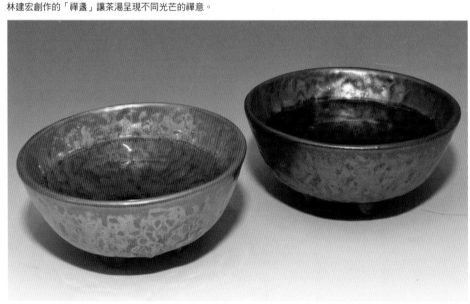

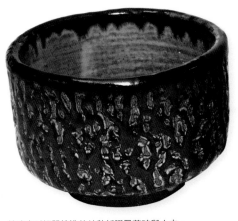

林建宏以炻器燒造的縮釉新禪風茶碗與水方。

打開中國陶瓷史，從舊石器時代晚期距今一萬多年的灰陶、八千年前的磁山文化紅陶、七千年前仰韶文化的彩陶、四千年前的商代白陶，至秦代兵馬俑、漢代釉陶、唐代唐三彩，到明、清以降的紫砂壺、廣東石灣陶等，都留下許多絕世珍品。瓷器則在東漢時就有成熟青瓷出現，並在宋代達到高峰，歷經元、明、清三代發揚而臻於鼎盛，更使得瓷器成了中國的代名詞china。至於炻器的出現，史籍並未清楚記載，學者大多推論為陶器向瓷器發展的過渡階段，約在漢末至盛唐之間，且隨著瓷器的蓬勃而逐漸淡出歷史舞台。

日據時期，殖民當局發現苗栗土的特性，特別用來燒造炻器，可惜當時僅做為酒甕、水缸等器皿，並未提升至藝術品的創作，因此很快就在台灣光復後沒落。

林建宏於一九七一年畢業於復興工專第一屆陶瓷工程科，算是科班出身了。退伍後適逢台灣瓷器外銷歐美的黃金時期，因而陸續在鶯歌、苗栗等地瓷器廠，負責西洋玩偶的製作。直至一九九三年才自行創業，在造橋開窯製作瓷器薰香燈外銷，卻深感並非自己的文化，遲早要被淘汰。因此他的恩師、當時擔任聯合國開發計劃署陶藝顧問的陶藝大師李茂宗，自紐約返國休假時，特

別要他燒造本土的「苗栗陶」，將陶土以高溫瓷化，因為放眼兩岸，僅有苗栗土可以燒造炻器，南投土與北投土皆不可。

林建宏說，炻器結合苗栗土傳統含鈦、鋰、鐵甚高的特質，瓷化後依然有一種呼吸的存在，更有自然形成類似遠紅外線的功能，不僅貯藏茶品穩定性高，更能在貯藏一段時日後，為茶品的醇、甘、香再加分。因此下定決心從傳統苗栗窯的純樸、踏實與內蘊出發，建立品茶美學全新的一面。

不過早先的炻器產品大多無釉，林建宏卻致力炻器上釉的研究近二十年，調配各種釉色，創作出色彩繽紛的茶器，包括黑色天目釉、駱斑釉與茶葉末釉等，徹底顛覆炻器過去單調的印象。

林建宏說苗栗傳統炻器，特色在原料為灰白色陶黏土，與其他地區陶瓷採用的紅色陶質黏土不同，苗栗土燒成溫度較高，成品顏色也較為高雅。不過他也坦誠表示：經過長年的開採，苗栗土目前根本不足所需，必須仰賴進口土調配成「具有苗栗土特性」的原料，作品也不再稱為「苗栗陶」，而稱做「苗栗新燒」。

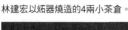

林建宏以炻器燒造的4兩小茶倉。

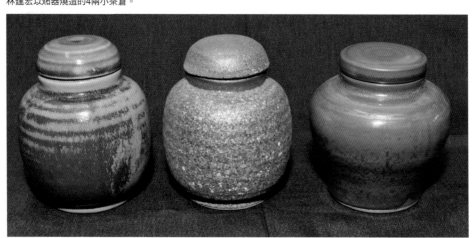

特別的是：林建宏所有作品皆以壓模注漿成形，既不拉坯也不擠坯，他說石膏模與釉色是他作品最大特色，以瓦斯窯經過十六小時、一二七〇度高溫還原燒成。儘管調配後的陶土流動性不佳，注漿不易，但客家人的「硬頸精神」讓他硬是挑戰將其瓷化，多年來早已爐火純青，顯然「純青窯」的命名其來有自。

儘管炻器在兩岸都非常稀少，台灣朋友知道的並不多，但林建宏的創作炻器在對岸卻深受歡迎，尤其近年藏茶風迅速颳起，無論炙手可熱的普洱陳茶、福鼎老白茶或台灣老茶，以炻器茶倉藏茶，往往無須太長時間就能感覺茶品的轉化，讓許多愛茶人趨之若鶩，做為茶器收藏的「潛力股」，絕對有其優勢。

其實北宋盛極一時的建盞（天目碗），迷人的異彩花紋就是來自含鐵甚高的陶瓷土，在燒製過程中，鐵質發生膠合作用並浮出黑釉表面，冷卻時發生晶化，產生呈紫、藍、黃、暗綠等色結晶，而林建宏也深得其中技巧，創作的天目釉放射出絢麗多姿的閃爍變化，兔毫狀的流紋在黑釉中透出褐黃與藍綠，最令人驚豔。

再看他黃潤帶黑褐色斑點的瀹茶壺，渾圓飽滿的壺身從底部的火紅開始，延燒至濃霧籠罩的藏青山巒，優雅的弧度在口緣與凸出的壺蓋完美契合，不見壺鈕的壺蓋則以金色劃上完美句點，厚實的壺嘴且微微上揚，像極了林建宏臉上的自信，那一份客家子弟的驕傲。

林建宏的茶葉末釉小茶倉。

雨墨青花聽茶香

南下的台鐵區間列車緩緩駛出鶯歌站，透過右側車窗望出去，逐漸加快移動的風景，在低矮錯落堆疊的兩三層樓房之間，白色斑剝的牆上總會出現蒼勁的行草，墨色飛舞的紅紙隨著季節由鮮明轉為黯淡，如此年復一年，儘管只是驚鴻一瞥，卻也絕對看得出，那是一幅完整的春聯。只是出現在房屋的後門，不免令人感到突兀。

從西湖街正門進入一探究竟，原來是書畫篆刻名家「雨墨」的工作室，搬來十多年了，為了就近燒窯並節省房租，每天從桃園龜山開車過來，跟另一位陶藝家分租二樓。從最初被不斷隆隆駛過的火車吵得無法專注，到逐漸適應並融為創作時陪伴的背景音樂，心境的調適委實不太容易。不過他也自嘲說在工作室往往一待就是整天，孤獨的創作過程中，火車的聲音反而成了敦促自己的動力，因為吵得讓自己「根本無法打盹偷懶」。從此每年春天都會在後門上寫貼春聯，他說「匆匆往來的旅客不一定看得出我寫什麼」，只是提醒大家「又過了一年」罷了。

本名柯志正，「雨墨」為筆名，科班出身、擁有國立台灣藝術大學碩士學位，卻不同於一般在棉紙上揮灑的書畫家，而喜歡將書法、水墨等，以青花釉彩為墨、陶土瓷坯為紙，淋漓盡致地悠游各種器皿，將藝術注入生活，更在茶壺上表達詩情畫意的禪境，刻鏤或飛舞或沉著，拙趣或隱或顯，將文人趣味與情懷浸透其中。

其實我很早就在台北「竹里館」看過雨墨的手繪茶器，主人黃浩然收藏了許多他彩繪的青花茶器，也常自行設計壺形，交由資深陶藝家蔡忠南拉坯製壺，再委由雨墨注入書畫篆刻，所成就

在鶯歌工作室專心創作的雨墨。

的茶壺十分討喜，深得收藏家的喜愛。

但雨墨自己卻從不製壺，正如清朝中葉為宜興壺振衰起蔽的文人壺大師陳曼生，本身雖不製壺，卻設計壺形、撰寫壺銘，注入詩、書、印於一體，他所設計的「曼生十八式」，至今仍無人能超越，開創壺藝前所未有的風采與藝術成就。

所謂「文人壺」，就是宜興紫砂陶藝發展到一定階段後，由於文人的參與，將繪畫、書法、鐫銘、雕塑等各種媒材注入紫砂壺，使得茶壺的製作，從單純的工藝躍升到藝術創作的層次。代表人物還包括後繼而起的瞿子冶與梅調鼎，三位先賢將翰墨與沉醉自然的文人趣味融入壺藝，將文人壺推向前所未有的高峰，更達到後人無法超越的高度。

從這樣的觀點來看雨墨的作品，除了至今仍堅持與鶯歌資深師傅或陶藝家合作，少有自行設計的壺形外，躍然壺上的詩書畫均可以稱得上文人壺的境界了。氣韻生動地將

雨墨喜歡以青花在茶器上表達詩情畫意的禪境。

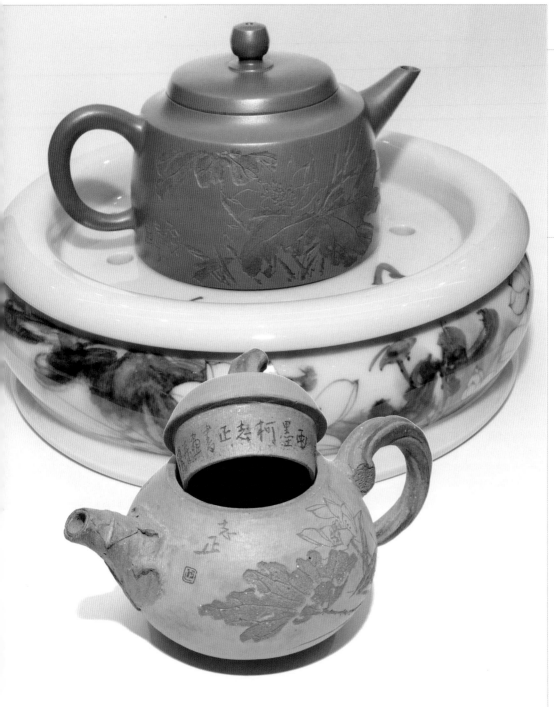

雨墨的青瓷壺承與陶壺刻繪。

詩詞意境、或飄逸或蒼勁的書法，以及金石的質樸等，巧妙地融入傳統紫砂或現代創作壺上，重寫意而不否棄形似，在創作過程中凸顯虛實的變化，使得作品自然散發文人旨趣與內蘊精神，讓人在品茗時悠悠而忘情。

因此雨墨始終以「曼生遺風」的文人壺風格自勵，不以抄襲古人詩句為滿足，熟讀唐詩而經常有神來之筆，除了追求結構的工整均稱，押韻、平仄等也不失精準，儘管常被我笑說現代人要寫現代詩，不應繼續活在唐代，他也從不以為忤。在構圖的位置上，精準地以壺身的造型為考量，視壺形的渾樸莊重或玲瓏秀雅，施以篆、隸、行草詩句，配合刻劃主題言志或寄情，因此每把壺都是唯一的藝術創作。

雨墨說他退伍後，為了溫飽肚子，先應徵進入龜山某陶瓷廠，負責設計仿古壺形，再交由師傅拉坯製作，但終究非自己的興趣與擅長，因此很快又跳槽到鶯歌某陶瓷廠，以青花或釉色彩繪各種陶瓷作品，包括花器、茶器等，從此海闊天空，得以自由發揮所長，將所學水墨書畫盡情揮灑其上，也給了自己足夠的歷練，直至跳出來成立工作室為止。

雨墨的鎸刻與篆刻樸拙且功力深厚。

還記得風靡兩岸四地的一首〈青花瓷〉嗎？周杰倫悠揚的歌聲中，方文山精彩的歌詞「素坯勾勒出青花筆鋒濃轉淡，瓶身描繪的牡丹一如妳初妝」，令人沉醉在悠遠的古代。而雨墨也喜歡以青花釉料做為主要媒材，儘管青花有如水墨般的純粹、透明、清韻、雅致，但比起平面或宣紙的輕易掌控，在形體不一的瓷坯上要難太多了。尤其素燒後的坯體吸水性強，釉料無法隨性畫出滑順的線條，往往要加上甘油或蜂蜜以增加滑潤度。而水分的掌控更須步步為營，才能做出宣紙上的潑墨或渲染效果，因此非有扎實的傳統筆墨工夫及藝術涵養，加上多年累積的經驗不可。

但我最喜歡的是雨墨的鐫刻與篆刻，所謂「大巧若拙」，無論在茶器或獨立創作，無論單純刻字或刻畫，都顯得非常樸拙且功力深厚，充分表現書畫的「墨韻」精神：以刀代筆在壺坯或陶板上刻出具有宣紙「墨分五色」的水墨氣韻，與「飛白」的書法意趣，甚至木刻版畫的筆觸深淺等，保留刀痕錯落的金石趣味。他說自己在技法上使用斜口刀、平口刀、圓尖刀，刻出單刀、雙刀、游刀、亂刀等刀法，交錯運用而產生三角地、圓地、平地、沙地等濃淡深淺、明暗遠近的水墨趣味及質感，最讓我感到讚嘆。

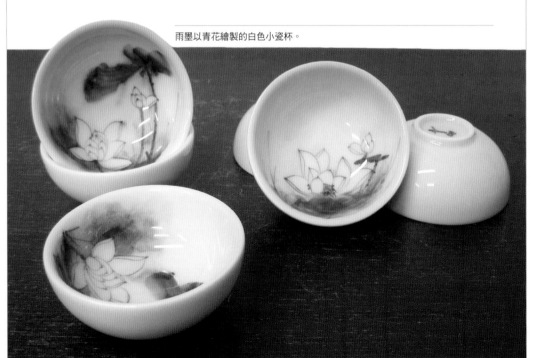

雨墨以青花繪製的白色小瓷杯。

金銀銅 茶器

仿彿在
金礦上
淘紫砂
看似極簡
卻極致奢華
沖泡那些年
我們曾經大碗
大口品飲的紅印

在在飆天價
的今天
以虔微的心
向栗紅透底的
紫湯
頂禮

德虎
2014
冬至

近年茶文化蓬勃發展，鐵壺與銀壺也跟著被炒得漫天價響，但兩者幾乎全來自日本，尤以貴重金屬手工鍛造、過去只有貴族才能使用的銀壺，更為炙手可熱。其實日本銀器早在中國唐代同期即已出現，但銀壺、銀杯等茶道器皿則應始於江戶時期，傳承至今三百多年，留下許多質地細膩、造型優雅的精品，成了藏家競相蒐羅的目標，驚人的飆漲幅度更超越近代名家作品。例如十八世紀日本金工名家藏六初代鍛造的龍紋鳳首銀壺，短短幾年就從數十萬狂飆至三百萬台幣，令人咋舌。

近年儘管台灣茶器在兩岸大放異彩，但二○一二年我撰寫《台灣茶器》一書時，卻獨缺銀壺的創作。當時雖也曾費勁四處打聽尋訪，可惜僅在鹿港大街上覓得翻模成型的小壺泡銀壺，或再經加工的鍍金茶器，與日本手工鍛造的金壺銀壺，無論在造型、質感上都相去甚遠，因此僅能輕描淡寫帶過，未免遺憾。

所幸二○一四年先在北投文物館看到台灣茶人陳念舟鍛造的側把銀壺；二○一五年開春，台南市將軍區的方圓美術館執行長廖小輝又來電告知，即將展出南部金工藝術家陳水林的銀壺與黃金壺，讓我大喜過望。就在他的盛情邀請下，我終於趕上展覽的最後一天南下參訪，並從此開啟本土手工金銀壺鍛造的採訪報導。

以金銀茶器沖泡是否能為茶品達到加分效果？最早見諸古籍，晚唐茶書《十六湯品》就曾

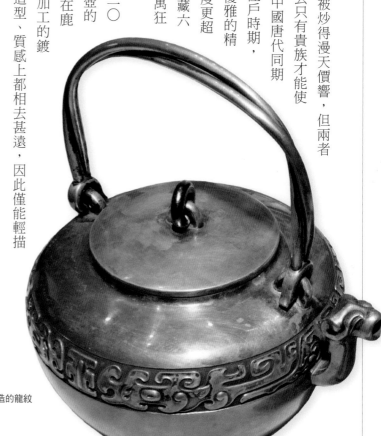

18世紀日本金工名家藏六初代鍛造的龍紋鳳首銀壺（蕭銘煌藏）。

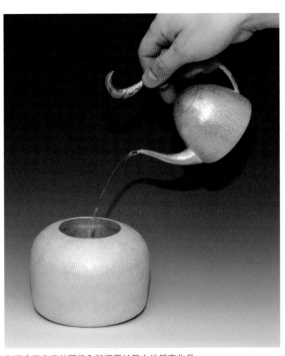

台灣金工名家林國信全然迥異於日本的銀壺作品。

提到「湯器之不可舍金銀，猶琴之不可舍桐」。唐朝茶聖陸羽在研究茶具時也說「用銀為之，至潔」。近代研究則指出：白銀潔淨無味，且熱化性質穩定，不生鏽。用銀壺煮水能使水分子奈米化，將水變細變軟，使茶變得更香更醇，不會讓茶湯沾染異味，從而提升茶的品質。又因銀的易氧化特性，銀離子能平衡人體中樞神經，而達到清思安神的效果，補充人體所需的微量元素，促進人體排毒、養生、美容，因此近年已有愈來愈多藝術家投入創作。

銀壺應如何保養？專家表示：銀的化學性質較活潑，因此會與空氣中的二氧化硫作用形成黑色的硫化銀，當銀壺表面此微呈現黑色時最為深層優雅。每次使用後以柔軟乾布輕輕擦乾水分，若長期不使用則須在擦拭後，以軟布或棉紙包裹置於陰涼處保存為佳。至於嚴重氧化變黑時，專家則提供了幾種保養方式，讓壺器很快恢復銀的美麗光澤：

一、在清水中加入蘇打粉後清洗擦拭。

二、在銀樓或飾品店購買拭銀布或拭銀膏等擦拭。

三、以軟布沾牙膏或牙粉搓洗，再用清水洗淨後，以棉布擦拭乾淨。

四、當使用過程中有污垢或變色時，以拭銀布或拭銀膏輕輕打磨即可。

銀壺無垢舞茶香

當寶石的壺鈕醒來之後，銀色就更明亮了。

看多了來自日本的銀壺，陳念舟全然中國風、台灣情的銀壺，委實讓人眼睛為之一亮：在北投文物館，坐在他親手設計的木椅上，搶在室內白熾燈之前，庭園花草上跳躍的陽光，透過偌大的日式落地木格拉門，清晰烘托桌上的幾把銀壺。包括單柄的瀹茶壺與大型提梁燒水壺，無論霧光或拋光，壺面忠實反射著內斂的貴氣，以近乎矜持的質感，含蓄表達禪定的意境。

陳念舟創作的瀹茶銀壺多為單柄，也就是台灣茶人習慣稱呼的「側把」，材質則全為昂貴的木材，包括紅花梨木、黑檀木、紫檀木、蘭心木等。而彷彿閃爍著鑽石般眼睛的壺鈕，細數之下，也有或紅或黑或橙的瑪瑙以及雞油黃瑪瑙，或青金石、冰種白玉髓等五、六種之多，顯然光是配件的選擇，就費了相當大的考究與工夫了。

不過特別引起我注意的，卻是壺蓋上方的壺鈕處開了個方形缺口的「孔方注泉壺」，以及圓形開口的「廣納注泉壺」，置茶與注水皆無須開蓋，類似早年某些陶藝家設計的「懶人壺」，只是開口更小，可茶人恐怕要更加小心，才不致讓水外漏而燙傷吧？陳念舟一臉嚴肅地表示：除了增添注水的樂趣，為避免茶人因掀蓋注水導致茶香溢散，還必須全神貫注瞄準注泉，也是對茶人心性的修練。

我忽然想起多年前應邀赴湖南長沙銅官窯遺址考察，其中一把讓我大為震撼的出土單柄壺，注泉開口與單柄的設計都有異曲同工之妙。果然陳君表示形制的靈感正是來自銅官窯，相隔一千四百多年，陳念舟團隊凝聚眾達人之力所成就的無垢金銀壺，不僅重現晚唐的風華，更徹底區隔日本銀壺的風貌，而鍛敲出非常台灣、也絕對中國的銀茶器。

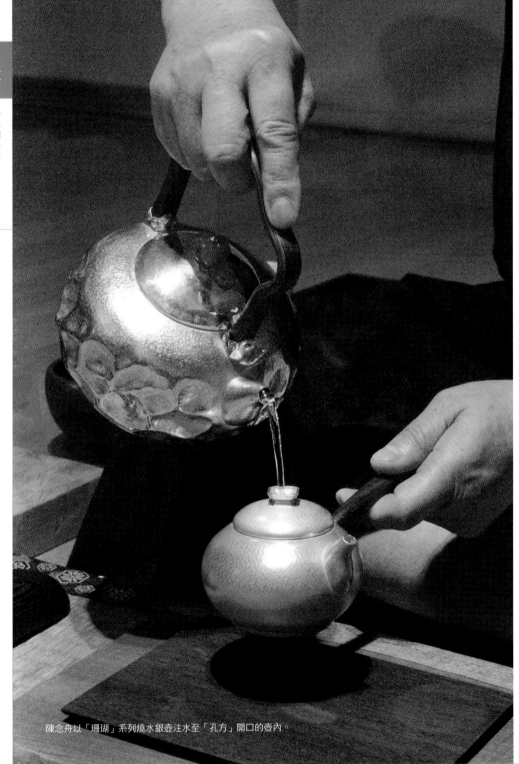

陳念舟以「珊瑚」系列燒水銀壺注水至「孔方」開口的壺內。

「無垢」在佛語意為「淨白無
玷」，也是陳念舟與「無垢茶活」至
真至美的藝術追求。自稱「無垢茶
人」的陳念舟，不僅是一位宣導回歸
生活、貼近人性的茶文化器物研究設
計家，也是台灣現代舞蹈表演團體
「無垢舞蹈劇場」的團長，身為舞蹈
名家的愛妻林麗珍則擔任藝術總監。

舞團從台灣本土素材出發，卻不受限
於本土，前衛的視覺風格、沉緩細緻
的獨特美學，更為各界所稱道。

從無垢舞團強調的「靜、定、
鬆、沉、緩、勁」身體美學六字訣來
看，一九八○年代開始醉心於茶、也
曾經設計壺形委由宜興名家製作紫砂
壺的陳念舟，近年所創作的金銀茶
器，無論美感呈現、注湯節奏、與千
錘百鍊成就的韻律動感等，彷彿也與
身體語言的舞蹈交融。

除了造型設計的獨特風格，陳念

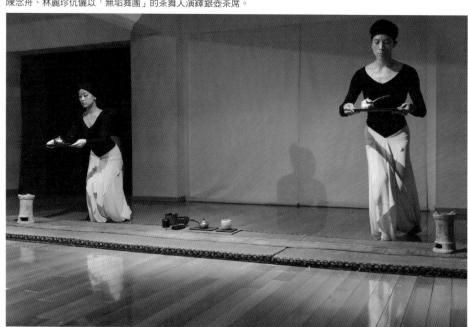

陳念舟、林麗珍伉儷以「無垢舞團」的茶舞人演繹銀壺茶席。

無垢茶人陳念舟是「無垢舞蹈劇場」的團長。

舟創作茶器最大的特色，就在他結構嚴謹、美得令人窒息的提梁：以黑檀、花梨木積成材形塑祥雲形制，再取木小圓角層層相疊構成。與日本銀壺編織籐皮隔熱，或台藝大金工藝術家林國信將提梁兩側尾端嵌以牛角斷熱全然迥異。陳念舟說木質絕對隔熱，但木質提梁要求優雅且結構牢固則十分不容易，因此才精心計算結構張力，以數十木片膠合在模具中成形的積成材曲木，並以如意、祥雲的造型為整把銀壺劃上完美句點。

接著陳君從背囊內取出他帶來的手作茶，四平八穩地以一

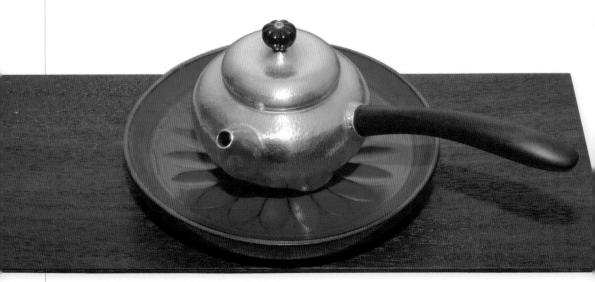

陳念舟創作的金壺雍容大度又霸氣十足。

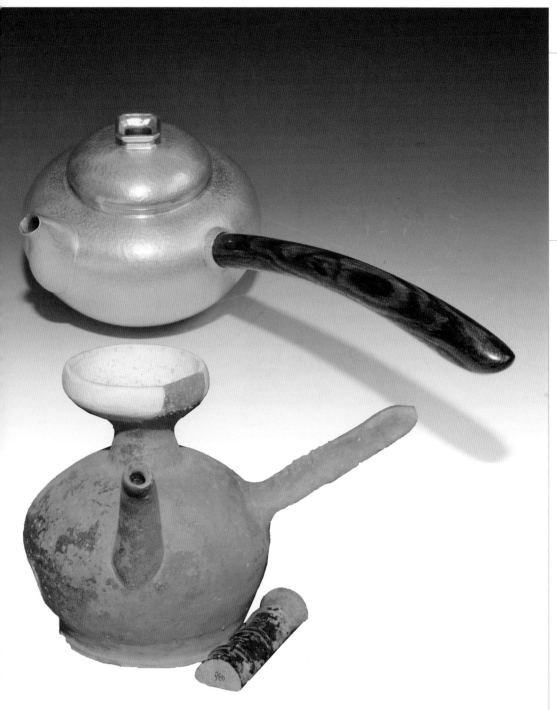

陳念舟的「孔方注泉壺」（上）與長沙銅官窯出土單柄壺（下）的比較。

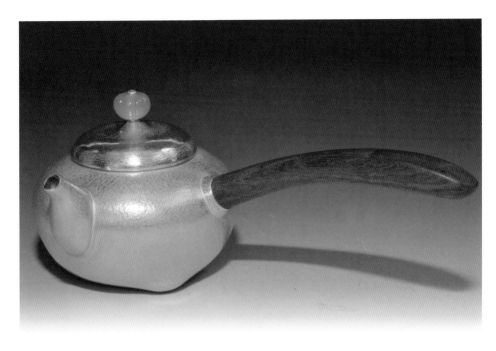

陳念舟全然中國風、台灣情的單柄銀壺。

把單柄銀壺沖泡。我仔細觀察每一個細節，飽滿的水柱與適時的停歇，都彰顯了茶器出水與斷水的俐落。又如他再三引述的晚唐茶書《十六湯品》所說「湯器之不可舍金銀，猶琴之不可舍桐」，強調金銀器泡茶可以使茶葉完整舒展、香氣充分釋出。果然，舞動的茶香不僅將白色小瓷杯的波光蕩漾一一回射在光潔無瑕的壺面上，輕啜一口入喉，幽幽花香浸潤的味蕾更多了一份雨前的圓潤。

再看他「台灣」系列的「珊瑚」，橘皮質感的肌理，加上寶石割切鍛痕的珊瑚礁面，呈現出台灣海洋的豐富意象，無論金瓜或團花形制，逐一鍛敲出的一個個大小不一、蘑菇狀或蜂窩狀的凹洞或紋飾，層次卻出奇清晰，更像一層層透明的珊瑚在壺面怒放，讓人在品

茶的瞬間感受台灣風采。比較起日本銀壺引以為傲的乳釘玉霰，顯然更令人動容，也更高明。

陳念舟說，一把銀壺或金壺從設計到完成，必須經過繪圖設計、鍛鎚成形、金銀料挑選、金銀板碾作、精工鑄造、零件設計、零件挑選、壺鈕雕刻、建構焊接、木料挑選、提梁曲木製作、單柄刻磨製作等，共十餘道繁複工序。科學的精準計算搭配藝術的精緻表現，才能成就茶藝美學與實用性。

陳念舟說自己醉茶賞茶近四十年，從玩物之人起心動念，不僅深入探究茶生活，更進一步創作茶器物，將金銀與竹木玉石完美搭配，打造出全然不同於日本的金銀壺器，以九九九純金或

陳念舟銀壺的提梁以積成材曲木相疊為如意或祥雲造型。

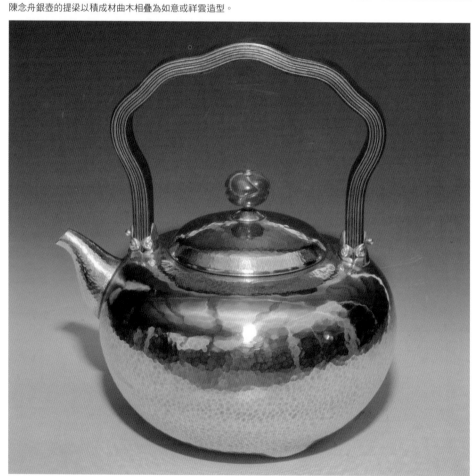

純銀為材，胎體厚重而飽滿，線條則務求簡潔流暢。他也提出「新董」的概念，認為如果能夠流傳下去，百年後就是古董。

清代文人壺的開創者陳曼生大師，畢生「創作」壺而不「製」壺，陳念舟也不諱言，銀壺的製作係由團隊通力完成：在壺器的手稿完成後，先用3D繪圖進行模擬，再經過至少數萬次的鎚打才能成形，令人難以想像。至於木質把手、玉石壺鈕等小配件，還須找到手藝精湛的師傅來雕刻，每一個細節都不得放鬆，底部則一律以「無垢」落款。

陳念舟創作的「台灣」系列「珊瑚」燒水壺。

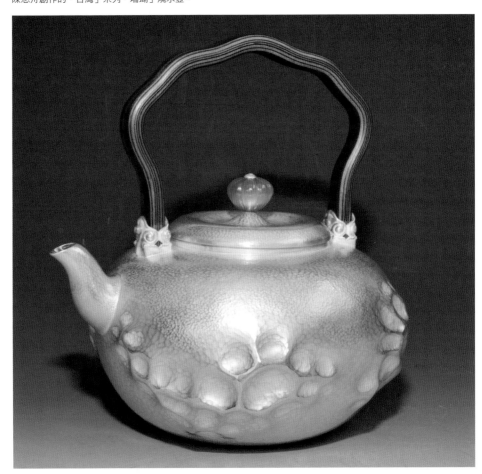

傳統中建構台灣新意

日本金工名家石黑光南第二代傳人石黑昭雄曾經告訴我:「金是太陽的汗水,銀是月亮的眼淚。」表達家訓對兩款貴重金屬做為媒材的虔敬之心。尋覓多年,我終於發現,南台灣也有陽光輕撫月亮留下的淚水,喚醒沉睡已久的陳茶茶香。

細看燈光下銀壺或金壺流曳的光芒貴氣,很難想像貧困出身的陳水林儘管從十四歲開始,就以學徒身分在銀樓等地習得金工技藝,在台灣卻從未有師傅可以教導銀壺的鍛造,只憑藉自身的天分與逆境中成長的毅力不斷摸索,聚積四十六年的功力,打造出許多與日本風格全然迥異的銀壺與黃金壺,從細膩的精雕細琢到極簡的拙樸造型,從四杯、六杯容量的瀹茶小壺到一○○○CC以上的燒水壺都有,而且都霸氣十足,與茶香相互輝映,讓人忍不住要帶回收藏。

陳水林說,年少時從未想到會踏上金工鍛

陳水林閃耀貴氣光澤的黃金大壺與小壺。

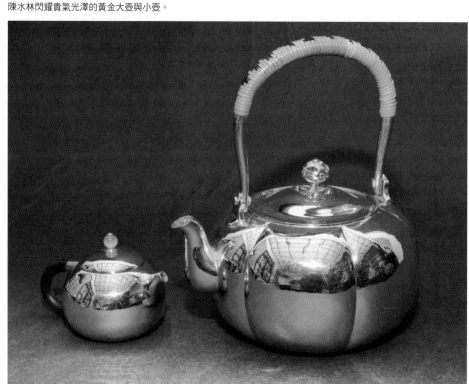

造之路，只是家境清寒，必須習得一技之長，加上日子實在太清苦，想多賺錢改善家境，因此比較別人更用心打拚，從此開啟了金工創作的一片天。

陳水林回憶說，八〇年代初期以金、銀製作碗筷、湯匙、禮佛敬神的供杯等，剛好趕上「台灣錢淹腳目」的經濟榮景，有錢人家紛紛訂製金碗銀筷餽贈子女做為傳家寶物，因此很快就為自己賺得第一桶金，才有能力開始嘗試製作金、銀茶壺，包括完整的茶倉、茶盤、杯具等茶器組。

當時適逢台灣茶藝逐漸興盛，喝「老人茶」的風氣開始盛行，來自中國宜興或潮汕的陶壺也透過各種管道大量進口，讓年輕氣盛的他不禁突發奇想，「何不用自己擅長的金工工藝打造茶壺」？儘管從未見過日本銀壺，根本不知銀壺為何物，他依然大膽買下各種陶壺，仔細觀察、揣摩陶壺的成形方式，就這樣開始一錘一錘，經過不斷的嘗試與失敗，終於敲出了第一把本土銀壺，而受到各方矚目。

由於揣摩的對象大多為紫砂或朱泥小壺，因此製作的金壺銀壺也以瀹茶用的小壺為主，直到近年日本銀壺在兩岸造成流行，才開始有了大型燒水壺的創作。與日本銀壺最大的不同，是陳水林的茶壺特別厚實，沉甸甸的手感與日本銀壺輕盈的握持感截然不同。陳水林解釋說，台灣茶人多認為薄胎銀壺稍有不慎即碰撞凹陷，使用上不免戰戰兢兢，而陳水林的銀壺不僅器壁厚實耐撞，使用上也頗具「份量」，因此逐漸受到青睞。

陳水林說，剛開始鍛造的銀壺金壺，大多會在表面刻花或雕鑿出龍鳳等圖案，頗為討喜，尤其深受南部民眾的喜愛，甚至創

陳水林在鏤空雕花的外壺塞進一個密合內壺的「壺中壺」。

陳水林的「異想世界」銀壺現代感十足。

作出「壺中壺」：在鏤空雕花的外壺再塞進一個完全密合的內壺，令人對他細膩精湛的技巧與精算大為折服。有時他還會在壺內出水口處鏤刻出「福」字做為濾網，進一步將「福」字倒刻，契合民間習俗「福到了」的理念，令人不由得會心一笑。

不過近年受到日本銀壺普遍呈現極簡風格的影響，陳水林也創作了許多單純的紋理或幾何表面，呈現金屬質地溫潤的錘紋。例如他從一瓣、四瓣、八瓣到十六瓣鍛敲而成的南瓜銀壺，壺面雖無繁複的圖騰，線條卻俐落且肌理分明，整器工法嚴謹，細細綿綿的錘痕構成的時尚感，紋絡尤其大器。他說看似少了雕鑿刻花的繁複工序，但成形後的刨光卻十分耗時費力，兩者所費的時間與精力幾乎完全相同。

以二○一四年的作品「異想世界」為例，刨光的純銀表面反射吸納了周遭所有的色彩，白雲蒼狗的意象則以密集的方塊抽離表達，壺身的花瓣更因霧光與刨光相互較勁交錯，壺鈕也雙龍吐珠地以兩枚玉綴牽引銀絲，為奔放與內斂之間的繽紛劃下完美句點。

陳水林每一把銀壺或黃金壺都是以手工鍛敲而成，先將購來的白銀熔解為散塊，再依照銀壺所需厚

陳水林在壺內出水口處鏤刻「福」字做為濾網，十分討喜。

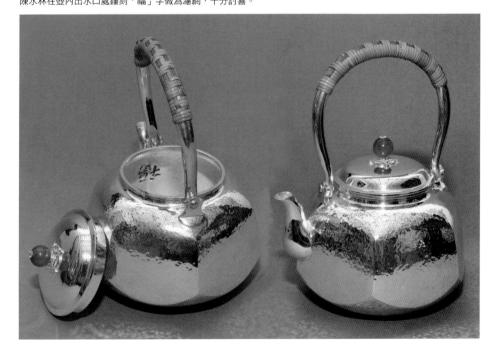

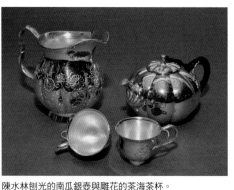

陳水林刨光的南瓜銀壺與雕花的茶海茶杯。

度，將銀塊以壓輪機碾壓為薄的銀板，隨後以鐵鎚敲打至夯實為止，再以做好的模子壓成圓形的壺身粗坯，類似中國宜興紫砂壺的「擋坯」拍身筒技法，然後將黑色的松膠灌入塞緊，就可以開始在表面鍛敲鎚打了。他說每一把壺從粗坯至鍛敲完成，錘打的次數絕對超過十數萬次，依壺身的大小而有所增減，完成後再進行刨光或雕花鏤刻的工序。除了打造不同造型變化的純銀壺鈕，有時他還會挑選翠玉或黑檀木雕刻壺鈕，或直接以黑檀木榫接做為側把，可說涵蓋了「木目金」、「鍛敲」、「鏨刻」等技法，將傳統工藝賦予新的思維與生活美學，從而提升至藝術創作的層次。

陳水林表示，銀壺或金壺從最初的鍛作到成形，小壺至少費時十天，燒水大壺則更需二十多天，但連同早期被收藏的大小金壺銀壺，陳水林至今累積的作品少說也有數千件以上，驚人的創作毅力令人深深感佩。

儘管千分之九二五的銀加上千分之七十五的合金所成就的「九二五純銀」，已達國際公認的純銀標準，但陳水林仍堅持使用九九九純銀與純金來創作茶器；不過他也表示：純金的質地較軟，因此鍛造工序又比純銀難上許多。

陳水林說呈銀白的純銀光澤溫暖、有親和力，他取出銀材讓我在燈光下瞧個仔細，果然呈現完美的銀白色，隨性彈指輕敲，呈現的音域也十分悠揚清細，長長的尾韻尤其動人。

陳水林埋首46年打造出許多金壺銀壺。

輝映《心經》 照亮茶

新北中和挑高的工作室內，金工藝術家林國信取出容器，將些許酥油滴在佛手上點燃燈芯，儘管只有微弱的光芒，瞬間卻將一旁銀壺上鏤刻的《心經》，照耀得異常清晰，連帶讓整個室內都溫暖了起來。

迫不及待抓起相機猛按快門，腦中忽然浮現小時候看過的一部佛陀電影：貧困的老婆婆無法湊足銀兩購買酥油供燈，為了聆聽佛陀講經，在徵得賣油人勉強同意後，以行乞所得再剪下自己的頭髮，換得了一丁點酥油點燈。儘管在講場輝煌明亮的眾多供燈之間，顯得微弱又渺小，但當邪魔企圖阻撓佛陀弘法、剎那吹起狂風熄滅所有燈火時，唯獨老婆婆誠心換得的微弱供燈，無論邪魔如何使勁都無法吹熄。

當時還在念小學的我大感震撼與不解，阿爸特別解釋說：「真誠的心永遠不會被打敗。」

儘管事隔數十年，阿爸也在數年前仙逝，

林國信的銀器佛手茶燈與《心經》壺。

長大後讀《賢愚經·貧女難陀品》也知道情節與經文略有出入，但那一幕電影場景，以及阿爸的話，至今仍深深烙印在我的腦際。

是的，也唯有懷抱真誠的心，才能創作出風格獨具的感人作品吧？看我眼眶泛濕，林君繼續訴說他的創作歷程：厚實的佛手係他的銀雕作品，做為茶席上的照明使用；而銀壺上的《心經》則是他一刀一筆逐字刻出，難得的是內壁竟然平滑無損，顯見他嫻熟自如的技法。而流暢的壺身與大器飽滿的造型，銜接壺嘴與上升提梁構成完美的弧度，風格明顯區隔於坊間常見的日本銀壺，出水或斷水也都十分順暢俐落。儘管純銀提梁上沒有以藤或布包覆，依然不會燙手，細看之下，原來提梁兩側尾端都嵌有牛角斷熱，讓人不得不佩服他的巧思。

特別的是，林國信創作的許多壺鈕或提把，喜歡飾以傳統金工技法「木目金」（Mokume Gane）：將十層的銀、九層的銅熔化，反覆交疊到十九層後，經過銼削、鑽孔、敲扁、打薄、扭轉、鍛敲，形成渦紋、木眼、櫻花、流水等美麗的天然木紋，再焊接成圓形提把。那本是源於日本的古老技法，蘊含著金工製作的高度技術，且銀熔點接近攝氏千度，非有長足的經驗與功力不可。

林國信原本畢業於復興美工科繪畫組，退伍後結識家族從事黃金加工事業的女友，進一步結為連理，從此踏入金工的領域。長年累積的工作經驗，固然為自己打下豐厚的實作基礎，卻深感文化與學養的不足，因而在結婚生子後，毅然與愛妻雙雙考進國立台灣藝術大學工藝設計系，兩人都主修金工藝術，並始終排除萬難，不以創作組第一名畢業的優異成績為滿足，再次雙雙進入造形研究所，直至夫妻倆都取得碩士學位為止，求學的毅力令人深感敬佩。

放眼國內，也很少有金工藝術家能像林國信一樣，除了有才氣與「入世」的不斷歷練；受過

擁有國立台灣藝術大學造形研究所碩士學位的金工藝術家林國信。

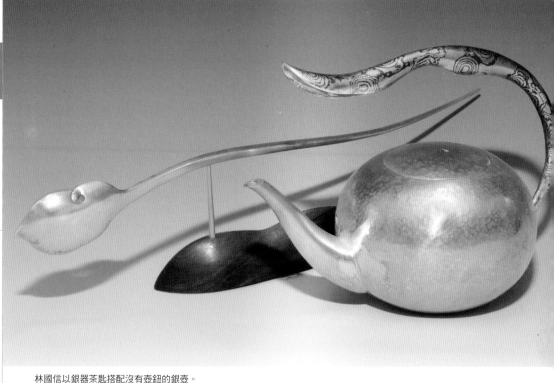

林國信以銀器茶匙搭配沒有壺鈕的銀壺。

完整的學院教育與人文薰陶，又曾在以商業為導向的黃金加工廠扎下深厚底子，更因復興與美工科繪畫組第一名畢業的繪圖功力，而能在銀壺創作上兼顧藝術性與實用性，並結合人文與心靈，展現出高度實用的美感。

例如從童玩獲得靈感、曾經獲獎的「漾！搖搖銀壺」，將茶葉置入銀壺後，再注入沸水泡茶，壺身居然像「不倒翁」一樣搖晃了起來，怎麼推都不會倒翻，讓許多泡茶師愛不釋手。或如「沁！銀壺」，有阿拉丁神燈般細長而翹的壺嘴，如虹的弓般瞄準天際、木目金幽雅包覆的飛天壺把，輕輕提起，似水的線條呼應著流動的優雅水線，便有完美拋物線的茶湯沁入銀盞，讓沏茶的律動仿彿行動藝術的時尚展演。不過最特別的玄機卻

林國信的銀壺提把或提梁都嵌有牛角斷熱。

是壺蓋上不見壺鈕，必須以專屬的銀茶匙從氣孔上挑起，令人不禁會心一笑。林國信說藝術創作與工藝品最大的不同，就在於除了實用，還得多點趣味創意，才會讓生活有不一樣的美感。

目前任教於國立台灣藝術大學工藝設計學院的林國信，投入金工藝術創作已超過二十七年，不僅有別於日本銀壺的九二五純銀，堅持採用價格較昂貴的九九九純銀做出零點七至一公釐的胎壁厚度，每一把銀壺更都是自己親手一鎚一鎚「錘打」出來，而非「團隊創作」，就像陶藝的手拉坯，林國信的銀壺充滿「手感溫度」，因為他始終堅持「鍛敲」技藝，一片銀板要經過數萬次的錘打才能成為一把完美的銀壺。他說若以車床製作十分

鐘就能完成，但鍛敲要花好幾天，儘管十分累人，敲出的銀壺卻較為沉穩扎實、延展性高，硬度也更強。

林國信說，銀壺必須經由不斷的退火與鍛造來延展金屬的樣貌，再透過金屬工藝的鍛敲加上木目金技法，才能讓冷冽剛硬的金屬展現曲柔的表情，呈現金屬溫潤槌紋的質地。而他鍛造的幾把銀壺，壺嘴與壺身幾乎呈九十度上翹，幾乎可以稱之為「逆流壺」了，但出水一樣十分順暢，斷水也十分俐落，委實難得。

此外，展開如一顆愛心的提梁壺、倒把西施紫砂壺蛻變而來的槌木紋壺等，幾件不同形式風格的銀壺創作，無論拋光如明月的光芒、保留鍛敲筆觸的月澤霞光，甚至如汝窯開片般的冰裂紋等，都能保留古代王室貴族品味的貴氣，襯托出清香型茶湯的蜜綠澄明，或濃香型琥珀金黃的透亮，結合金工技術與茶器的冷冽之美，讓我深深感動。

林國信鍛敲的銀壺壺鈕或提把喜歡飾以傳統金工技法木目金。

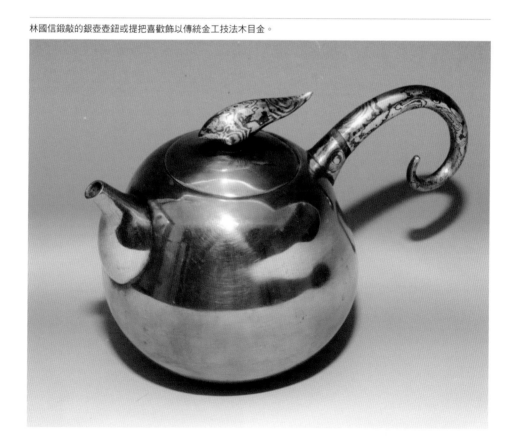

銀與竹共舞茶香禪境

彷彿正等待月亮的出現，淚珠剪紙而成的細緻窗花，滴在燻漆的茶則上，流曳的光影清晰映出竹皮的脈紋肌理。舉起茶匙，一隻銀色的蝴蝶冷不防推開半球狀的茶品，朝著深邃的壺底飛去，驚醒席上趺坐的六只青瓷小杯，漫天星月對著茶湯不斷閃爍。

金工與竹藝彼此惺惺相惜，用冷冽的青光為茶香照明，蔡長宏的新作鏘然出鞘，鍛敲的銀器茶則與竹器鑲嵌的銀飾相互輝映。跟他認識短短一、兩年，他顯然已經跳脫了過去的工藝技法，逐漸邁向藝術創作的境界，令人驚喜。

以近作「仙鶴銀針」為例，儘管圖案來自佛教日蓮正宗的家徽，數十片細膩鍛敲的銀片構成仙鶴展翅的圖案，一片一片鑲嵌在燻漆的竹茶則表容之上，再以銀飾印鑑落款畫龍點睛，卻能搭配髮髻般無限優雅的銀簪茶匙，在燈光下閃爍喜悅的光芒。銀亮頸項下的千羽且隨著賞茶的傳遞而翱翔，那不正是當代文學大師川端康成筆下的《千羽鶴》嗎？正如書中一再重複的「看似冷漠，實際卻很溫暖」，我曾數度造訪川端生前下榻的伊豆「湯本館」，館藏的一幅墨寶「火中蓮」即為詠誦日蓮上人而作，顯然不謀而合了。而裡腹上方點綴的銀花，不僅烘托茶則無比的貴氣，更為緊結的茶品在霸氣中透出婉約的一面。

蔡長宏的銀壺創作，也以強烈的個人風格著稱，例如新作「混沌初開」，一如古代蒙學讀本《幼學瓊林》所描述「混沌初開，乾坤始奠。氣之輕清上浮者為天，氣之重濁下凝者為地」的情境。以九九九純銀鍛敲而成，不僅在燈光下綻放流曳的光芒貴氣，造型尤其端莊古樸，優雅大器，且飽含柔韌無比的張力，更與一般常見的日本或台灣銀壺全然迥異，份量顯然也厚重多了。

蔡長宏說金工茶器必須經過火的淬鍊與不斷的鍛造塑形。

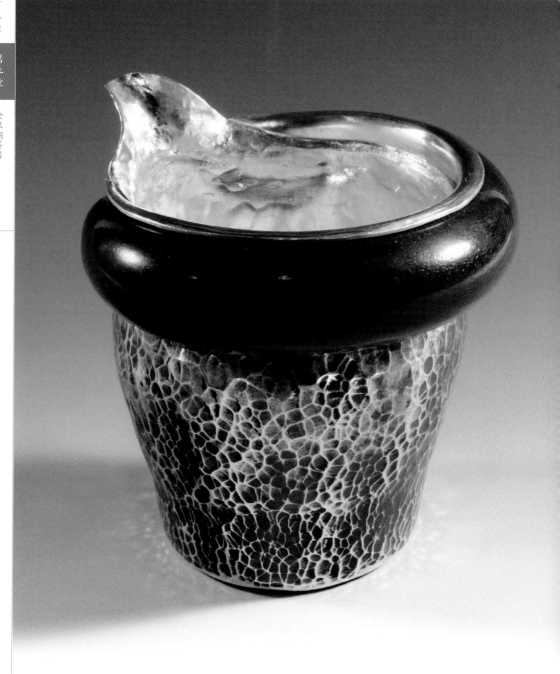

蔡長宏鍛造目前極為罕見的銀器茶海，並以紫檀木環繞口緣斷熱。

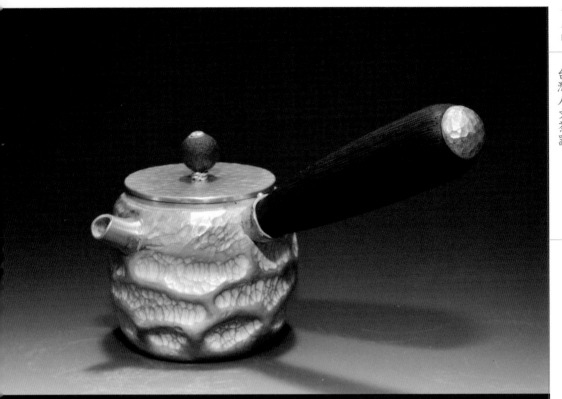

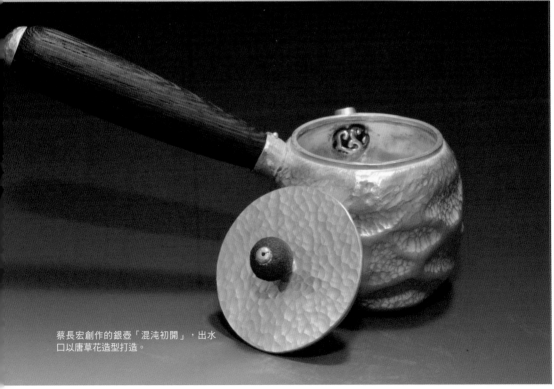

蔡長宏創作的銀壺「混沌初開」，出水
口以唐草花造型打造。

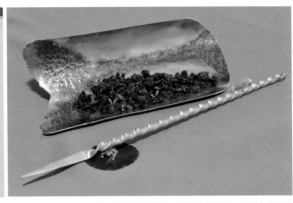

（左）蔡長宏銀與竹共舞的金工茶則「仙鶴銀針」。（右）青蛙抬起長長的銀器茶匙，不僅任重道遠，也讓人感受茶品的份量（歐璟鴻藏）。

細看緊結扎實的壺面上，以六、七萬次鎚打所成就的海蝕溝筆觸，高低起伏且變化多端，彷彿長年受到波濤侵蝕而形成的玄武岩，且至少包含了五至六種大小變化的柱狀節理，像聽候校閱的兵士般排列於險峻的海崖邊，讓我嘖嘖稱奇。特別的是蔡長宏不僅注重外觀，銀壺內壁也一絲不苟，尤其出水口以唐草花造型打造，更顯現他結合珠寶設計所表達的茶器美學風采。

而純銀鍛造的「任重道遠」，則是以銀飾鍛敲而成的青蛙，費力舉起長長的茶匙，不僅讓人感受茶品的份量，更令人想起希臘的「薛西弗斯神話」：不停將巨石推上山頂，又無奈地看著巨石從山頂重複滾下，充滿趣味卻又飽含哲理。

蔡長宏說自己三歲就沒了父親，完全由母親宋桂蘭獨自一人茹苦含辛地將兄妹倆拉拔長大，母親不僅交給他可以觀摩學習的古董珠寶，也儼然是他最稱職的經紀人。儘管已經年過三十，他也早有了自己可以獨立謀生的工作室，但至今始終言必稱母親，所有的成就也歸功於母親的鼓勵與教誨，母子間的關係彷彿好友般親密，令人稱羨。

在茶藝蓬勃發展的今天，茶則已成為茶席不可或

缺的器具，因此原本悠遊在銀飾鍛造、珠寶設計等領域、小有名氣的蔡長宏，以擅長的金工，投入茶則、茶匙、杯托等銀製茶器的創作，自然引起我的高度興趣。不過，蔡長宏說儘管從小就跟隨母親耳濡目染，接觸許多首飾精品，也不乏美術天分，但高職讀的卻是畜牧科，大學更進入全然不相干的植物保護系。後來覺得跟自己的興趣相差太大，毅然輟學四處尋覓金工學藝，母親不僅沒有斥責，反而多加鼓勵，才能打下今天扎實的技藝基礎。

蔡長宏說，當時好不容易找到一位學徒出身、十八般工藝樣樣精通的黃金師傅，對方卻堅持不肯授徒，剛巧師傅就讀小學的女兒要找家教，他趕緊毛遂自薦。就這樣，白天向師傅學習金工，包括鍛敲、拔線、壓線、雕金、鑲嵌等技法，晚上則留下來當家教。經過兩年的專注學習，師傅告訴他作品可以賣錢了，意即「出師」了，這才自立門戶，在台中成立工作室，接受客製化銀飾，自己也設計造型。

不過蔡長宏並不以此為滿足，三年後他特別北上找了家大型珠寶公司，擔任3D繪圖與建模等工作，為的是學習實際製作流程。每天經手價值千萬的珠寶，看遍各種造型，也逐漸學會鑑別，然後再利用週日返回台中傳習金工。由於學生們經常帶他去喝茶，因而結識了許多茶藝老師，從愛上茶到接受泡茶師的建議，開始跨出銀器茶則創作的第一步。

蔡長宏說銅製茶則在置入茶品聞香時，往往會有些微的「銅臭味」，影響賞茶的香氣，因此

蔡長宏鎚打不下2萬多下的「銀狐」與「合體」茶則。

（左）蔡長宏創作的銀器竹茶則「三陽開泰」。（右）金工與竹藝惺惺相惜為茶香照明的蔡長宏賞茶則創作。

堅持使用比銅材貴上四十倍的純銀來製作茶則、茶匙與茶針，只在無須聞香的少數杯托使用銅製。至於常見的日本茶則早期頗多銅材，或許因為茶道無須以茶則賞茶或聞香的緣故吧？

杯托近年在茶行或茶藝館，以及正式的茶席展演中頻頻出現，更能凸顯禮儀的莊重，因此不少陶藝家也紛紛以陶燒、鑄鐵、青瓷、竹材等不同材質，創作不同趣味或造型的杯托，蔡長宏的銀器杯托適時加入，也為茶席更添新的意境與貴氣。

細看蔡長宏一鎚一鎚鍛造的銀器茶則，加上不同素材更見創意，可以很傳統，也可以非常時尚；可以筆觸分明，更可以光滑如脂。他說堅硬的金屬透過火的淬鍊，會恢復原先柔軟的姿態，等待再一次的鍛造塑形，而不同的金屬互相敲擊，也會留下各種不同的痕跡印記。以鎚打不下兩萬多下的「銀狐」為例：繁密紋飾烙上四層明顯的鍛敲痕，皮毛整齊有序地疊壓錯落、栩栩如生。而將竹製茶則表容以窗花銀雕鑲嵌，營造空寂的東方意象，時尚語言還在裡腹以雕金剪紙閃爍完美的句點，銀與竹更聯袂舞出令人難以置信的茶香禪境。

府城靜巷的銀壺茶香

車輛下得仁德交流道，透過手機上的衛星導航左彎右拐，總算來到一處安靜的小街，說是街道，不如說是靜巷要來得更為貼切吧？穿越紅磚與水泥混搭、縱橫斑剝的滄桑，主人劉邦顯笑吟吟地拉開木門迎接，長條型的泡茶木桌就大剌剌地橫陳眼前，讓原本窄小的客廳顯得更加擁擠。但側身進入銀器鍛敲的工作室，卻顯得寬敞又舒適，顯然主人對創作環境的要求，遠比起居作息來得重要多了。

就在女主人煎水瀹茶的同時，桌上一枚「蓋置」引起我的注意，那是上下以九九純銀鍛敲平整、空曠的正面慷慨地讓燈光盤據，卻多了鏤刻的花草，像山水畫常見的留白，周圍再飾以渾厚的邊框，中間則包覆一小截雀梅木塊做為高度。當掀開注水置茶的頂刻，老象牙壺鈕牽引的純銀壺蓋就置於其上，稍顯青澀的光輝相互呼應，看來大器又帶著那麼一點夢幻。

長年隱居在台南府城靜巷的一隅，始終創作不懈的劉邦顯，銀壺創作的線條看似極為簡約，細節上

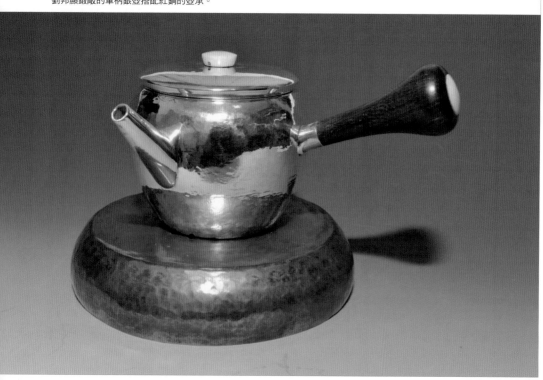

劉邦顯鍛敲的單柄銀壺搭配紅銅的壺承。

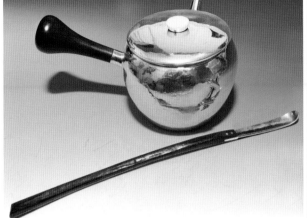

（左）劉邦顯的單柄銀壺與純銀茶匙均以紫檀為柄。（右）在台南府城靜巷創作不懈的劉邦顯。

卻有獨到不凡的表現。他喜歡將傳統金屬工藝創新，不斷嘗試將金屬結合各種異類媒材，以優雅的調性呈現銀的光澤與木材的溫柔質感，也平衡了金屬的冷冽。

其實劉邦顯高中原本學的是汽車修護，後來才赴社大學習陶藝，但總覺得與自己喜愛敲打的個性不合，因此再學習金工鍛敲、金銀珠寶加工與焊接，直至六年前才正式投入鍛敲創作之路，從銅鍋、菸斗、飾品到生活用品，直到夫妻倆都愛上茶，才開始以金工茶道具為主，特別講求器與人之間的情感溫度。

細看他的單柄銀壺，凸出的紫檀木彷彿飛魚展開的胸鰭，銀翼般縱身凌越浮光躍金的長長茶匙，在燈光下構成活潑律動的畫面。有時他也用銅鍛敲為壺承，讓銀壺在紅銅上呈現不同金屬質感的色澤變化。

劉邦顯也喜歡以各種木頭結合純銀創作，例如將黃連木、花梨木、梅樹等，截取其中漂亮的一小節挖空後做為茶倉，上下再以純銀鍛敲包覆，就連真空的倉蓋也是一鎚一鎚反覆敲打而出。

劉邦顯結合銀與木頭成就的蓋置與茶匙。

銅胎琺瑯人間築夢

　　若有似無的線條、無數變形蟲扭動的盎然生氣、明豔亮麗的色彩，大膽分割的空間反射著強烈對比的構圖，彷彿以低溫釉為人間築夢，烘托出溫柔、豐腴與典雅的氛圍，且恰如其分地凸出飽滿的藍，洋溢著動感十足的韻律。

　　這是呂燕華初次來訪時，作品帶給我的驚喜與震撼。師大美術系主攻西畫的呂燕華，畢業後先在學校執教，多年後再遠赴美國舊金山藝術大學深造，學的是純藝術，卻開始鑽研金工，玻璃與琺瑯也多有涉獵。返國後在台北市南港區一座古老的三合院成立工作室，礙於玻璃工藝的成本太大，而以金工、琺瑯及琉璃的

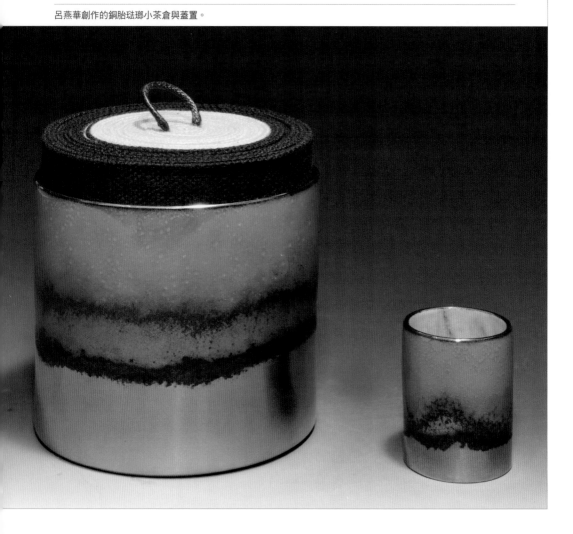

呂燕華創作的銅胎琺瑯小茶倉與蓋置。

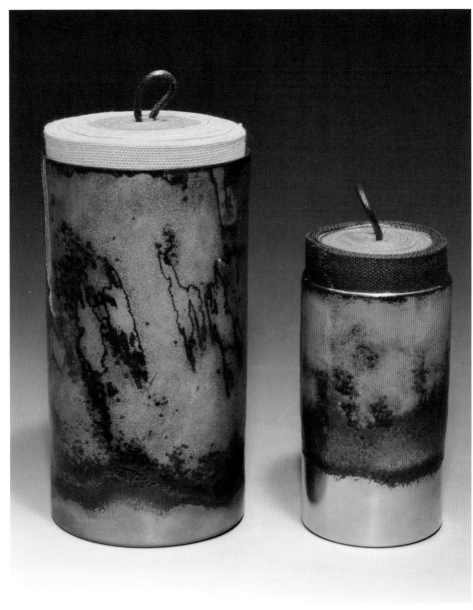

呂燕華的銅胎琺瑯茶倉大膽熱情且深具古典韻味。

呂燕華的茶倉蓋多以染色棉布捲實後縫製而成。

創作為主，至今也已十多年了。

不過呂燕華偏愛複合式媒材，尤其喜歡結合紅銅與琺瑯，創作出與市場截然不同風貌的茶器，她稱之為「銅胎琺瑯」。

琺瑯又被稱為「低溫釉」，也有人將其與崛起於明代景泰年間的「景泰藍」劃上等號，其實不完全正確。因為學名為「銅胎掐絲琺瑯」的景泰藍，係以金屬胎嵌搪瓷的工藝，先將掐製所需形狀的扁銅絲焊接在銅胎上，再於據此劃分的空格內填入不同色彩的琺瑯漿，最後再燒製成形。華麗的工藝精華在清朝雍正年間達到鼎盛，且深受皇室貴族喜愛。

而呂燕華則是用「在金屬上以火繪畫」的概念，構圖後先於紅銅上繪製琺瑯，再以三腳架置入已升溫至七六〇到九〇〇度的電窯內，時間約三分鐘；取出後去除多餘的氧化物，再依所欲呈現的畫面或色彩，反覆上色或透明釉保留部分紅銅底色，總共約需燒窯二至五次不等。

儘管為環保與人體健康考量，呂燕華所使用的紅銅均未含鉛，但也受限於媒材的屬性，暫無茶壺的創作，目前茶器作品多以茶則、小茶倉、蓋置或水方為主。她說琺瑯具有色彩豐富的藝術性，讓喜歡繪畫的她可以盡情揮灑，而紅銅有一種與時間對立的美感，隨著時間的累積，會逐漸氧化呈現深沉的古銅色調，看似老舊卻耐人尋味。

呂燕華以紅銅為胎底彩繪琺瑯成就的茶則。

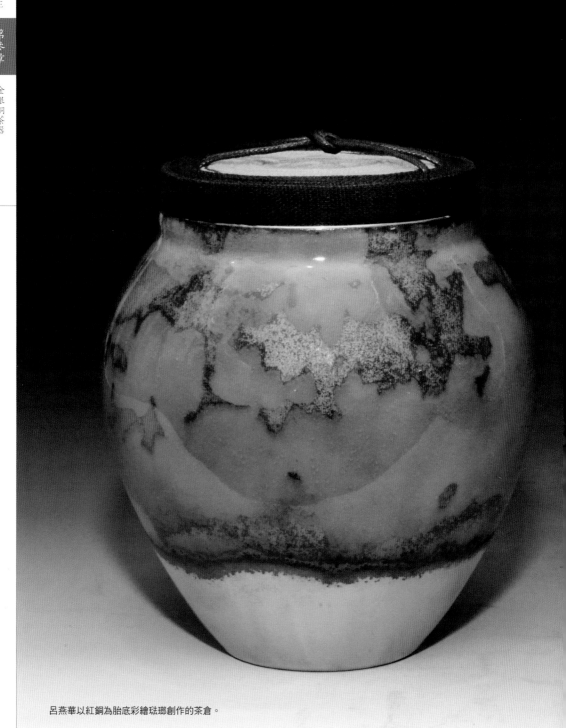

呂燕華以紅銅為胎底彩繪琺瑯創作的茶倉。

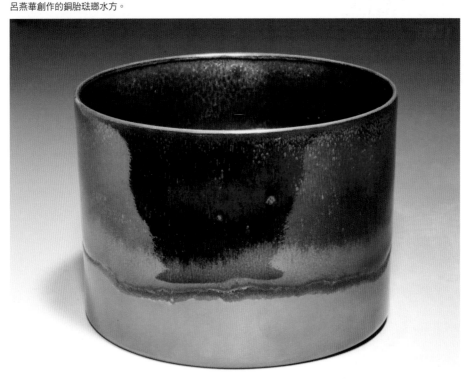

味。

捲，布料的彩度與軟度，更增添茶倉溫暖的趣味。

的茶倉蓋為例，從最初的軟木塞演化為棉麻布各種材質或造型進行試驗，以厚實且緊密接合喜歡的造型，再經鏇坯加工而成。她也不斷將廠，在凋零的牆角翻箱倒櫃，費心找出合適或先則有部分來自許多老舊或歇業的金屬加工來？呂燕華說近年大多為自行壓模製作，早學茶，可見她的用心。至於銅胎的造型從何而燕華還專程前往「竹里館」向資深茶人黃浩然

為了讓茶器作品更符合茶人的使用，呂

最完美的結合。

味，可說為傳統技藝與歐美當代金工藝術做了大膽而熱情的創作手法，又不失細緻的古典韻豐富層次，將整個畫面襯托得更為絢麗龐沛。加上刻意保留的紅銅底色，以及氧化所造成的憂鬱，層層塗裝或多次燒結呈現的或黃或綠，無限的東方禪意：尤其藍色在低溫燒造下不再或意象的呈現都非常西方，琺瑯釉色卻蘊含了

細看她的銅胎琺瑯作品，無論技法、構圖

呂燕華創作的銅胎琺瑯水方。

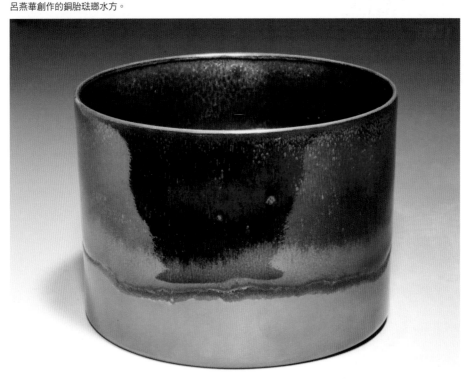

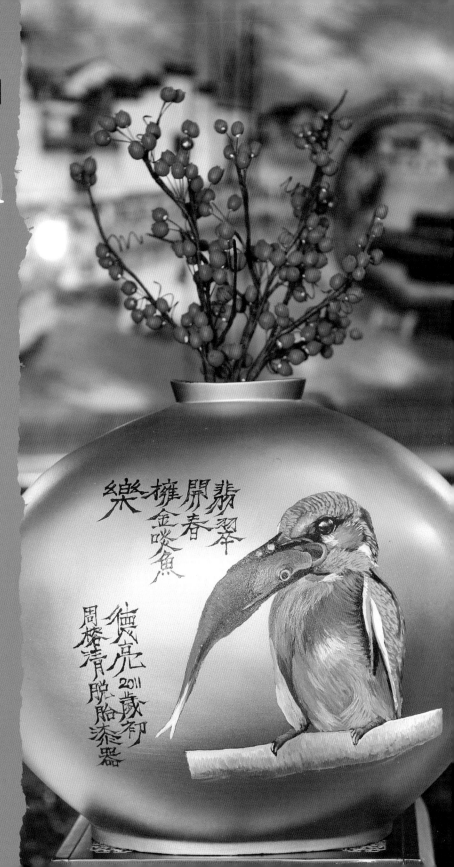

【第肆章】

漆
茶器

翡翠開春攤金啖魚樂

德亮2011歲初周榕清脫胎漆器

一枚放大版的武夷大紅袍鮮葉在燈光下閃耀豔紅的光芒，左邊接近茶梗的地方，是著名的福建田螺坑土樓群圖，右方葉面則是我毛筆書寫的一首土樓詩，兩者皆以極為細膩的大漆「描金」技法，在茶席中呈現福州漆藝華麗而不俗豔的人文境界。

這是福州漆藝名家周榕清教授應和成文教基金會之邀，來台做為期一個月的學術創作交流時，在機場入境大廳親手交給我的新年禮物，也是特別為我量身打造的漆器茶盤。

時間拉回二〇一一年元旦，當時擔任北京清華大學優秀訪問學者的周榕清，與我共同受邀，在福建省美術館以「近看兩岸之美」為主題，展出我的台灣古厝攝影與榕清的福建土樓漆畫，成了閩台兩地首度攜手呈現的雙人雙媒材展，引發熱烈的迴響。

漆畫是從中國傳承數千年的漆藝發展出來的新媒材，以大漆（即生漆）做顏料，運用漆器的工藝技法，經逐層描繪和研磨製作而成的畫。中國傳統漆藝也因此由漆器、漆塑的立體形式，開始加入平面的繽紛。

福州自古就以脫胎漆器聞名，以泥土、石膏、木模等做為坯胎，再以麻布或綢布和生漆在坯胎上逐層裱褙，待陰乾後敲碎或脫下原胎，留下的漆布器形，再經打磨、生漆研磨，施以各種裝飾紋樣，才能成就光亮絢麗的美感。周榕清不僅精於漆器，也是今天中國漆畫創作的佼佼者，在傳統漆畫技法的基礎上，融進福州名滿天下的脫胎漆器製作手法，結合了「畫」與「磨」，更囊括了刻漆、堆漆、雕漆、嵌漆、彩繪、磨漆等不同技法，由「技」入「道」，再融「技法」於「筆意」。

以他送我的漆藝茶盤為例，先以生漆和瓦灰依脫胎工藝技法，用麻布為媒材上漆打底、磨製光滑，然後用自行調配的色漆在底板上層層描繪，再利用漆的厚薄不勻，使畫面產生富於變化的明暗曲折，而完成後的亮滑與平整尤令人嘆為觀止。

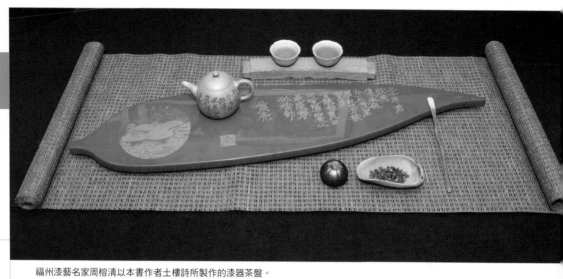

福州漆藝名家周榕清以本書作者土樓詩所製作的漆器茶盤。

除了害怕生漆過敏而略過髹漆、揩清等起始階段，我在福州曾全程參與、拍攝榕清完整的漆藝創作過程，常看他為了表現實體的質感，而將泥金、泥銀、銅、甚至金箔、銀器、蛋殼、貝殼、石片等調入，彩繪打磨出金銀、天藍、蘋果、蔥綠、古銅、蛋白等顏色，使畫面層次更加豐富，堪稱使用最多複數媒材的創作了。

今天漆器無論在中國或日本，始終是文化評價頗高且流傳千年的精緻工藝；傳承至台灣後，從日據時期至一九八〇年代，也曾在台中豐原大放異彩，創造出可觀的外銷佳績。而漆樹原生於中國，漆樹樹幹分泌的漆液直接塗抹稱為「生漆」；經加工精製成為透明漆、黑漆或彩色漆，則為「熟漆」；兩者統稱為「大漆」或「天然漆」，與現代化學生產的油漆、塑膠漆等全然不同。

不過，取自天然漆樹的漆液呈乳液狀，無法獨立形成器物，因此被依附塗漆的本體就稱為「胎」或「胎體」，包括木胎、竹胎、布胎、金屬胎、皮胎、紙胎等。

當茶藝巧遇漆藝，竹雕名家李國平的大漆茶則便

深受茶人青睞。而在茶席中，與常見的陶製、石雕或孟宗竹緊壓成形的茶盤相較，周榕清或台灣漆藝名家廖勝文創作的脫胎漆藝茶盤，不僅輕巧且質地堅固、方便攜帶，還有碰不壞、摔不破、不掉漆、不褪色，以及耐熱、耐酸、耐鹼、絕緣等優點，參加茶會可說再合適不過了。

二○一一年福州雙人展結束後，周榕清要我在一群漆黑如膏的半成品中隨意挑選一個，做為臨別禮物。不過這份禮物卻不能白拿，榕清給的其實是一份「家庭作業」，要我用自己的方式在漆黑的半成品上彩繪，做為我倆的第一件「共同創作」，下次再舉辦聯展時可以更「如膠似漆」。不過阿亮卻生怕大漆過敏變成豬頭，於是乎，兩岸出現了第一件以「熟漆」與壓克力顏料噴繪的脫胎漆器，完全顛覆了傳統脫胎漆器的媒材與彩繪方式，讓蒼翡翠如閃電般捕獵大魚，並悠閒享用大餐，完成後阿亮自己也忍不住自得地大笑了起來。

台灣漆藝名家廖勝文顛覆傳統漆畫的「漆象漂流」漆畫。

創意中更見繽紛亮彩

充滿活力與創作熱情的廖勝文，儘管三十六歲才毅然拋棄一切，進入傳藝中心學習漆藝，十多年來卻已有驚人的成績，從傳統的脫胎漆器到紙胎，更大膽嘗試以大漆為許多不同材料裏上亮麗的外衣，不斷勇於挑戰加上無限創意，使得漆藝茶器不再限於你我所熟知的茶則或茶匙，而有了能燒水的大茶壺、紙胎的大茶盤、光彩動人的漆杯等，令人驚豔。

早期漆藝大多以生活實用的碗、盤、罐、盒為主流，經由藝術家近十多年來的努力，才逐漸將漆器提升至藝術創作的境界，並不斷擴及各種器皿或漆畫。尤其近年兩岸茶藝蓬勃發展，廖勝文積極將漆藝注入茶器之中，不僅賦予茶器絢麗靈巧的新生命，提升溫潤與幽雅的氣質，更在茶席中呈現漆藝華麗而不俗豔的人文新境界。

廖勝文以漆藝創作的脫胎燒水壺與竹胎茶杯。

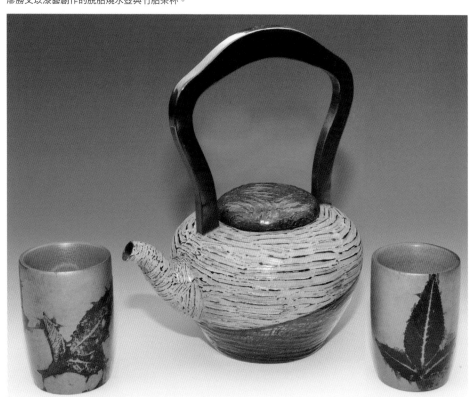

不過廖勝文卻說，儘管國中就讀美術班、畢業於大甲高中美工科，退伍後卻跟著大哥在家鄉的醬菜工廠從事產銷，原以為「就這樣過了一生」，卻因為一場職業傷害而黯然辭職。

一九九六年看見國立傳統藝術中心主辦、由草屯鎮「國立台灣手工藝研究所」負責的「漆藝人員培訓」，與沖沖跑去應試，主試人員看他早已結婚生子，而且「年紀一大把了」，深怕他學成後無法養家餬口，一度要他打退堂鼓，所幸優異的素描成績挽回頹勢而獲得錄取，經過十個月的專業訓練，從此「改變了一生」。

除了沿襲中國福州脫胎漆器的技法，由於近年媒材不斷進步發展，廖勝文也不斷嘗試新的技法來創作，例如以蜂巢式紙板或出口棧板創作的「紙胎」、繩索裹以大漆的「繩胎」等，且往往無須先製作模具。例如他以紙胎製作的茶盤，紙板以大漆包覆，儘管未使用模具，完成後比起傳統脫胎胎質更具強度，器形外觀或色彩也更能淋漓盡致地表現茶的意境，凸顯漆藝獨特的璀璨光華與絢麗尊貴。

日本抹茶道常見的「薄茶器」，即茶席上用來放置薄茶茶粉（綠茶粉）的專用容器，也就是台灣茶界所稱的「小茶倉」，包括塗物茶器（即漆器茶倉）與陶瓷茶器等，其中又以「棗」最具代表性，分為小棗、中棗、大棗、平棗等形式，材質大多為木製漆器。廖勝文的茶棗作品不多，但所創作的木製漆器卻頗多茶杯

廖勝文的竹胎茶杯與紙胎茶盤相映成趣。

廖勝文的脫胎漆藝茶壺與紙胎茶盤。

與水方。

廖勝文常說「漆器也是一種化妝術」，細看他以「繩胎」製作的水方，或直接以細繩做胎體，層層定形後脫胎；或另以陶瓷碗杯為胎體，用細繩與大漆裹以光亮絢麗的外觀，成就的水方可以克服漆味，又能隔熱止滑。

有時他也委由友人以車床車出金屬胎體，再以大漆成就雍容華貴的花瓶；或以設計摩登器形的木胎，塗抹大漆、金屬，甚至加上變塗，完成的多層水方將兩個夢融成一個夢，倒水時鏗鏘的旋律隱約發出金屬聲響，展開時空的座標更令人遐思。

廖勝文也大膽嘗試以布胎製作燒水壺，不僅有著漆器的輕盈耐摔，以及漆藝古樸渾厚且燦爛奪目的外觀，在實用上也可以做為煎茶道盛水用的「土瓶」，由於可承受二四〇至二五〇度的高溫，遠高於泡茶所需的一〇〇度水溫，因此也可以盛開水，甚至在電磁爐上墊上導熱片就可以用來燒水，堪稱漆

（上）廖勝文的漆藝茶杯與大型杯座。（下）廖勝文的繩胎水方與絢麗的木胎漆藝水方。

藝茶器的一大突破。

廖勝文說，福州漆器大多採用「陰模」再裱布，完成後將左右兩面組合成所要的器形，因此表面平整，但內部可能就十分粗糙了。因此他多先以土胎外表裱布，器形完成後洗掉土胎，就能獲致內外皆平整的作品。

例如以竹胎經變塗、「引起」等工序成就的漆藝茶杯，拓印的葉片彷彿為金色斑爛的杯體離了一枚熱情的心，亮滑的內層更阻絕了風雨與塵囂，輝映分別以竹胎、木胎、脫胎三種媒材成形的茶則，在悠悠茶香中，足以沉澱你我一天的疲憊。

廖勝文近年漆畫也頗為可觀：源於今天中國福州漆畫的工藝技法，廖勝文再以全新的思維，在傳統漆畫技法的基礎上，經歷塗漆打底、磨製光滑、細膩的大漆「描金」技法等歷練，用自行調配的色漆在黑漆研磨的底板上，將「技法」融於「筆意」。不再層層描繪，而巧妙運用不同色漆相互排擠的原理，讓繽紛色彩相互排擠而流動，構成陶瓷「窯變」的意想不到效果，技法融於筆意而不滯留。現代感十足的漆畫，不僅打破過去花鳥人物與仿古圖案等藩籬，抽象變幻的畫面更呈現璀璨無比的貴氣，他稱之為「漆象漂流」。

座落台中大甲鐵鉆山麓的工作室，廖勝文取名為「鐵山漆坊」，二〇〇八年獲選「台灣工藝之家」，近年更不斷入選多屆「國家工藝獎」與「傳統工藝獎」佳作等。儘管漆藝在台灣收藏尚未成氣候，生活過得清苦，愛妻還得外出工作打拼，廖勝文依然「衣帶漸寬終不悔」，始終樂觀而堅定地創作。永遠笑得璀璨、永遠年輕開朗的臉龐，讓人始終猜不透他的實際年齡，也讓我忍不住要為他大聲喝采。

笑得璀璨、讓人猜不透實際年齡的漆藝名家廖勝文與他的愛犬。

火鶴般燃燒裡腹之間

花瓣般金色的亮塊閃耀奪目，像一支支金箭向著無盡的黑飛梭而去，舉起茶匙將茶葉撥入，一個個香氣四溢的音符，將旋律迴盪在火鶴般燃燒的裡腹之間，一暮暮星空伴隨湯煙緩緩在溫熱後的壺中升起。

儘管與漆藝茶則名家李國平相識多年，這卻是我第三度看到他的作品：話說國平跟隨茶藝名家李曙韻習茶多年，稱得上「人澹如菊」的大弟子，首次看到他的茶則，是在麗水街的三古手感坊。當時是二〇〇九年，他剛好結束在人澹如菊台北會所舉辦的首次個展，將壺藝家三古默農收藏訂購的一套茶則茶匙送抵。儘管只是匆匆一瞥，且雕工與創新表現上並無驚人之處，但為竹器茶則塗上層層大漆再拋光的作品，至少在當時的台灣還十分罕見。

李國平與他的玫瑰茶則作品。

所謂大漆，即有別於今日常見做為塗料的「熟漆」或工業用漆的「生漆」，或稱天然漆，而漆器茶則早年常見於日本。因此過去有段不算短的時間待在日本打工的李國平，在驚豔日本漆器之美返國後，也開始嘗試將大漆應用於茶則創作。

其實漆藝早在中國魏晉南北朝時代就已蓬勃發展，浙江餘姚河姆渡出土的朱漆碗甚至已有七千年的歷史。千百年後的今天，福州漆器與現代衍生的漆畫都有可觀的成就。

不過，李國平早期對茶則與茶匙的界定，只是做為司茶人「手的延伸」：從取出茶葉經由茶則引渡入壺，

並在事後借助茶匙去渣罷了。儘管茶則同時兼具度量茶葉多寡與賓客賞茶的功能，但他仍堅持在茶席中，茶則僅扮演隱士角色，不能喧賓奪主。因此從取材、修邊、整形、打磨等，完成粗胎後，披上層層的透明大漆，也相當符合他一向低調的個性。

近年茶則創作逐漸受到茶人的重視，不再是茶席中附屬的隱晦角色，而以大器之姿左右茶席的成敗。因此去年春天，當我對國平的茶則創作還停留在本色竹器印象時，我與福州來的漆藝名家周榕清應他之邀，前往好友阿敏在日月潭伊達邵開設的「澄園」民宿旅館度假，一樓大廳琳瑯滿目的茶具櫃中，數枚色彩繽紛的漆藝茶則赫然在列，不僅已有各種紋樣成就光亮絢麗的美感，或曲或直的線條也更具張力。其中有經由變塗加上金箔、玉片、葉脈等紋飾，也有拋光研磨後的華麗斑燦，讓我頗有「士別三日，刮目相看」的驚嘆。

以作品「蝴蝶扣」為例，國平顛覆了傳統日本漆藝茶則的內斂色澤，而大膽採用了豔紅做為底色，在紅與黑交融的光影中，呈現沒有藩籬的、朦朧卻又和諧的氛圍；適時飛來的蝴蝶則以蛋殼鑲嵌拼貼，彷彿虹的弓劃過早春的暖陽，細細剪輯著古典與現代交織的神秘輪廓，飽含東方禪趣的人文精神，又不失鮮明的台灣意象。

今年七月，許久不見的國平忽然來電說，即將前往北京做漆藝茶則的展出，並與我約好時間後，帶來了他最新的十餘組色彩繽紛的作品，結合了福州、日本的漆藝特色，更加上脫胎漆器或編織裏以大漆的斑

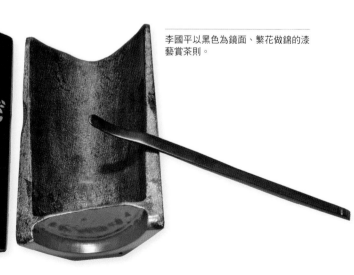

李國平以黑色為鏡面、繁花做錦的漆藝賞茶則。

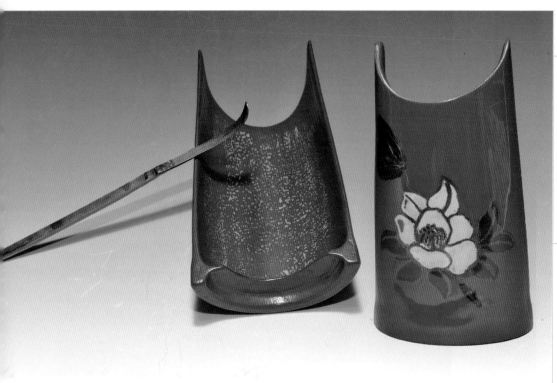

李國平罕見地以玫瑰做為茶則靈魂的新作。

燦，讓我大感驚豔。

話說黑色為漆藝表現最具代表性的色彩，李國平也喜歡以多層次的黑，做為漆藝茶則的底色，像是一面低調的鏡子，將周遭的茶壺茶海聚焦投射其上，並在黑色表容貼上金箔，或如似錦繁花、或如點點繁星，投射月亮上升之後的絢麗花浪。置放茶品的裡腹或以暖色為底，走向重重疊疊朦朧如帳的夕陽紫翠之中；或在黑色底漆上以毛筆沾漆揮毫，搶在快乾未乾之際貼上金箔，聚焦為大器無比的狂草圖案，更像在黑色亮麗長髮中染滿月色，悄悄開啟綺麗世界的另一扇門。

他也常大膽設計造型，在看懂茶品的深度後，先以竹編構成畚箕或剖開的魚簍狀，再以鮮明的畫夜度量歲月的寬長，貼上和紙後施

以大漆，保留編織的雪泥鴻爪以及大漆的豔麗光澤，彷彿風起雨歇做為韻腳，而格律則取自茶的尺寸，成就優美弧度伸張的茶則。

再看另一枚如虹的弓渾圓舒展的茶則，綺麗的色彩像是裹著華麗古典和服的新娘，桃紅色織錦彷彿千百個玉墜婉約擺動，嫵媚的身軀風情萬種地在燈光下搖曳，閃爍喜悅的光芒，讓我大感驚奇。國平說這是他先將底漆塗裝，再上一層稠漆，將一把綠豆揮撒其上，待乾燥後去掉綠豆而成的「犀皮」技法。而婀娜的造型、多情的裡腹，更讓茶人與茶品的共鳴更深一層。

有時國平也拗不過竹的執著，以撫平的心為紙，以月升月落為平仄，用薄的竹皮，將棉紗以漆糊貼上，乾燥後再上漆，讓茶則裡腹產成織布的效果。細密的底紋往往隨著流動的光

李國平以竹編保留大漆豔麗光澤的茶則作品。

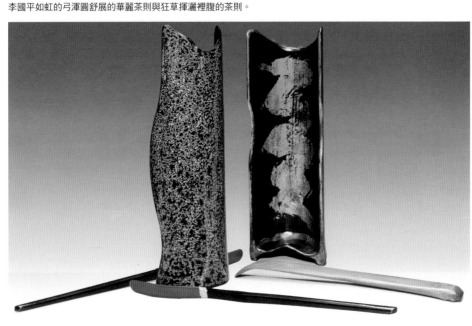

影逐漸加深，並在茶品置入後跟著茶香搖晃起來，一波一波朝著光影的流向擺動，在茶席中最能展現迷人的特色。

或如一枚詩意的篇幅繪了一朵玫瑰，玫瑰以妖嬈的姿態盤過表容，有如舊梳妝台上留下的胭脂。當茶人歡悅地取出茶品置放其上，做為茶則靈魂的玫瑰，就像讀過千遍萬遍的情書，吐露著對茶無限的癡愛。

李國平表示，漆藝茶則的創作必須專注投入，從材料本身皮殼的變化來掌握線條美感，過程中不斷反覆拿捏撫握，從竹器原本的個性出發，繁瑣的過程包括變塗、貼付或鑲嵌、研磨、推光等。讓樸實君子之風的竹與冷凝華麗的漆在茶器上款款對話，不僅在現代感強烈的色彩下爆發濃郁優雅的中國古風，也為茶席注入了全新的創作活水。

李國平以金箔花瓣為黑色漆藝茶則更添嫵媚與繽紛。

李國平如虹的弓渾圓舒展的華麗茶則與狂草揮灑裡腹的茶則。

托起天目璀璨

二〇一五年「日本茶道文化特展」於北投文物館盛大登場，在好友洪侃副館長細心陪同及逐一解說下，其中最吸引我的，是玻璃櫥櫃內一個精緻的天目碗，以及用來托起的台座。旁邊的文字介紹說，這個天目茶碗是江戶時期（一六〇三～一八六七）的永樂善五郎所作，而底下的「雪薄紋蔦雪輪蒔繪天目台」，作者卻不詳，只說約為江戶後期（一七九四～一八六七）的作品。

洪侃告訴我，作品連同底下的漆器茶台（即簡易茶桌），全都是從國史館「台灣文獻館」商借而來，係清廷簽下出賣台灣的「馬關條約」後，日本北白川宮能久親王於一八九五年奉命率兵接收台灣時所帶來。在全球第一部客語電影《一八九五》中，由於遭到苗栗銅鑼客籍秀才吳湯興等人所組成的義勇軍奮勇抵抗，能久親王久攻不下而客死異鄉，留下的天目碗、天目台與茶台，後來就一直珍藏在殖民統治者的總督府內，直到台灣光復才輾轉由總統府移交予國史館珍藏至今，可說是難得一見的珍寶。

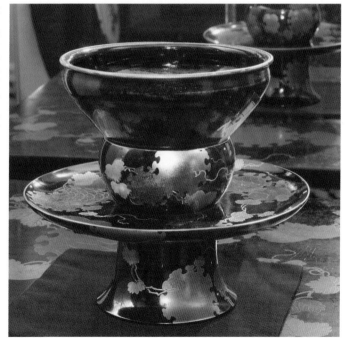

國史館台灣文獻館珍藏的江戶時期天目茶碗與蒔繪天目台。

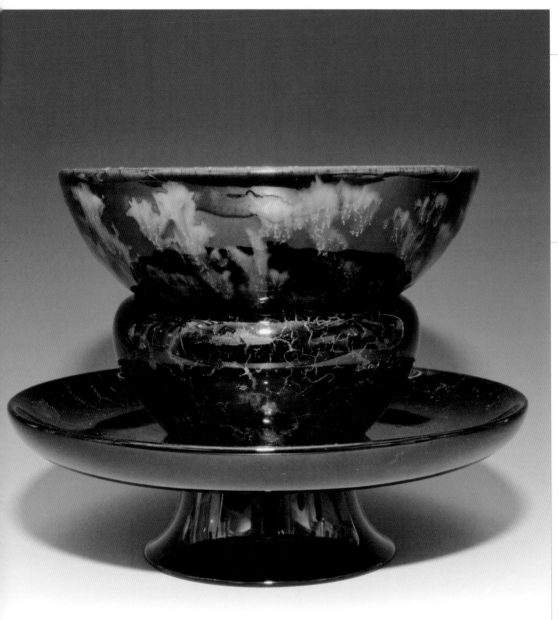

以梁旺瑋漆藝天目台襯托邵椋揚天目茶碗的璀璨。

洪侃進一步解釋說，天目台為「金蒔繪」，金色部分全係金箔所塗裝，而「雪輪」則代表冬天，一般需在冬雪時才能使用，至於漆台所繪的葡萄藤，則象徵天皇後裔生生不息之意。

滿足地看完展覽次日，趁著赴台中演講之便，前往「圓滿自在」茶器館拜訪，主人王建成聽我講得神靈活現，轉個身就取出了好幾件模樣差不多的漆藝天目台，托起的天目碗則全為邵椋揚作品，讓我大感驚奇。

王建成頗為自得地表示，與邵椋揚長期合作近二十年，一直希望能有器皿襯托天目的璀璨，因此勤訪日本眾多美術館，發現所有國寶級的天目茶碗均有漆器台座襯托，因此不斷拍照並勤做筆記，返台後再親自繪圖，並提供適當的材料，交由台中的漆藝名家梁旺瑋著手完成。

其實從北宋至元代之間所留下的宋人品茶繪畫中，建盞（即天目茶碗）大多有台座托起，稱為「盞托」，因此天目台當時也隨著建盞的東傳日本，而在日本發揚光大，應該是無庸置疑的。而「天目台」在日本且為抹茶道所用的名詞。以三千家之一的「裏千

「圓滿自在」委由梁旺瑋手做的漆藝天目台。

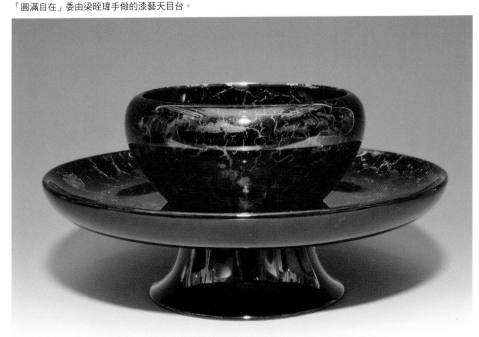

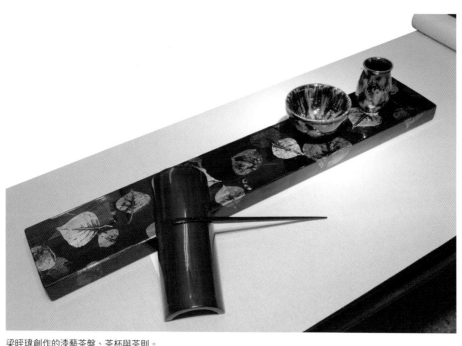

梁旺瑋創作的漆藝茶盤、茶杯與茶則。

家」為例，用天目盞點茶是「四個傳」以上的「密傳」點前方式才會使用，而且必須放在天目台上使用。

王建成說，梁旺瑋學習及創作漆藝已逾十年，主要作品則以脫胎方式來進行，讓作品更為輕巧。近年且將漆藝從傳統器皿逐漸蛻變為「不規則形體物件」的創作，也創作了不少茶盤等漆藝作品，希望能有更新的方式推廣至生活中的無限可能。

從他留在「圓滿自在」的諸多漆藝作品來看，梁旺瑋有著獨特的原創風格，以及奔放色彩的漆藝表現，將台灣漆藝特色及文化意涵發揮得淋漓盡致，只為實現漆藝生活美學的夢想。他的創作跳脫學習中國以及仿傚日本漆器的舊傳統思維，著重台灣漆藝的歷史性及民族性意涵表現，以自身的美學修養製作貼近生活的漆藝作品，自然風情躍然而生。

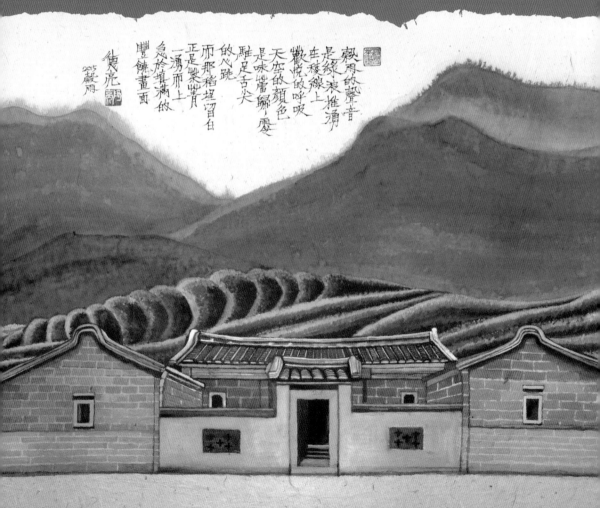

【第伍章】

藏茶風帶動
人文茶倉
崛起

看著陶藝名家三古默農小心翼翼打開岩礦茶倉，取出他珍藏多年的台灣老茶，歲月的陳香頓時宛如五指山下剛剛獲釋、飛躍而出的齊天大聖，掙脫陶燒的茶荷，將香氣瀰漫整個室內；燈光下但見條狀茶品已明顯黝黑，依然散發迷人的光澤，應該是陳期四十年以上的南港包種了。懷著感恩與虔敬的心，將岩礦壺沖出的溫潤茶湯輕啜入喉，濃醇甘美的韻味頓時直衝腦門，強韌的茶氣與陳茶的老韻在入喉後更展現無遺。

飲罷三盅，我特別細看他最新的岩礦茶倉作品，其中較大的幾個圓滾外觀，儘管造型頗具福建客家圓樓風采，默農卻命名為飛碟茶倉，想是圓滾滾的外觀捎來UFO的訊息吧？飽滿拍打的岩礦，讓整個茶倉都活了起來，用來藏茶，更有陳化加分的效果。

儘管很早以前就有人有計畫地收藏老茶，但台灣老茶的爆紅卻是近十年來的事：由於普洱陳茶在兩岸掀起瘋狂囤積搶購的熱潮，品飲普洱陳茶的風氣日漸普及，間接帶動了台灣陳年老茶的買氣。過去不及去化或刻意留存惜售的烏龍茶、包種茶，甚至新竹東方美人、魚池紅茶等，潛藏陶甕或地下，埋藏塵封數十年以後紛紛鹹魚翻身，一時都成了奇貨可居的珍品，近年受歡迎的程度比起普洱陳茶可說有過之而

台灣老茶的爆紅，藏茶的茶倉扮演了重要角色，圖為三古默農作品。

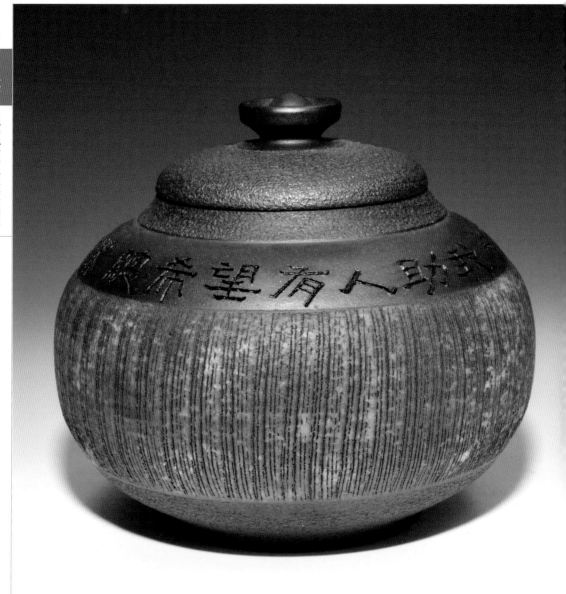

鄧丁壽充滿人文意境的茶倉蓋上圍繞滿滿的書法。

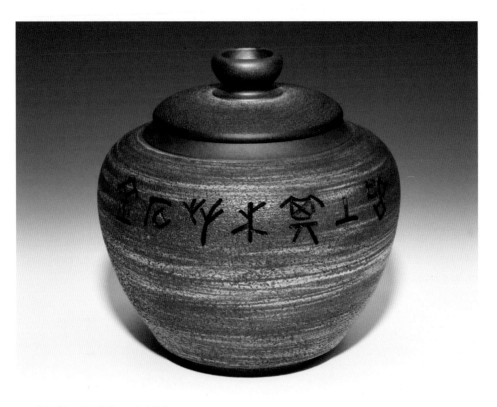

鄧丁壽的「金石草木皆上品」岩砂茶倉。

無不及，而做為藏茶的茶倉也在其中扮演了重要角色。

茶倉是陶瓷燒製茶甕或金屬茶葉罐的統稱，一般來說，小型茶倉僅做為外出泡茶時，裝入少量茶所需，主要在方便、美觀，而非長期存茶藏茶之用；至於較大的金屬茶罐或陶製茶甕，前者通常做為茶商在店內存茶銷售之用，後者就是有計畫地收藏陳放茶品了。

在使用上，假如僅係短暫存放輕發酵的包種茶、高山茶等茶品，茶倉的選擇應以錫罐、鐵罐或瓷罐為佳，可以達到較為「密封」的效果，不致讓茶香快速流失。但若存放鐵觀音、普洱茶等重焙火或重發酵茶品，則以

陶甕為佳，因為陶器有看不見的毛細孔，茶葉可以在內繼續呼吸、舒展與陳化，多年以後取出也較不易發霉或變味。

其實在烏龍茶普遍清香化、發酵度愈做愈輕的今天，台灣老茶不僅以陳穩的豐姿熟韻受到資深茶人喜愛，喝陳茶養生的說法也甚囂塵上，儘管顛覆了台灣茶一向「以鮮為貴」的觀念，卻也逐漸受到消費者的認同。因此手上若有超過「最佳賞味期」或已逾保存期限的茶品，大可不必急於丟棄：只要褪去包裝，將茶葉直接置入未上釉的陶甕內貯藏，多年後取出，也可以跟普洱陳茶一樣，成為別具風味的台灣老茶。

老茶應如何貯藏？首先要確定容器中沒有多餘的空氣，能隔絕光線，存放地點要陰涼通風，不要有驟冷驟熱的現象。茶倉則以未上釉的陶罐最佳，長期貯存則最好有乾燥的木炭鋪底以確保不受潮，通風的環境也很重要，貯藏方式與普洱藏茶大致相同。

貯藏普洱茶或過期的台灣茶品，一般只需以陶罐、陶甕或陶製小茶倉乾燥密封保存即可，由於陶甕具透氣性，可以達到歲月陳化的效果，尤其茶品在陶甕內可以變得更加柔和、圓潤，且置放愈久效果愈佳。除了避免受潮或異味、白蟻等侵入，更兼具入倉（加速陳化）與退倉（去除霉味與雜氣）的優點，對於去除熟茶的熟味尤其有效。

過去一般民眾藏茶，大多以早年留下的陶甕，包括老祖母時代的酒甕、鹹菜甕等，洗淨烘焙後做為茶倉。近年老茶的身價節節飆漲，藏茶的容器可不能太草率，陶藝家創作的茶倉乃順勢崛

翁士傑呈現藍白山水般的鈞釉茶倉。

胡定如青瓷開片的茶倉作品。

起，無論資深或新銳，如鄧丁壽、三古默農、李永生、陳雅萍、吳麗嬌、林義傑、吳金維、李仁嵋、蘇文忠、戴志庭、廖玉瑩、胡定如、黃俊憲等，幾乎都投入茶倉的創作，運用不同的技法與素材融合，燒造兼具藝術美感與實用的茶倉，豐富的人文思維尤其深受愛茶人的青睞。

因此今天許多造型獨具、釉色飽滿的陶藝茶倉，無論柴燒或瓦斯窯作品，個個都成了炙手可熱的藝術品，讓愛不忍釋的買家們紛紛指明要連同茶倉一起購回收藏，即便所費不貲、甚至往往超過茶價也在所不惜。

例如台灣岩砂壺的開創者鄧丁壽，偌大的茶倉上密密麻麻、若有似無的經文圖像，彷彿滿腹經文就在飽滿的茶倉上來回滾動，特別的是倉蓋上圍繞的幾個大字「難得幾兩茶」，總希望有人助我分享」。另一個轉輪般無數色線環繞的茶倉，外觀就以甲骨文書寫「金石草木皆上品」，表達他樂於與人分享的價值觀，深受愛茶人的喜愛。

此外，南部陶藝家翁士傑以藍白山水般的意境所呈現的鈞釉茶倉，以濃度不同的白釉潑灑，產生強烈的對比與流動效果，以及韻味十足的水墨意境。其他則因釉色較為厚實而形成倉鈕的寶石藍，以及偏深色的倉肩，在烈火淬鍊後呈現出青中寓白、白中泛紅的藝術效果，滋潤均勻。

又如高雄才女胡定如所創作、青瓷開片的茶倉作品，具婀娜豐腴之姿、粉青帶綠的色澤，宛如剛沖洗過的翠玉白菜一樣清新亮麗，而選擇了雞翅原木做為倉蓋，彷彿千萬種溫柔的縈繞，在燈光下滾滾扭動著誘人的晶瑩，同樣令人激賞。

天壇彩釉生生不息

陶瓷茶器名家陳雅萍，無論用釉與燒窯都顯得游刃有餘，在釉料與火的呢喃中，不斷發掘窯變的夢幻與詩情，拿捏得恰到好處，使得作品始終「如花朵綻放於亮麗光彩之中」。而近年在造型上也往往有令人驚喜的表現，例如二〇一三年高雄港內有療癒效果十足的黃色小鴨，陳雅萍也有造型活潑可愛的黃色小鴨壺，讓我印象深刻。

又如一個足以容納一公斤的普洱大型圓茶的茶倉，陳雅萍別出心裁地以接近福建圓樓的造型以及北京天壇的帝王色彩，以鈷藍釉在烈火中相互撞擊，高溫還原出來的繽紛，呈現絕美且千變萬化亮麗釉彩，令人驚豔。

陳雅萍說，市面常見的茶倉造型多為圓潤飽滿，因此拉坯時希望能創作出獨一無二的外觀，在傳統元素中注入現代時美學的律動，洋溢著生命力十足的人文境界，還能有細膩動人的婉約質感。在與火共生的藝術中，陳雅萍永遠不停歇、絕不重複昨天的自己，無怪乎作品始終受茶人青睞。

另一個以花生的具象為造型、以寫實的花生雕塑為

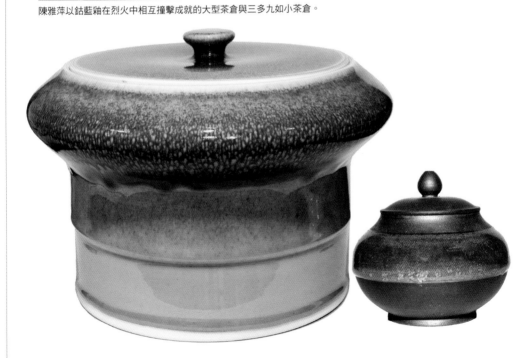

陳雅萍以鈷藍釉在烈火中相互撞擊成就的大型茶倉與三多九如小茶倉。

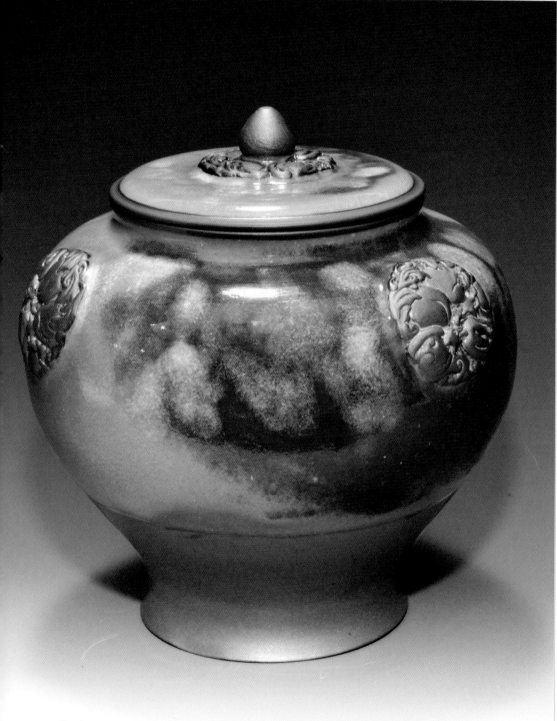

陳雅萍創作的福祿壽茶倉飽含強烈中國帝王色彩。

蓋鈕的茶倉，陳雅萍特別取其諧音稱為「生生不息」。而「珍珠立體釉茶倉」，則是得自生活中的靈感：她說完成該土坯的同時，正思考該用何種紋飾來彰顯作品特色，忽然看到桌上的一條珍珠項鍊，靈感便泉湧而至，以超過一二八〇度的高溫，燒出珍珠狀的立體釉綴飾並環繞倉面，綻放出珍珠般優雅動人的光芒，讓人愛不釋手。

此外，飽含強烈中國帝王色彩的「福祿壽茶倉」，則是以另一種銅釉呈現；延續她的創作壺風格，同樣以自己調配的台灣陶土，雕刻出各種吉祥的圖騰，讓茶倉更具故事性、話題性，同時兼顧了實用的透氣功能，以蝙蝠象徵「福」、佛手代表「祿」，而壽桃則代表「壽」，再以高溫淬鍊出幻化萬千的瑰麗色彩，也傳達了她滿滿的祝福。

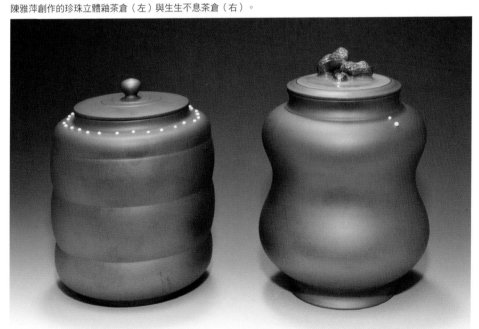

陳雅萍創作的珍珠立體釉茶倉（左）與生生不息茶倉（右）。

兔子的金剛怒目

佛家常說「金剛怒目、菩薩低眉」，為降伏四魔而不惜怒目，為慈悲六道才慈眉善目、低眉以待。用這樣的觀點來詮釋，就不難理解超現實陶藝名家張山的創作理念了。例如他「關於兔子的傳說」系列陶燒茶倉，將印象中總是顯得嬌弱、處於野生動物食物鏈最下環的兔子，包括兔寶寶的活潑可愛形象完全顛覆，成了挺著巨大胸膛、威武佇立的機械怪獸或變形金剛，偌大的上半身剛好用來放置茶葉。柔軟的兔耳朵變成劍拔弩張的猙獰尖角，或洶湧如巨浪反撲的大角。雙手或揮舞一對大螯，或張開弓狀彎曲的手臂，加上劍龍般的尖刺、堅實的腹甲與鉚釘，彷彿《西遊記》中魁梧的牛魔王，更像純機械的生命體，表達對人類不斷掠奪自然資源的批判與反諷。

而以卡通《無敵鐵金剛》或《神奇寶貝》等動漫造型呈現的陶燒茶倉，原本小英雄們駕馭的座艙變成茶倉，茶香總是在掀開頭蓋後傾洩而出，不僅小朋友喜歡，大人也愛不忍釋。他說創作可以天馬行空，但保持童心與關心地球環境的心態，卻必須永遠堅持不變。

張山創作的機械怪獸陶燒茶倉。

張山反諷意味十足的「關於兔子的傳說」系列陶燒茶倉。

浮雕技法注入古典圖騰

長年在三義苦守寒窯的陶藝名家吳金維曾接受我的委託，以柴燒創作大口茶倉，將「德亮藏茶」四字陽刻於上，多年下來不僅貯藏普洱茶餅有了驚人的轉化效果，收藏十五年陳期以上的東方美人，更有絕佳的風韻表現。而他近年用柴燒革命所燒就的黃金茶倉，更是兩岸收藏家夢寐以求的經典之作。

沒想到吳金維今年還給我一個更大的驚喜，帶來了一個專門貯藏普洱七子餅的大口茶倉，除了醒目的「德亮藏茶」陽刻大字，外觀也不再以單純的黃金炫燦為滿足，新增的浮雕技法注入中國古典圖騰或吉祥圖案，不僅巧妙結合了柴燒的窯汗與火痕本色，人文意象與創意表現也更加多元繽紛。

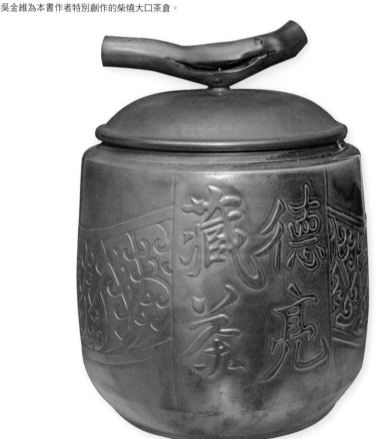

吳金維為本書作者特別創作的柴燒大口茶倉。

淬鍊成金的律動色彩

所謂「黃金茶倉」，是指完全不用金水、金箔或任何釉料，純粹以「一土、二火、三窯技」的柴燒烈火質變，表現出兼具黃金光澤與多種色彩自然互補的炫燦。苗栗通霄的陶藝家戴志庭，有條不紊地傳達泥土淬鍊成金的律動，節奏明快而不會帶給觀者任何的壓力。憑著自己不斷研發的陶土配方，撐出黃金爆裂的深度與寬度，再藉由火與空氣流動、金屬與流釉交互表現，以凹凸面金銀交錯的色彩成就質感。

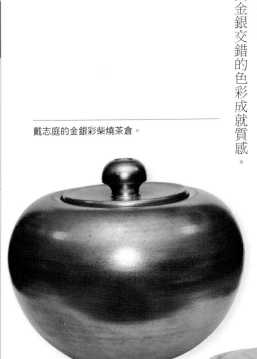

戴志庭的金銀彩柴燒茶倉。

戴志庭將泥土淬鍊成金所成就的黃金爆裂茶倉。

錫口陶倉的巧思創意

隨著近年中國大陸經濟快速崛起，象徵招財儲財的貔貅成了兩岸商人甚或一般民眾的最愛，果然也堂而皇之與龍並列，出現在李仁嵋的柴燒茶倉之上，再以龍頭做蓋鈕。而復古造型的圓滾滾茶倉，提把上還有極為寫實的技法所做的提桿，十分討喜。

號稱「最富巧思創意的陶藝家」，李仁嵋早期曾以茶壺躺在茶海懷中；或大小兩支壺如連體嬰般緊密連接的母子壺；或一截截試管拼湊而成的茶壺；石磨般「擠」出茶湯的擬真壺；上下相連既有提梁又有側把的打水壺；螺絲釘造型燒製的機械壺等，大膽顛覆茶壺既定造型與印象，近年也以許多創意獨特的茶倉令人側目。

例如目前他寄來一個大型茶倉，圓滾滾的外觀，加上各種繁複的不規則波浪線條，不僅筆觸強烈，還頗具巧思地在倉蓋以及口緣兩側共加上了三個提耳，再以一根木棍扣住，彷彿古時的門栓，拉開後即可提起倉蓋，讓人忍不住會心一笑。

李仁嵋也喜歡為陶燒茶倉結合各種不同媒材，例如他先精準計算收縮比，再以車床車出錫器，層層旋轉鎖上成為錫口與錫蓋，所成就的茶倉，既有柴燒火痕的藝術性，又深具強烈的現代感。

李仁嵋結合錫口與錫蓋成就的柴燒茶倉。

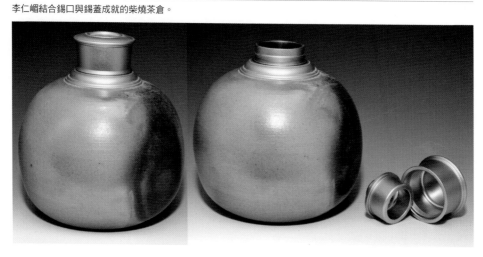

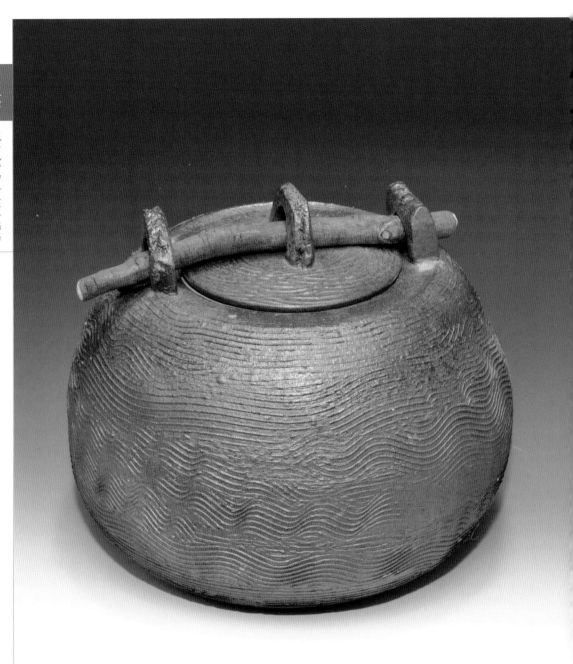

李仁嵋的木棍提耳大茶倉。

青蛙蟾蜍四方財

愛青蛙成癡的「青蛙王子」林義傑，長年以來創作了許多青蛙壺而紅遍兩岸，無論造型或釉彩均完全忠於青蛙本色，堪稱寫實而維妙維肖。尤其不同於其他壺藝家，大多僅將鳥獸做為壺鈕，林義傑直接將壺嘴形塑為斗大且完整的蛙族，用來泡茶可說趣味橫生，茶湯彷彿就從一隻活跳跳的青蛙口中傾洩而出，引人發噱，讓人一眼看了就喜歡。

林義傑創作的茶倉當然也少不了青蛙，近年由於許多收藏家的「勸進」，也開始將蟾蜍（閩南語稱「咬錢」）做為茶倉要角，例如最新的「三吋蟾蜍佔四方財」、「千眼明月黃金蟾」等作品，色彩飽滿卻不俗豔。

林義傑日前來電邀約，希望我能共品他新購入的一款「福鼎白茶」，因此相約在他鶯歌漂亮的「月半」工作室。話說產於福建省福鼎太姥山的福鼎白茶，其實就是名滿天下的「銀針白毫」，曾於清朝嘉慶初年被譽為世界名茶，在中國六大茶類中屬於「白茶」，因此「茶貴白」，

林義傑最新創作的「三吋蟾蜍佔四方財」大型茶倉。

採制銀針以芽潔白肥壯、茸毛多最為特色。不過喝慣了半發酵、全發酵或後發酵茶的台灣朋友可能就不會太喜歡了。

為了歡迎阿亮的到訪，林義傑還特地以一個蟾蜍茶倉新作相贈，讓阿亮高興萬分。細看蟾蜍身上的斑點，或倉體刻意營造的歲月吻痕，甚或做為蛙族棲息漂浮的蓮花，透過烏溜的大眼在山靈古剎中都彷彿飽經風霜的彩繪木刻，感覺上仰望，釉色的運用與沉穩堪稱無懈可擊。

青蛙王子林義傑的茶倉無論造型或釉彩均維妙維肖。

林義傑創作的「咬錢來也」茶倉。

普洱雄獅

岩礦陶藝家廖明亮攜來了他最新創作的大型茶倉，想聽聽我的看法。放在燈光下仔細觀賞：大尺寸與大口的茶倉，可以放入完整的一筒普洱七子餅制式圓茶，外加數片單餅，顯然不僅可以完整收藏以達投資目的，又能逐年取出歲月累積陳化的單餅品飲，享受不同變化的品飲樂趣，正是多年來我不斷鼓勵陶藝家成就的「完美」規格，即便用來陳放台灣老茶，在收放之間也頗能順手，在市場上可說競爭力十足。

雕塑家出身的廖明亮，新創作的茶倉在外觀造型上雖無特別驚人之處，卻雕塑了一隻神氣活現的雄獅，並在接合處鋪上方圓勻稱的飽滿色彩，令人驚豔。而捨棄了拉坯的方式，純粹以宜興紫砂名家慣用的拍身筒手法，能夠完成偌大的茶倉，並適度拍上岩礦，為肌理分明且渾圓不失粗獷的作品劃上完美的句點。

廖明亮創作的大尺寸與大口茶倉。

大地龜裂的省思

資深陶藝名家翁國珍早在十多年前即以獨創的「單手內撐」技法，成就「大地的省思」系列作品，獨樹一格地以大地裂紋為創意融入柴燒茶器，讓觀者一定程度感受大地撕裂的強烈震撼，所創造的茶倉也保留了大地龜裂的吶喊，呈現的裂紋意象最能激發茶人愛物、惜物、藏茶之心。

話說翁國珍近年應許多收藏家要求，創作了許多體積大得嚇人的茶倉，且多半以他獨創的單手內撐手法成就大地龜裂系列。由於體積太大，陶土與用釉又厚，重量往往高達四、五十公斤以上，因此成功率甚低。例

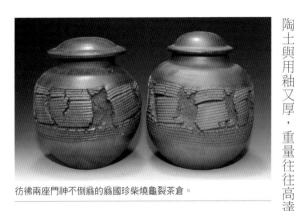

彷彿兩座門神不倒翁的翁國珍柴燒龜裂茶倉。

如二○一四年冬天以瓦斯窯燒造的大口七子餅茶倉，底部就在燒窯時不慎爆裂；而前一陣子在平溪窯柴燒的大茶倉也多有瑕疵，因此聽到電話彼端傳來的興奮語氣，我也忍不住為他感到高興。

果然將近十一點左右，就看見翁國珍氣喘吁吁地從電梯口「抱」著一個龐然大物，外面裹著一層被單，好不容易抱進了工作室，掀開被單，哇！一個漂亮的大茶倉完整呈現眼前，高約六十公分，重量也高達六十公斤，足足可放進三、四筒共三十片以上的普洱七子餅茶，比較去年柴夫窯主人廖玉瑩致贈的柴燒大倉，儘管高度稍遜，圓滾滾的外觀卻更為豐滿討喜，尤其在大地龜裂的基礎上潑墨般揮灑的釉色，讓整體外觀更富藝術性，堪稱近年難得一見的超大茶倉佳作了。

翁國珍以獨創的單手內撐技法成就大地龜裂意象的大茶倉。

三元及第藏茶情

苗栗三義的陶藝家蘇文忠也喜歡為茶倉披上爆裂的外衣，只是裂痕往往以塊狀分布呈現，彷彿地球儀上凸出海面的陸地，又像深邃湖面上密布的大小島嶼，內斂的金彩質感自然樸實，粗獷且充滿陽剛之氣，在看似相同的裂紋中也極富變化，充滿自然多變的色彩與樸拙的風韻。而且他往往會在蓋鈕來上一道神來之筆，例如將友人創作的石雕小豬做為茶倉的蓋鈕，不僅增添了作品的趣味與美感，也為整體的造型劃上完美的句點。

我於二○一五年三月赴台中「方圓茶文化學會」演講，蘇文忠還特別從苗栗三義趕來聆聽，演講結束後他說要提供三個不同大小的柴燒茶倉，讓我分別以三種不同的茶品藏茶比較。果然四月初就收到他寄來的沉甸甸紙箱，迫不及待拆開後，大、中、小三個拙樸的茶倉就出現眼簾，分別貼上了狀元、榜眼、探花的紅底黑字白棉紙，顯得蒼勁又搶眼，與茶倉在燈光下同時綻放飽滿多變的色彩與樸拙的風韻。

蘇文忠創作的狀元、榜眼、探花三個不同大小的柴燒茶倉。

金雞報喜

長年鑽研在壺的天地，擁有台灣最完整學院資歷的陶藝名家李永生，說他領悟到形、色、質三種元素的調和，在古器皿與現代用品中創新「形」，更在林葆家的傳授和自研礦顏中找到獨特的「色」，他的作品以自然為走向，生活中的人、事、物皆可做為創作的取材，並賦予新的生命。因此所創作的茶倉無不極富變化，利用大自然各種礦物調和出來的土質，加上彩繪後所呈現的，更不僅僅是土坯塗上釉彩，而是從肌理透出色澤的質感。

以新作「金雞報喜」茶倉為例，霸氣逼人的外觀披上亮麗的彩釉，展現強烈的個人特色與人文風采。上釉的陶倉能否藏茶？李永生解釋說高溫淬煉的釉彩必須燒成「活的」，除了外應力，本身還有內應力而透氣呼吸。對照他的另一組銅紅釉茶倉，就是噴釉後再上一層天然的荔枝樹灰，經我實際以保存五年的文山包種茶置入試驗，兩年後取出果然能感受歲月微妙的加持，至於與未上釉的茶倉比較如何？就得再等個數年才知分曉了。

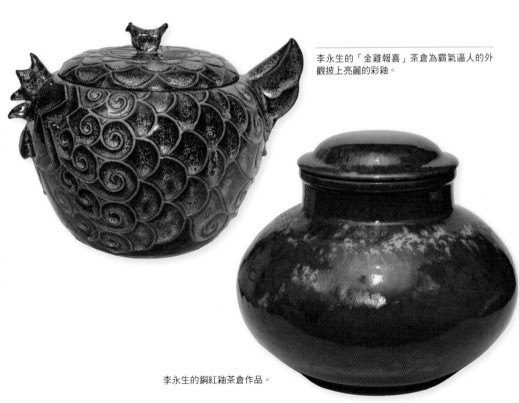

李永生的「金雞報喜」茶倉為霸氣逼人的外觀披上亮麗的彩釉。

李永生的銅紅釉茶倉作品。

櫻花與劍

　　喜歡以拉坯方式成形，再以擀麵棍或徒手或推或擠，完成的粗坯既圓潤又帶有些許的稜角或筆觸凹痕，黃俊憲再以他一貫的「甩釉」方式，將釉彩如潑墨般任意揮灑其上，所成就的大茶倉，彷彿許許多多的熱帶魚悠游在深邃的海洋，又像櫻花與劍的交互衝擊，而原木倉蓋上密布的年輪則冷眼凝視這一切。

　　擁有劍道六段資格的黃俊憲，對於武士文化和精神具象「劍與櫻花」，絕對有著深刻的體悟：劍代表武士的技藝與生活態度；櫻花則象徵佛教的「無常觀」與傳統美學思想的結合。黃俊憲創作的茶倉巧妙將兩種相容又衝突的元素導入，應該也想藉由藏茶的時間之美，或品茶的悠閒態度，表達活在當下、珍惜美好的理念吧？

黃俊憲的「櫻花與劍」大茶倉。

阿里山的少年壯如山

「阿里山的姑娘美如水，阿里山的少年壯如山」，小時人人都能琅琅上口，加上歌壇天后張惠妹近年唱遍大陸與世界各個角落的名曲〈高山青〉，阿里山的名氣早已如日中天，近年更是陸客來台觀光的首選。

達邦是大阿里山系的新興茶區，大多數為原住民鄒族的保留地，舉目所及盡是一望無際的原始林、楓樹林、茶園、竹林等，置身茶園看日出、晚霞及雲層的變化，山嵐、雲海就在身邊，一株株茂密的茶樹在得天獨厚的天然環境生長。

傳說鄒族是戰神的後裔，自古以來就以驍勇善戰著稱，為了展現阿里山原住民鄒族的文化特色，鄒族媳婦戴素雲特別將鄒族的圖像組合，以「紅、藍、黑」三種代表顏色融入茶葉包裝，呈現高度鄒族特色及原創設計的商標。

遠方山巒清晰可辨，山谷中的聚落彷若觸手可及，每逢雨後，雲霧自山坳升起，山巒在雲霧間若隱若現，更添一股誘人的魅力。尤其在毫無「光害」的環境中，邂逅滿天星斗與飽覽月色，更是夜晚觀天的一大享受。經常上山採集岩礦的游正民，特別以阿里山磅礡的景色為背景，融入鄒族代表色彩與圖騰，創作了許多不同色彩與風貌的茶倉，讓人強烈感受阿里山的日月精華，以及鄒族飽滿的山靈之氣，更深深觸動你我封閉已久的心靈深處，那一份沁涼與沉靜。

游正民阿里山「達邦」
系列茶倉。

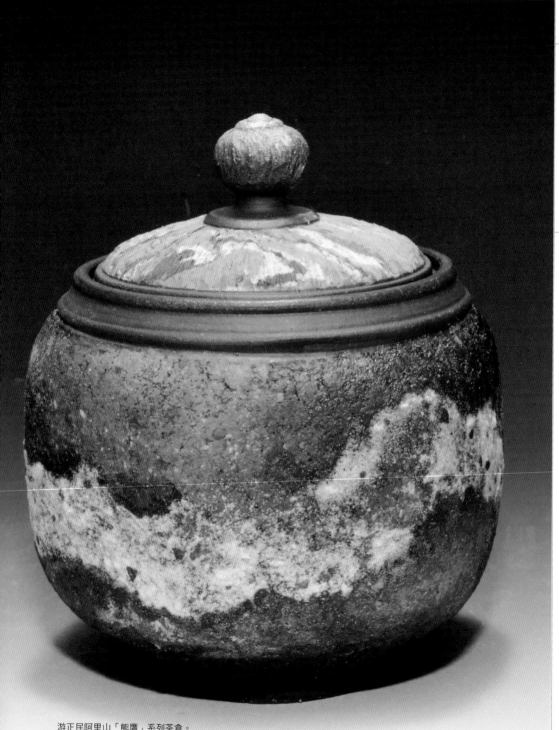

游正民阿里山「熊鷹」系列茶倉。

原木的魅力

　　台北老字號「茗心坊」主人林貴松向以藏茶豐富聞名，細數他二十多年來的收藏，除了數十年以上的文山包種、六龜野生山茶、東方美人等台灣老茶；以凍頂、梨山等地生態茶製成的團圓茶；還有近年屢創天價的印字級、號字級等普洱陳茶。為了貯藏他的「最愛」，多年來也煞費苦心，不斷尋覓理想的藏茶容器：從早年民間留下的老陶甕，到近年的名家創作茶倉，也經常親自設計造型，委由苗栗鄉間的老窯場拉坯燒製。

　　將不同茶品分別貯藏後，他總會取來紅紙以毛筆書寫，詳細註明茶品、來源以及收藏年分等，貼在陶倉圓滾滾的肚上，多年來始終樂此不疲。

　　三年前林貴松忽然突發奇想，

林貴松設計創作的原木茶倉。

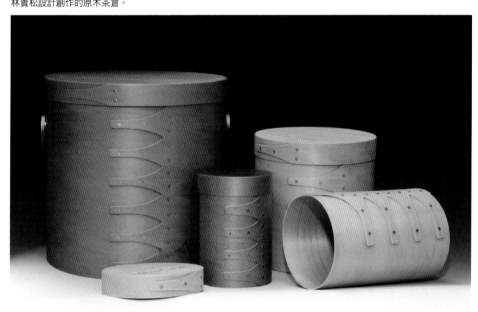

希望能創作一個素材全然迥異的茶倉：他從鹿港老街上的手工木器得到了靈感，特別找來了杉木，削刨成零點一五公分的薄片後，捲曲為圓柱狀，並在接合處以銅鉚釘裝飾，與密合的倉蓋連成一氣。完成的茶倉造型看似極簡，卻蘊含濃濃的大自然與人文氣息，讓人一眼就喜歡。

不過剛做好的茶倉可不能立即存茶，為避免茶品吸入原木的香氣而走味，林貴松還大費周章先將烘焙過的平價茶品置入，待存放個一年半載，木香幾乎已被茶品全部吸收後，才將「百味雜陳」的茶品取出丟棄，留下無味的原木茶倉，再來貯藏珍貴的茶品。

林貴松說他的原木茶倉，最大特色就在輕巧、潔淨、方便，不僅可以筒筒相疊、利於陳放，還有原木本色與蜜黃兩種顏色，以及四種不同大小的規格。最大的可置入五斤茶品，或整筒的七子餅普洱圓茶。他說原木茶倉不僅可以防塵及調節茶葉濕度，還能與茶品一起陳化、共度悠悠陳年歲月，在古樸中讓歷史與文化逐漸交織交融，留給愛茶人最珍貴的收藏。

林貴松大型的原木茶倉可以存放整筒七子餅茶或人頭茶、團圓茶。

錫補與金繕

鍵人聚寶盆
立體複印軟體
複製舊界
射日的
亙古
記憶

海虎
2007

蔡佩君鍋補的宜興朱泥壺（曾志成藏）。

我在二〇一二年出版的《台灣茶器》一書中，曾提到陶瓷茶器的鍋補，並說「鍋釘改用Ｋ金，是避免傳統鐵材鏽蝕或銅材致毒的疑慮，技藝則來自一位台東的蔡姓師傅，可惜早已失去聯絡，讓我無緣一窺台灣鄉野奇人的驚世絕活，未免遺憾」。

書出版後不久，部落格就收到熱心的回應，讀者曾志成在留言板中，詳細告知鍋補師傅的姓名與聯絡方式。原來巧手補壺的師傅叫蔡佩君，而他手上也有不少蔡君所鍋補的茶壺，並進一步告訴我，台南還有一位本土鍋補師傅周伯燦，希望有機會能夠讓我親自看看兩人的鍋補工藝。

與曾君聯絡上後，才知道他手上擁有數百件鍋補茶器收藏，每件都是獨一無二的孤品，可說彌足珍貴。我想起多年前在國立歷史博物館舉辦的「寶壘藏神──鍋瓷展」，由收藏家潘建中與張耀元兩人提供的展品，也差不多是同樣的件數，兩岸

媒體還定位為藝品收藏的「潛力股」，令人印象深刻。

二〇一四年開春甫接任台南市茶藝促進會會長，曾志成說四、五年前在三峽老街驚豔鋦補後的茶壺，因而開始廣為徵求蒐集。此外，自家「藝境茶莊」所售出的茶器，運送過程中不慎破損或有瑕疵遭到退回，他也不忍丟棄，經由友人推介認識蔡師傅後，就都送往台東太麻里請求鋦補，或就近求教於台南的周伯燦，甚至不惜遠赴對岸尋訪名師動手。因此手中的藏品，從明清到近代台灣名家如蔡曉芳、章格銘、江有庭等都有，儘管所費不貲，每補一枚K金鋦釘要價六百至千元不等，鋦補的工資往往遠超過原本茶器的價格，他依然樂在其中。

趕緊搭上高鐵前往台南一探究竟，果然在偌大的木桌上與櫥櫃間，堆滿了大大小小的陶壺、茶海、瓷杯、瓷罐等，彷彿還帶著殘茶的淚珠，從歲月中一一甦醒。從外觀來看，年代應該涵蓋了明清、民初到現代，不同的是每個茶器都有或大或小、縱橫蜿蜒的裂痕，一根根鋦釘則羅列或散落其上，年代久遠的鐵釘早已鏽蝕變黑，銅釘或銀釘也多有明顯的氧化現象，看來較新的茶壺則以K金的閃爍如星座般耀眼排列。

曾君取出一個明末留下的大花瓶，在有如絲丘緞稜般肌膚的粉彩表面，滿布的鋦釘居然包含了鐵釘、銅釘、銀釘與金釘，顯然百年內破損不下三、四次，歷經清代、民初及近代不同主人與不同工匠、不同銅材的修補，各個年代的鋦釘以不可置信的優美弧度連接，緊密咬合，黝黑稍大的鐵釘更像存放數十年的芽茶那樣沉重，卻任由歲月進行熱情的撫慰。而歷代主人的不離不棄，尤讓我深深感動。

周伯燦鋦補的單柄淪茶壺（曾志成藏）。

從工匠補到技術補

早在物質不甚豐厚的年代，兩岸民間都有所謂的「鋦瓷匠」，專門為人修補破損的陶瓷器，閩南語稱為「補砸仔」。最早曾出現在宋代張擇端手繪的「清明上河圖」中，顯然老行當至少已傳承千年以上。

名作家亮軒也曾告訴我，說鋦補技藝早年非常普遍，沿街挑擔叫喚做小生意，幼年時也常見鋦匠在家門口坐著小凳，以金剛鑽等工具補碗。他說「匠人左手握住瓷碗，右手握弓，左右拉動弓子，金剛鑽被弓弦帶動而飛速旋轉，鑽出細孔後再將鋦釘敲入」，果然是說故事的高手，才能有此生動的描述。

不過亮軒卻說日本似無此行業，使得日據時期許多在台的日本人，故意打破碗盤請鋦匠補好，視為珍品。而巴基斯坦、孟加拉、印度等國也有這樣的技藝，不限於中國。唯一可以肯定的是：陶瓷品自中國而出，技術應該也是中國傳過去的。

早期工匠沿街叫喊「補砸仔」，專門修補陶瓷器，且往往就在顧客家門口，運用純熟的技巧在陶瓷器上鑽孔。曾為曾志成補過不少名家茶器、來自台南佳里的鋦補師傅周伯燦就表示，孔不能太淺，否則釘子無法固定；也不能太深，否則就會穿透器皿，造成更大破損。以錐針與竹製弓狀的穿器（俗稱「金剛鑽」），用手一左一右來回拉，使鑽針針頭於陶器表面鑽上小孔，力量且須拿捏得宜，才不致讓器皿裂

蔡佩君鋦補的茶杯與茶碗（曾志成藏）。

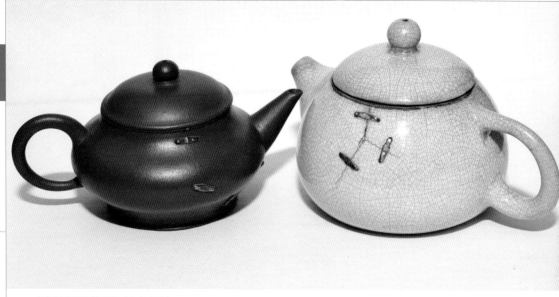

周伯燦鋦補的瀹茶壺（曾志成藏）。

開。裂痕則塗入少許特製的黏土膏，再嵌入騎馬釘將裂痕兩面補合。他說補丁的數目愈多則難度愈高，最高紀錄他曾在一個花器上補了一百多釘，令人咋舌。

周伯燦今年已六十七歲，至今仍在機械廠上班，鋦補茶器不過八、九年光景，引人好奇。他解釋說自己一向喜愛收藏古董，約莫在二十多歲至今，家裡也收了不少民俗古物，約莫在十年前收到幾個鋦補後的花器，大感興趣之餘，又恰巧收到一組早年鋦補匠留下的傳統金剛鑽鋦瓷工具，因此憑藉著多年擔任機械「黑手」的豐富經驗，開始自行摸索研究鋦補技藝。

周伯燦說剛開始嘗試鋦補，由於無人指導，往往不慎將原本稍有瑕疵的古董整個「鑽」破，真可說是「愈補愈大洞」了，但堅持不服輸的精神反而使他愈挫愈勇，終能將破損陶瓷器完整鋦補，從此就不斷有人慕名找上門，八年來補過的茶器不計其數。

不過周伯燦卻沒有辭去機械廠的工作，大

周伯燦鋦補的茶碗（曾志成藏）。

多利用夜晚或假日鋦補，有時接單太多就乾脆請假專心鋦補，倒也其樂融融。他說鋦補所用鋦釘全由客戶指定材質，從鐵釘、銅釘、銀釘到金釘都有，但全都由自己打造，從不假手他人。

問他鋦補需否再用黏劑補強？周伯燦表示：若器皿已經破裂，則必須先用糯米加芋頭粉調製黏劑，黏接後再施以鋦釘。若器皿僅係龜裂或裂痕，就無須任何黏劑，直接利用金屬的收縮原理，自然做到滴水不漏。而包括他與蔡佩君，或來自中國的王老邪等，過去鑽孔使用的金剛鑽，目前也多由電鑽來取代，大大提高了鋦補的精準度與時間效益。

「鋦」字在《辭海》的解釋為「鋦子，一種兩端彎曲的釘子，用以接補有裂縫的物品」，大陸的《新華字典》則定義為「用銅鐵等製成的兩頭有鉤可以連合器物裂縫的東西，稱鋦子」。至於鋦釘，台灣大多稱為「騎馬釘」，對岸不同省分或稱鉚釘、巴鋦子，也有「螞蝗釘」的稱呼。

蔡佩君鋦補的天目茶碗（曾志成藏）。

從馬蝗絆到藝術補

其實做為日本國寶、目前珍藏於東京國立博物館的「馬蝗絆」，就是錫補後的一只來自中國的「龍泉窯」青瓷茶碗。時間約在十三世紀的南宋，本為平安時代末期的武將平重盛所有，後來又流傳到室町時代的幕府大將軍足利義政手中。

根據江戶時代儒學家伊藤東涯所撰寫的《馬蝗絆茶甌記》記載，足利義政取得當時，底部已出現明顯裂痕，因此以將軍之尊送回中國，希望能換得另一只青瓷茶碗，卻因為一時找不到相似作品，而請工匠精心錫補後再送回日本，使得碗底從此留有六處的鋦釘，為原本身姿與釉色動人的茶碗更添風韻，反而成了評價更高且獨一無二的絕世珍品，並因此得名「馬蝗絆」。

而號稱「關外鬼才」、名字已做為中國瓷技藝申報非物質文化遺產的王老邪，精湛的錫補工夫至今少有匹敵，近年且年年受邀來台傳習錫補技藝，在台擁有不少得意門生。其中漆藝名家李國平與金工藝術家蔡長宏，兩人就深得王老邪真傳，還能青出於藍地

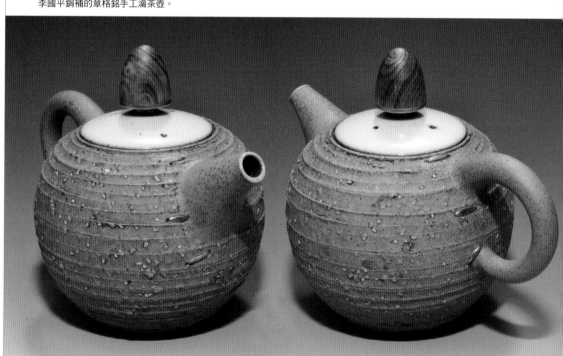

李國平鋦補的章格銘手工淪茶壺。

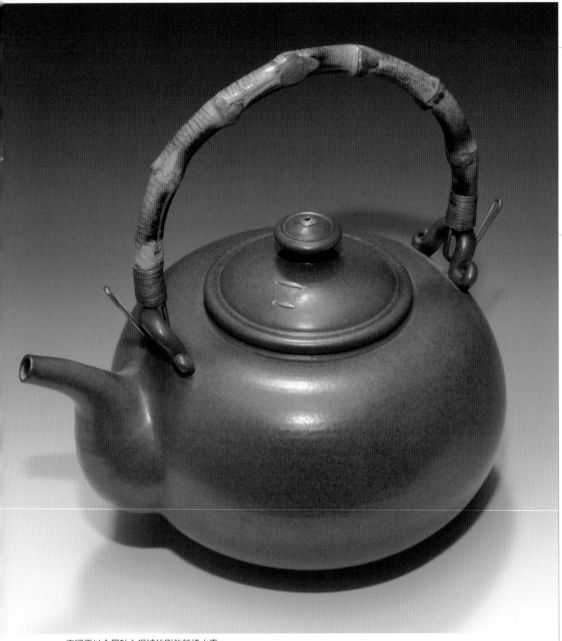

李國平以金屬軸心銅補的劉欽瑩燒水壺。

李國平以燻竹加上鋦補螞蝗釘創作的蓋取。

將「技術補」提升至「藝術補」的境界，使得鋦補不再是單純的「補破網」，而成為另類的茶器創作。

例如旅居景德鎮的台灣陶藝名家、「石橋窯」主人劉欽瑩十多年前送我的燒水壺，壺鈕不慎斷裂多年，請國平取回鋦補，順便考驗他的功力。果然不似其他弟子僅得皮毛，國平居然直接從壺鈕中心穿洞，以金屬軸心植入，再以鋦釘補強，外觀或強韌度都堪稱無愧可擊。

壺藝名家章格銘近年多以注漿方式量產接單，手工壺幾少創作，因此早年的創作壺就格外讓我珍惜，可惜壺嘴與壺把不慎有多處龜裂或漏損。經由李國平鋦補後，壺前壺後反倒像在米色的西裝上加上亮麗貴氣的排扣，看來更為雍容大度。迫不及待注入滿滿的沸水測試，不僅涓滴不漏，外觀甚至未見任何水漬滲出，再度讓我見識了他精湛的鋦補功力。正如王老邪在台北傳習期間，最常跟我提及的家傳八字箴言「縫補生命、修復藝術」，而且又更上層樓了。

李國平也帶來了他的竹器新作，不過卻非漆藝茶則，而是燻竹加上鋦補螞蝗釘的「蓋取」，用以夾取燒水壺的壺蓋以免燙手，無論造型或畫龍點睛的鋦釘都頗具人文風采，顯然又大幅跨出了藝術創作新的一步，令人驚喜。

兔子的瘋狂下午茶

二〇〇九年六月，我曾在《自由時報》副刊發表了一篇圖文〈茶香在詩畫間舞動〉，說高中時參加文藝營就相知相惜的老友、以「老包」為筆名在政論界聲名大噪的詹君，在他的私人畫廊裡藏有一幅四開的單色水彩，仿古的檀木畫框中，以針筆黑色線條繪出的房子連綿不絕，有古厝、有廟宇，也有公寓大樓，跨越時空層層密密彼此促膝在白色的畫面上，鮮橘色的天空則有白圭瘦筆書寫的詩〈今晚冷風向西〉，正是我學生時期的作品。因此返家後特別挑了塊白色的大陶板，順著記憶中的意象以白圭筆直接揮灑，將胸中累積的房子以黑色釉料一一繪出，再以彩色釉料繪出鮮橘色的天空與茶園，用高溫瓦斯窯燒成後嵌入厚實木框做為茶盤使用。

可惜有次上民視《消費高手》節目講茶，陶板不慎在錄影時摔裂，只得將其束之高閣。就在數個月前，金工藝術家蔡長宏自告奮勇要幫我鋦補，我想反正已經破損，就讓他去「玩」吧，也

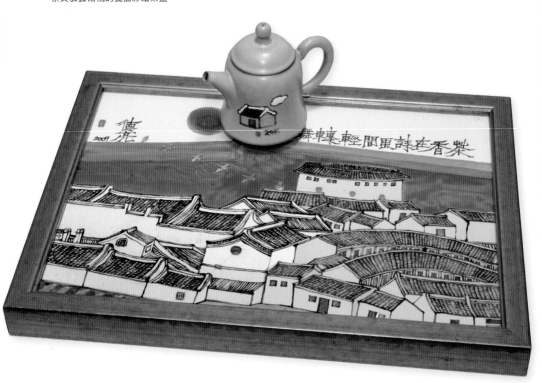

蔡長宏藝術補的瓷器彩繪茶盤。

蔡長宏延續張山超現實美學所錫補的瀹茶壺。

沒有抱以太大的期望。

沒想到半年後，長宏果真攜來了鋦補後的陶板茶盤，跟一般銅釘或K金釘的制式鋦補全然不同，而是依據畫上的景物做具象的呈現，例如以飛翔的一群鴻雁鋦補天空裂縫、以一隻蹲坐的貓鋦補屋頂、以窗格鋦補屋牆等，讓整個畫面又「活」了起來。

將一般鋦補師傅的技藝提升至藝術的層次，顯然蔡長宏不僅在金工茶器上卓然成家，鋦補也愈趨精彩，尤其鋦補的純銀鴻雁還導入透視的概念，按消失點逐一縮小，他也在鋦釘上落款，算是兩人的「共同創作」了。

因此我再進一步，將超現實陶藝名家張山饋贈、不慎摔落而四分五裂的「兔子在海邊看書」淪茶小壺交給蔡長宏，看看他到底會用什麼方式來鋦補？不過長宏接到時卻顯得有些惶恐，因為張山向為他景仰的前輩，深恐鋦補弄擰了原作本意，因此一拖就是半年。

就在本書付梓前夕，長宏帶來了他鋦補完成的作品，小心翼翼拆開包裝的氣泡紙，就讓我大感驚豔。原來為了延續張山超現實的反諷意象，蔡長宏特別在以兔子為首的紅色壺蓋上，以純銀雕塑了蘿蔔、手機、刀子以及書本依序排列，他說張山習慣以壺藝作品控訴人類對生態的無情破壞，而現代文明帶來的食物浪費、智慧型手機普及造成人際的疏離，以及社會充斥的暴戾之氣、電腦取代實體書籍等現象，他一口氣全部賦予具象做為鋦釘。

至於斷裂的壺把，長宏除了以六枚K金螞蝗釘連接固定，還畫龍點睛在尾端不堪鋦補碎裂的螃蟹大螯上包覆完整的純銀，是做為身體的療傷或心靈的療癒嗎？我想起路易斯・卡羅（Lewis Carroll，一八三二～一八九八）風行全球的童話故事《愛麗絲夢遊仙境》，愛麗絲從兔子洞掉入了一個充滿奇幻色彩的美麗世界，荒誕卻充滿趣味的情節引人入勝，其中第七章兔子的瘋狂下午茶，更與長宏鋦補後的超現實美學意境異曲同工，令人莞爾卻又引發無限的省思。

無須補釘的金繕技藝

受邀前往台中「自慢堂」做客，在琳瑯滿目的瓷器、玻璃器皿之間，不經意發現一個粉彩小壺，接近口緣處有片金色小花，放在手上仔細端詳，卻是一片塗繪的金箔。出現在景德鎮燒造的粉彩茶器上，看來有些突兀，卻無損於整體的優雅之美。看我充滿疑問，主人邊正這才笑瞇瞇地告訴我，由於出窯時有些小瑕疵，特別商請一位「金繕」高手修復而來。

金繕？不是以大漆加金箔為手段、來自日本的修補技藝嗎？與中國的鋦補同屬陶瓷器的修補技術，但金繕屬可逆的修復手段，無須像鋦補必須先鑽孔打釘，讓器皿「既期待又怕受傷害」，屬於不可回復性質。雖然兩者全然迥異，不過一

藏木收藏的日本早年金繕修補的茶杯。

（左）藏木以金繕藝術補的花器洋溢人文風采。（右）藏木以金繕藝術補的茶杯。

般而言，金繕修復後的器皿，耐用性較不如鋦補，可說各有千秋了。

邊正說幫他金繕的正是一位早年留學日本的朋友，平時行事異常低調，只知他叫「藏木」。經由他的熱心引薦，我很快就跟藏木連上了線，透過多次的採訪、拍照，我終能一窺金繕的奧秘，並知悉金繕本源於中國，只是長久以來被鋦補的光芒所掩蓋，卻在日本發揚光大罷了。

藏木告訴我，金繕在日語稱為Kintsukuroi，是將器皿的碎片或裂縫用大漆（即天然生漆）黏合後，再敷以金粉或金箔裝飾，本質上應屬漆藝的範疇。所謂「如膠似漆」，黏合的大漆乾燥後不僅牢固，還能耐酸、耐熱且防腐，尤其敷以金箔後更加上貴氣與光彩，因此深受日本人的喜愛。

藏木說金繕修補一般約費時三十天，先用大漆將破裂器皿黏合，他說大漆特性是愈潮濕的環境乾燥得愈快，因此夏日高溫高濕效果最佳，但氣候乾冷的冬日就必須再放入陰房（約三十度高溫、高濕度）乾燥兩日以上。

接著必須以黑漆加蛋白、或黑漆加糯米粉調

製成「調漆糊」，在大漆乾透後將破碎的部分填平。乾透後需費時約一週，以砂紙重複打磨漆面，每次都需陰乾兩天，再用水砂打磨出肌理效果。最後在接縫處敷上金粉或金箔，除了掩蓋大漆填補的痕跡，也讓器皿以金晃晃的線條重現風采。

藏木說長久以來，金繕注重的是技術，讓破損的茶器經由大漆與金箔完美修補，不過他卻堅持，不以最後的金箔塗抹為滿足，而是希望善用自己的人文思考，用金箔在修補完整的裂縫上繪畫。例如

藏木以金繕為裂縫繪成金箔花鳥的茶杯。

他會因地制宜在單純的線條上加上花草等圖案，無論構圖與氣韻都恰如其分，讓金繕令原本破損的茶器，重生為全新而獨特的藝術作品。因此藏木說儘管他的技術全來自日本，卻希望以「藝術補」在多元繽紛的台灣，創造更大的商機與文化活力，讓我深深感佩。

藏木以金繕藝術補的秦權壺幾乎無懈可擊。

阿亮找茶
台灣人文茶器

2015年12月初版　　　　　　　　　　　　　　定價：新臺幣550元
2017年10月二版
有著作權・翻印必究
Printed in Taiwan.

著　　者	吳	德	亮	
叢書主編	林	芳	瑜	
叢書編輯	林	蔚	儒	
圖・攝影	吳	德	亮	
整體設計	許	瑞	玲	

出　版　者	聯經出版事業股份有限公司	總 編 輯	胡	金	倫
地　　　址	台北市基隆路一段180號4樓	總 經 理	陳	芝	宇
編輯部地址	台北市基隆路一段180號4樓	社　　長	羅	國	俊
叢書主編電話	（02）87876242轉221	發 行 人	林	載	爵
台北聯經書房	台北市新生南路三段94號				
電話	（02）23620308				
台中分公司	台中市北區崇德路一段198號				
暨門市電話	（04）22312023				
郵政劃撥帳戶第0100559-3號					
郵撥電話	（02）23620308				
印　刷　者	文聯彩色製版有限公司				
總　經　銷	聯合發行股份有限公司				
發　行　所	新北市新店區寶橋路235巷6弄6號2F				
電話	（02）29178022				

行政院新聞局出版事業登記證局版臺業字第0130號

國家圖書館出版品預行編目資料

台灣人文茶器 / 吳德亮著 . 二版 . 臺北市 .
聯經 . 2017.10 . 256面；17×23公分 . (阿亮找茶)
ISBN　978-957-08-5021-5（軟精裝）
［2017年10月二版］

　1.茶具　2.台灣

974.3　　　　　　　　　　　　106017413